U0109958

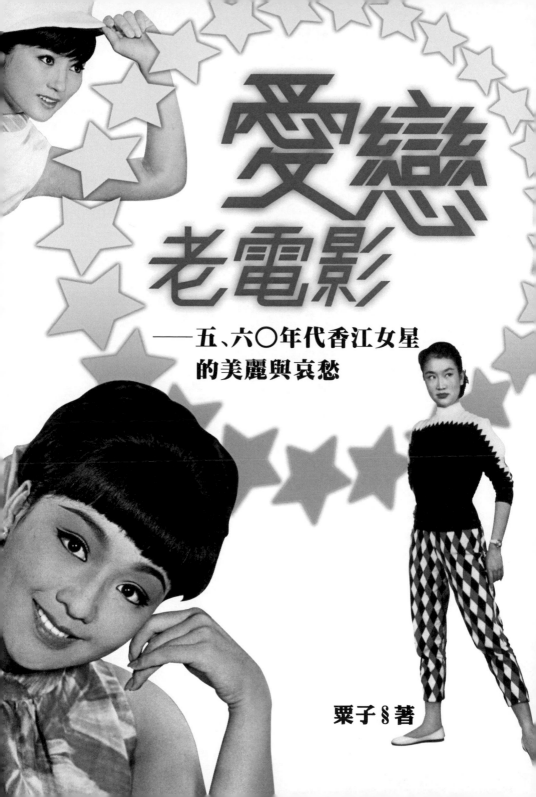

愛戀
老電影
——五、六〇年代香江女星的美麗與哀愁

粟子§著

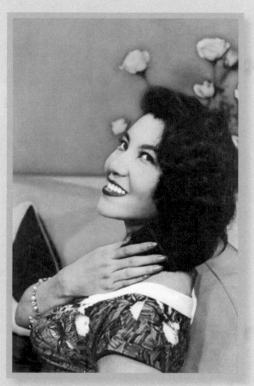

▲ 「最美麗的動物」張仲文
　　摘自《世界電影》第二期（1959.11）

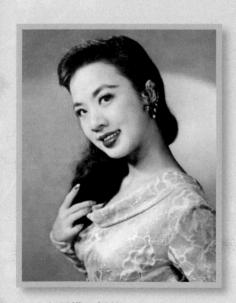

▲ 「小野貓」鍾情
　　摘自《明星畫冊1959》，南天書業公司
　　（香港）

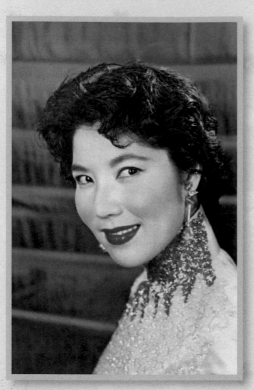

▲ 「智慧熟女」李湄
　摘自《國際電影》第六十二期（1960.12），
　宗惟賡攝

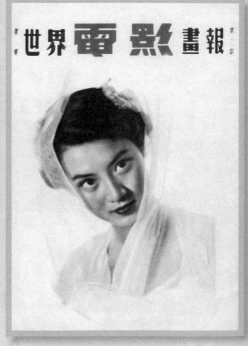

▲ 「銀壇玉女」尤敏
　《世界電影畫報》第三卷第十一期封面（1954.
　06），沙龍攝影

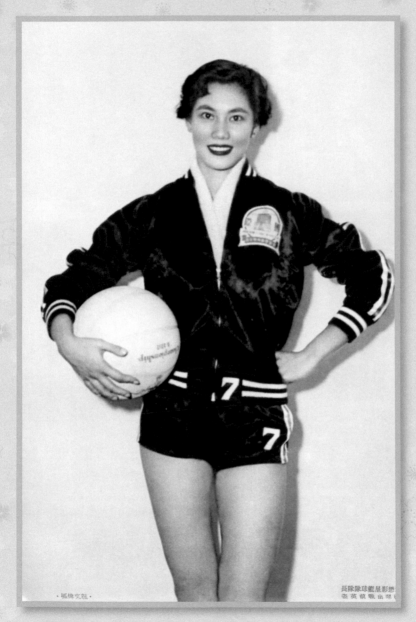

▲「學生情人」林翠

摘自《國際電影》第三十六期（1958.10），程文煒攝

▲ 「小情人」丁皓

　　摘自《國際電影》第四十一期（1959.03），鍾啟文攝

▲ 「曼波女郎」葛蘭

　　摘自《銀河畫報》第四期（1958.06），
廖綠痕攝

▲ 「長腿姐姐」葉楓

　　摘自《國際電影》第三十二期（1958.06），
廖綠痕攝

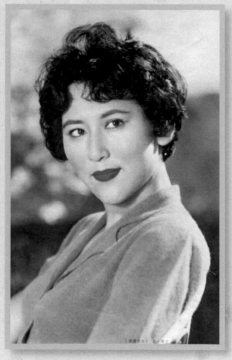

▲ 「千面女郎」王萊

　　摘自《銀河畫報》第五十七期（1960.07），
宗惟賡攝

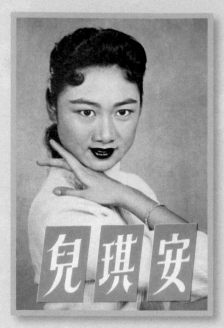

▲ 「安琪兒」丁寧

〈安琪兒〉電影本事

▲ 「北國佳人」李婷

摘自《銀河畫報》第七十八期（1964.09）

▲ 「七仙女」方盈

《銀河畫報》第一二五期（1968.08）

▲ 「娃娃影后」李菁

摘自《銀河畫報》第一一九期（1968.08），
廖綠痕攝

▲「小蘋果」秦萍

　　摘自《銀河畫報》第一一六期（1967.11）

▲「青春玉女」邢慧

　　《銀河畫報》第一一四期封面（1967.

09），廖綠痕攝

▲ 「冶豔全才」何莉莉

《銀河畫報》第一〇七期封面（1967.02），廖綠痕攝

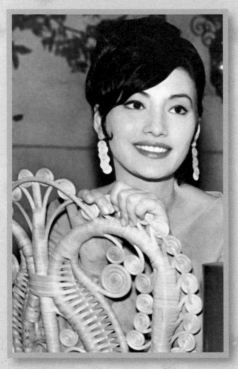

▲ 「噴火女郎」胡燕妮

摘自《銀河畫報》第一二二期（1968.05）

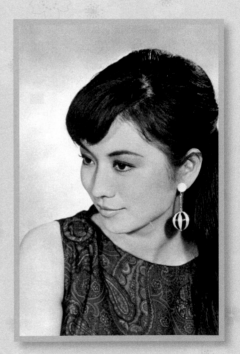

▲ 「純潔清麗」井莉

摘自《銀河畫報》第一二六期（1968.
09），陳國釗攝

|序|

回首美麗時光

五、六○年代的國語影圈確實很難讓人「從一而終」，各式風格男女明星齊聚，能歌善舞、端莊清純、俏皮可人、高大威猛、爽朗俊秀、文質彬彬……只要想得到的類型，全能在這兒見到。更重要的是，他們不只銀幕形象如此，私底下也是表裡如一，如此蘊含魅力的明星氣質，即使時空轉換也毫不褪色。

自大學染上「喜舊厭新」的毛病，一開始成為《梁山伯與祝英台》（1963）的俘虜，然後越陷越深，每日乘「自製時光機」悠遊舊時光影、樂不思蜀。不敢說自己看了多少部電影、蒐藏多少本電影雜誌，因為人外總有人，只能說這一切純粹是自發自願的喜好，所以更加無怨無悔。

2006年末，應中央廣播電台「台灣紅不讓」節目主持人楊秀凰小姐邀請，開始在其週四的「電影筆記」單元介紹華語電影，為了準備資料，系統性地整理每位影星的從影歷程，同時將相關文章刊登於兩個部落格「戀上老電影…粟子的文字與蒐藏」、「玩世界·沒事兒」。期間，許多網友熱心留言分享老影星的訊息，其中也不乏影星的友人、親屬甚至直系血親，如：轉述張仲文現況的休士頓友人Michelle；提供早逝影星李婷

家庭背景的外甥Reagan Liu；表示影星雷震（本名奚重儉）已戒掉吸煙癮習的獨生女兒奚小姐……種種珍貴訊息，是當初開啓部落格時未曾預想的豐沛收穫。

　　「愛戀老電影」系列介紹三十位活躍於五、六〇年代國語影壇的知名影星，分為兩冊，採用圖片絕大多數來自我個人收藏的電影雜誌、海報劇照、親筆簽名相片等文獻資料。內容主要參考當時的報章雜誌、近期出版的電影書籍、網路專題文章等，亦會針對有爭議的部分（如：出生年份、緋聞婚姻、息影生活等）做較客觀的描述與分析。不敢說百分百正確，但盡力做到不人云亦云，避免錯誤訊息再傳播。

　　曾經的「今夜星辰」，如今已是被人淡忘的「昨夜星光」，不變的是永恆閃耀的點點光芒，以及那段無法磨滅的美麗時光。希望透過這本書的介紹，令懷念往昔神彩的老影迷重溫舊夢，錯過曾經璀璨的新影迷感到驚豔！

愛戀老電影

目次——五、六○年代香江女星的美麗與哀愁

contents

一見鍾情小野貓——

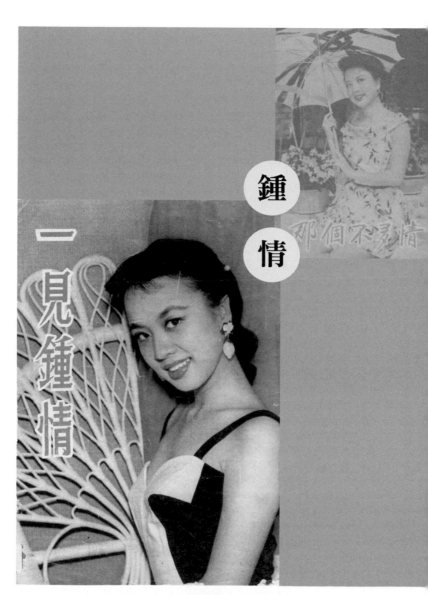

鍾情

（1932～ ）

本名張玲麟，湖南湘潭人，1949年隨家人遷居香港。二十歲，考入導演卜萬蒼籌辦的「泰山影業公司」，與同時錄取的葛蘭、劉亮華、李嬙、陳芸、江楓、羅婷並稱「泰山七姊妹」，大多被派任嬌縱任性的二線角色。「泰山」結束營業，與葛蘭同樣轉入張國興主持的「亞洲影業公司」，先在《金縷衣》（1956）飾演愛慕虛榮的姨太太，後於《滿庭芳》（1957）改變戲路，詮釋溫柔婉約的少女，名氣略升。

五〇年代中，張善琨主持的「新華影業公司」將鍾情網羅旗下，在《小白菜》（1955）、《海棠紅》（1955）及《盲戀》（1956）為李麗華配戲，直到公司決定啟用她為《桃花江》（1955）主角，才終於獨當一面。《桃花江》屬低成本小製作，卻意外在東南亞、台灣等地引爆空前熱潮，票房直線上升。為延續賣座，「新華」以原班人馬開拍多部風格類似的歌唱片，包括：《那個不多情》（1956）、《葡萄仙子》（1956）、《採西瓜的姑娘》（1956）、《風雨桃花村》（1957）、《郎如日春風》（1957）、《特別快車》（1957）、《阿里山之鶯》（1957）、《一見鍾情》

（1958）、《美人魚》（1959）、《百花公主》（1959）、
《多情的野貓》（1960）等。

　　鍾情成為炙手可熱的歌唱片紅星，片酬由三千、五千一
路翻漲至一萬三千元港幣。「邵氏」更提出每部三萬元的天價
合同（當時香港白領階級的月薪不過三百元），聘請她拍攝
《給我一個吻》（1958）、《借紅燈》（1958）、《滿堂紅》
（1959）等。為「新華」、「邵氏」效力之餘，鍾情也自組
「麒麟影業公司」，籌拍伊士曼彩色片《龍鳳姻緣》（1958）
及黑白片《湘女多情》（1960）。1958年下旬，聲勢達到高
峰，為抒解接踵而至的片約，訂立「明年拍八部電影」的工作
目標，將有限的時間平均分配給「新華」、「邵氏」與「麒
麟」，事業如日中天。

　　可惜人無千日好，鍾情擔任製片、有二十多首插曲的《龍
鳳姻緣》票房不如預期，失利引發骨牌效應，聲望瞬間下挫。
「小野貓」從票房靈丹變毒藥，別說新片開拍無望，連已完成
的電影也無片商問津。1959年中，鍾情工作量大減，精神、經
濟都受打擊，後更罹患血液疾病入院治療，黯淡暫別影圈。

　　經過一段時間休養，恢復健康的鍾情亟欲東山再起。除
自資籌拍《妖女何月兒》（1961），賣力隨片登台表演，亦加
盟財力雄厚的「電懋」（即「國際電影懋業有限公司」），
主演《南北喜相逢》（1964）《鸞鳳和鳴》（1964）、《新
桃花江》（1967）等，並於該公司十週年紀念作《寶蓮燈》
（1964）反串惡少秦官保（打對台的「邵氏」版此角由沈殿霞

飾演）。1965年，應老東家「新華」老闆童月娟邀請，赴台主演敘述日據時期沿海漁村故事的《浪淘沙》（1966），男主角為首次拍攝國語電影的台語片小生柯俊雄。

　　拍罷《浪淘沙》，鍾情才三十出頭，卻自覺不再適合俏麗調皮的少女角色，亦難重回「每片必賣」的全盛時期，毅然退出影壇。回顧十一年的銀海生涯，電影作品超過三十部。息影後，她專心投身攝影與國畫的藝術領域，以本名張玲麟舉辦展覽，開啟新一段藝術人生。

不會唱歌卻成歌唱片頭牌明星？不可思議的機緣發生在以《桃花江》一炮而紅的鍾情身上。幾年間，她以瞇眼微笑的「對嘴畫面」風靡影壇，幕後鐵三角……作詞陳蝶衣、作曲姚敏、代唱姚莉雨露同沾，躍升五〇年代中後期最熱門的歌唱組合。經歷這段「鍾情時光」的影迷，就算劇情不復記憶，還是能哼上幾首插曲，

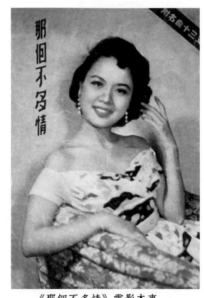

《那個不多情》電影本事

「月下對口」、「春風吻上我的臉」、「一個蓮蓬」、「花生米」、「紫丁香」、「賣湯圓」、「站在高崗上」、「愛的渦流」……通俗好記的歌詞、朗朗上口的旋律，輕鬆詼諧的歡喜冤家，凝結成記憶裡快活無憂的小世界。

為延續《桃花江》的成功，平時裝扮極具都會氣質的鍾情，屢屢紮起孖辮當村姑，只是粗布短衣難掩誘人魅力，轉頭時的嫵媚神情與「每片必洗」的淋浴場面，更添幾許浪漫風情。相較於同走熟女冶豔路線的張仲文、李湄與范麗，鍾情又多了幾分清純氣息，詮釋帶潑辣味道的青春靚女最為適合，一如她在《桃花江》的綽號「小野貓」。

◈ 桃花機運

　　在香港重振旗鼓的「影劇大王」張善琨，因失去中國的產業，使重起爐灶的「新華」實力不比以往。他本想與任職「東寶」高層的日籍舊友川喜多長政合作拍攝伊士曼彩色巨片，由此重振聲威，但靈機一動的點子《桃花江》，不僅徹底反轉他往後的製片方向，更打開「新華」乃至國語影壇未來數年「無片不歌」的潮流。《桃花江》概念源自知名音樂家黎錦輝於1928年創作的流行曲「桃花江是美人窩」（又名「桃花江」），擅於製造噱頭的張善琨試圖以此吸引觀眾目光，出發點與今日的懷舊風潮異曲同工。不過，直到電影開拍前，幾乎無人看好這部陽春歌唱片……

摘自《電聲》1958年十月號（1958.10）

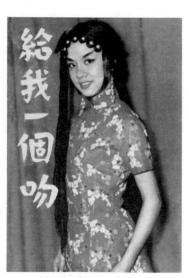

《給我一個吻》電影本事

張善琨的妻子兼事業伙伴童月娟回憶：

> 當初起意要拍《桃花江》時，在片商方面並沒有得到
> 支持，大家都認為，即使李麗華（註：人稱「天皇巨
> 星」，五、六〇年代片酬最高的女星）的片子，也不過
> 是穿插幾首歌點綴一下，到了這個時代，已經沒有人要
> 看那種從頭唱到尾的戲了。

她一向支持丈夫，但對另一半的堅持也是霧裡看花：

> 善琨看演員的角度與眾不同，而他拍片的口味，在這時
> 候，也有點不按牌理出牌。

或許正因為影圈多抱持類似觀念，導致「想像中絕不賣錢」的
純歌唱片少之又少，反給《桃花江》突破重圍的契機。

張善琨的新點子，不只片商興趣缺缺，拍攝過程也是波折
重重。演員方面，原本屬意能歌善舞的葛蘭，卻因她已和「國
際」（「電懋」前身）簽約作罷，轉而看中新簽入的鍾情。傷
腦筋的是，這位女主角不會唱歌，只得找作曲家姚敏商議，決
定由其胞妹姚莉擔任幕後代唱，才解決演與唱的難題。

至於幕後人員，「新華」同時開拍一部由李麗華主演的電
影，為配合她的檔期，人力調度吃緊。《桃花江》導演王天林
（另一位導演為張善琨，但他不參與實際執行）首次執導國語
片，就面臨「難為無米之炊」的困境，不僅公司最倚重的攝影

師何鹿影分身乏術，連其助手都得趕場。最後《桃花江》被迫動用多位攝影師，遑論細膩，連風格統一都相當困難。布景方面，同樣因陋就簡，童月娟在回憶錄中描述：

> 該片是在「華達片廠」以大量的內景拍成。片中的「桃花江」，其實是位於片廠下的一條小溪，溪水時多時少，我們利用溪邊佈置人工桃花林，桃花都是用紙做成。

當時不滿三十歲的王天林坦言：「起初沒有人看得起我，攝影師也換了五個，隨便誰有空就讓誰去拍……」比起同期電影，《桃花江》是貨真價實的低成本，單單一幕「紙紮桃花樹」就出現數次，甚至不比阮玲玉主演的《桃花泣血記》（1931）還能見到一整片真的桃花林。

　　十餘天完成的《桃花江》，面臨無人肯買的窘境，所幸某位南洋片商「大發慈悲」，才讓電影有面市的機會。沒想到，被視為墊檔的犧牲打，竟出乎意料大受歡迎、每映必滿，搖身一變成為各地片商的發財法寶，台灣甚至還沒上映，插曲已搶先流行全省。《桃花江》穩座1955年國產片冠軍，壓倒林黛的《金鳳》（1955）、《漁歌》（1955）和李麗華的《盲戀》（1955）、《一鳴驚人》（1955）等大片。所有與《桃花江》相關的幕前幕後均身價陡升，不僅解決公司燃眉之急，導演王天林受到肯定，女主角鍾情更成新寵，接演一連串題材近似的歌唱片，且部部熱賣。

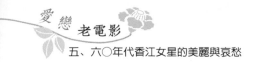
◈ 綁架風波

　　《桃花江》爆紅不久，鍾情卻在一次台灣行，發生宛若羅生門的失蹤事件，當時知名漫畫家牛哥（李費蒙）更牽涉其中。一趟烏來行，女方明稱綁架，男方暗喻同遊，張力之強，連續攻陷版面有限的報紙數週。

　　失蹤事件發生於1956年7月，當時鍾情受邀來台訪問，同時進行電影《關山行》（1957）的拍攝。7日傍晚，鍾情結束公開行程後，隨即失去蹤跡，四十八小時音訊全無。負責接待的「中電」擔心出差錯，趕緊通知「省刑警總隊」全台找人，最後竟發現她和漫畫家牛哥、攝影家徐凱倫在烏來「遊山玩水」？！

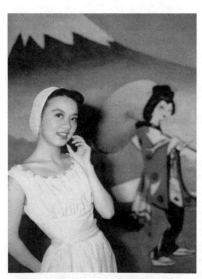

摘自《銀河畫報》第一期（1958.03），方文祥攝

親筆簽名照，鍾情於左上角寫著「將一切交給上帝」

　　本以為只是單純的樂而忘返，未料回台北製作筆錄時，鍾情卻說自己是被硬拖去的，瞬間帶有浪漫色彩的「同遊」成了不情願的「綁架」。鍾情稱她和牛哥根本不熟，也沒有什麼特別的感情，「失蹤」是對方刻意切斷對外聯繫管道，阻止她搭車回台北的結果；反觀另一位當事人牛哥，言談間似與鍾情交情頗深，「失蹤」是兩人共同的意思，記者於是將這樣的說法引伸為「私奔」！由於兩造說法天差地遠，遂成為一宗各說各話的懸案。

　　鍾情入烏來前，曾因換證與當地員警交談，她說：「我是被綁票來的，不要讓車子進去。」員警見鍾情態度輕鬆，以為是開玩笑，依舊予以放行。鍾情解釋，她是不願鬧成僵局，即便心裡極不情願，仍未顯露憤怒。警員的「誤會」讓鍾情錯失「逃脫」機會，只得跟著牛哥和徐凱倫遊山玩水，她自述採取消極反抗的態度，以致旁人僅覺得「鍾小姐好像不高興的樣子」、「很可憐的趴在溪邊曬熱的大石頭上取暖」，而非被人綁架。

　　被指是「嫌疑犯」的牛哥則認為，鍾情之所以「謊稱被綁」，是擔心得罪老闆張善琨，失了原本的工作。鍾情對此斥為無稽，她表示想去哪間公司不行，不一定非要在「新華」，更無需為此撒謊。鍾情「遭綁」的供詞，使牛哥和隨行的徐凱倫吃上妨害自由的官司，兩人原本老神在在，卻在首次宣判時被處「有期徒刑十個月」，報導稱他倆「相顧失色、始料不及」。牢獄之災臨頭，「陪同」的徐凱倫一肚子委屈，辯護律師替他大呼冤枉：

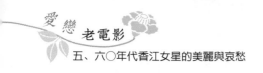

牛哥與鍾情走在前面有趣,他跟在人家的背影後面「寂寞」,今天他又跟在牛哥的後面「入獄」。

若真像那位律師所說,和牛哥一樣被判刑的徐先生,真是池魚之殃。

事隔五年,來台為電影《妖女何月兒》宣傳的鍾情仍難遠離陰霾,她在接受記者訪問時盡是無奈:

> 唯有我對一位漫畫作家,感到很遺憾,因為在五年前,我隨王元龍先生等回國祝壽,結果鬧出一次事情,這次我再回國,他的筆下仍不肯放過我。

鍾情指的就是當時刊登在報紙上,題為「君子報仇三年不晚」、「野貓叫春」等諷刺漫畫。

關於「綁架事件」,一位年輕時熱中向明星寫信索取簽名照的長輩,曾自鍾情處得到一封富饒深意的回信。她在新聞平息後寫信給鍾情,文中無意間提及自己曾短居烏來。敏感地點意外喚起大明星的複雜心緒,特地在寄給她的簽名照左上角寫著:「將一切交給上帝。」似乎打從心底希望過往不愉快種種,能就此煙消雲散。

◈ 歌唱風潮

《桃花江》捲起影圈「無片不歌」的浪潮,發行商見風轉舵,竟以「有多少插曲為條件」,而且「沒有歌曲就不肯

要」，童月娟笑稱：「這可是當初始料未及的！」由於《桃花江》男主角陳厚加盟「電懋」，「新華」改以新進小生金峰搭配鍾情，故事延續先前輕喜劇路線，金曲一首接一首。

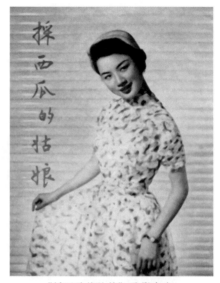

《採西瓜的姑娘》電影本事

面對一窩瘋以三〇年代黎錦輝舊作為題的歌舞片，不少「關心國片前途的熱心人士」直指「妖氣瀰漫」，並哀嘆：「國片滅亡之期即在目前！」即便所謂「冷靜的趨勢觀察者」也不諱言是「一時的惡性現象」。作為歌唱片濫觴，「新華」老闆張善琨不免成為眾矢之的，批評他為賺錢不惜讓國片開倒車，製作水準拉回三十年前。在商言商，這位名重一時的「影戲大王」深知票房才是公司存續的唯一保障，他老實道：「影迷的叫好聲，救不了我們的窮啊！」砸重金、大卡司老是蝕本，低成本的歌唱片小兵立大功，加上片商逼著就範，促使張善琨決定先顧肚子再說。

歌唱片大行其道，鍾情身價自然水漲船高，極具規模的「邵氏」與獨立製片的「海燕」、「東方」等都對她很感興趣，鍾情也自組「麒麟影業公司」，一時間忙碌非常。

1957年，張善琨在日驟逝，甫接下「新華」業務的遺孀童月娟，馬上就得處理與鍾情的續約問題。「新華」深知財力自己有限，無法以銀彈對抗外界誘惑，決定採取量力而為的平等態度。經過協調周折，喚童月娟為「童媽咪」的鍾情，不忘老東家的提攜之情，以低於其他公司的價格續接「新華」片約。

穩住台柱後，「新華」也致力塑造新一代接班人，除聘請林翠主演《豆腐西施》（1959），亦簽入歌舞明星張萊萊的妹妹藍娣（張萊娣）為基本演員，與金峰搭檔《百鳥朝鳳》（1959）、《小鳥依人》（1960）、《自由戀愛》（1960）及《茶山情歌》（1962）等。直到「新華」於1964年結束在港拍片業務，藍娣、金峰才轉入「邵氏」發展，對公司亦屬有情有義。

◈ 失意沉潛

儘管從未真正開口唱歌，鍾情依舊稱霸歌唱片數載，只是順遂星運到自資拍攝的《龍鳳姻緣》戛然而止，票房由紅翻黑，一檔不如一檔。片商敏感現實，很快嗅到賣座下降的危機，紅極一時的「小野貓」四面楚歌，1959年後半僅拍攝一部「邵氏」出品的《殭屍復仇》（1959）。實際上，國語片在失去中國大陸市場後（指親台灣國民政府的自由影業，「邵氏」、「電懋」、「新華」等都屬此系統），一部電影開拍與否，得視星馬版權的銷售情況而定。「邵氏」有自己的發行線，「新華」乃至其他獨立製片則是交由「光藝公司」負責。

黃金時期的鍾情，「光藝」都是以每部五萬五千港幣的高價購入影片，但自1958年秋天開始，她主演的電影總是幾天就下檔，無法回收成本。面對上映就賠錢的困境，「光藝」索性冷藏手上尚未面世的影片，對鍾情的新作也興趣缺缺。

海外版權乏人問津，資金無法回收，鍾情主持的「麒麟」跟著運作困難，仍然開拍新片的「邵氏」也非有意逆勢而行，而是礙於合約，拍或不拍都得給付片酬。權衡之下，即選擇以最低成本、最短工時、最少人員完成《殭屍復仇》。相對極盛時期，各大小公司爭相追逐的光景，當鍾情接到製片部近乎敷衍的通告時，內心酸楚不難想像。

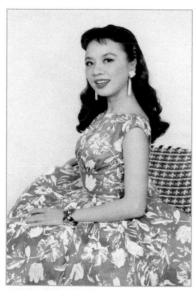

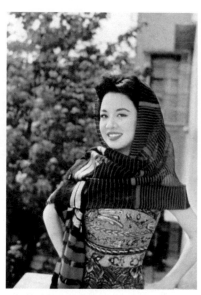

摘自《銀河畫報》第十四期（1959.04），綠痕攝影

摘自《東方電影》第一期（1960.09）

　　除精神落寞，鍾情的經濟也趨於拮据。回溯前因，一方面是習慣出手闊綽：四季服裝、三萬元的新樓、十萬元的海景大廈、配備冷氣的豪華轎車……不知不覺用盡片酬；另一面是固定家庭開支不小，雜支湊湊搭搭也得上千，往昔的「小額支出」在坐吃山空的歲月裡越發沉重。眼見入不敷出，鍾情決定將物業售出，理性處理財務問題，自己則暫搬市郊隱居，等待捲土重來。

　　或許是由天堂墜落的速度太快，鍾情的健康也亮起紅燈。當時報載，她因罹患「白血球吃血症」入院治療，所幸調養一段時間即康復出院。曾詢問從事護理工作的親友，何謂「白血球吃血症」，她們都說未聽過這樣的病名，推估可能是某種因精神壓力過大而引發的血液疾病，病症名稱可能以訛傳訛，但身體過累和心情憂鬱卻是不爭事實。

◈ 再起隱退

　　《桃花江》正巧搭上觀眾「求歌若渴」，連帶使甜甜的女主角一炮而紅。但祖師爺賞飯，說不準何時停止供應，一會兒是眾星拱月、有求必應；一會兒又樹倒猢猻散，鍾情想必像洗三溫暖，怎麼還沒紅夠，就失去紅的機運。

　　經過一段休養，1960年春，鍾情的身心泰半康復，試圖重啟停滯年餘的電影事業。只是，自《龍鳳姻緣》走下坡，號召力大不如前，鍾情除主動調降片酬，還得看是否有公司願意

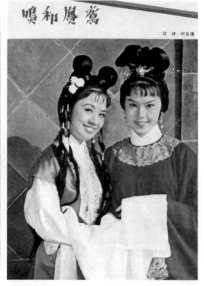

《妖女何月兒》拍攝花絮。《銀河畫報》第三十六期（1961.03）

《鸞鳳和鳴》劇照，右為張慧嫻。《銀河畫報》第七十三期（1964.04）

購買星馬版權。隔年底，自資自演《妖女何月兒》終於上映，她不但請擅寫歷史通俗小說的南宮博編劇，亦邀資深導演屠光啟掌舵。影評對屠導在《妖女何月兒》的手法頗為讚賞，推估他「大概認為這部片子是鍾情命運所繫」，因此一改「鬆懈散漫」的缺點，絲毫不敢輕忽大意。《妖》片雖未再爆轟動，至少帶給鍾情東山再起的契機，六〇年代初，她成為「電懋」一員，與「憂鬱小生」雷震合作《新桃花江》。1964年末，「小野貓」又獲老東家童月娟邀請，在《浪淘沙》詮釋最拿手的村姑角色。該片以十六首歌曲貫穿，旋律融合湖北地方調與山東各地民謠，幕後代唱則由姚莉換成丁倩。

除了歌唱片時不我與，曾經青春活潑的鍾情也踏破三十大關，相較動輒十六、七的新星，她已堪稱「前輩」。或許是看破「後浪推前浪」的定律，鍾情赴台拍攝《浪淘沙》時心境開朗，不再執著電影事業，將更多時間投入繪畫創作。此後，鍾情淡出影圈，隔年傳出

鍾情和她的繪畫作品。《銀河畫報》第三十一期（1960.09）

婚訊。揮別銀幕的競爭，轉而從事攝影和繪畫，以本名「張玲麟」發表作品、舉辦展覽。

　　欣賞《桃花江》、《採西瓜的姑娘》、《一見鍾情》等鍾情式歌唱片時，心情總是輕鬆愉悅，電影只有歡樂歌唱，沒有哀傷哭泣，即使男女主角發生誤會，一時半刻就告化解，揪心熬煎少之又少。「桃花江邊好風光，桃花多開放，好比那美紅

妝……」談起鍾情，老影迷
立刻脫口而出「桃花江」，
臉上既陶醉又快樂。事過境
遷，不知道現在的張玲麟如
何看待那段「鍾情」生涯，
至少對觀眾來說，肯定是一
個無憂無慮、烏托邦式的美
好回憶。

鍾情舞姿及親筆簽名

參考資料

1. 張冠，〈香港影圈「盲戀」、「漁歌」先後完成　新華又開拍「桃花江」〉，《聯合報》第六版，1955年2月10日。

2. 本報訊，〈「桃花江」畔的鍾情〉，《聯合報》第六版，1955年10月9日。

3. 張冠，〈受「桃花江」賣座刺激　張善琨將大量拍攝歌舞片〉，《聯合報》第六版，1955年12月22日。

4. 本報訊，〈十大賣座國產片〉，《聯合報》第六版，1956年1月22日。

5. 〈鍾情「失蹤」記・刑警滿處尋麗影　水晶簾前獲芳蹤〉，《聯合報》第三版，1956年7月11日。

6. 本報訊，〈烏來瀑布前　牛哥很愉快〉，《聯合報》第三版，1956年7月13日。

7. 本報訊，〈鍾情失蹤案　又有新發展〉，《聯合報》第三版，1956年7月15日。

8. 本報訊，〈鍾情不願入山　牛哥強抱入懷〉，《聯合報》第三版，1956年8月7日。

9. 本報訊，〈鍾情出庭作證筆錄〉，《聯合報》第三版，1956年8月22日。

10. 本報訊，〈牛案庭審綴拾・酒後餘波律師替牛說話　人前孤影凱倫造像堪憐〉，《聯合報》第三版，1956年9月1日。

11. 本報訊，〈牛哥的供詞〉，《聯合報》第三版，1956年9月1日。

12. 本報訊，〈烏來一遊鐵窗十月・牛哥徐凱倫　昨被判徒刑〉，《聯合報》第三版，1956年9月7日。

13. 本報訊，〈香港影圈　鍾情背叛新華了嗎？〉，《聯合報》第五版，1957年4月19日。

14. 芳兵，〈鍾情與「新華」　明年度新約簽定〉，《聯合報》第六版，1958年7月30日。

15. 豔陽，〈鍾情致力麒麟公司　明年要拍八部片子〉，《聯合報》第六版，1958年11月30日。

16. 本報香港航訊，〈鍾情隱居鄉間　等待捲土重來〉，《聯合報》第八版，1959年12月22日。

17. 本報香港航訊，〈鍾情出院　歡度新春〉，《聯合報》第五版，1960年2月3日。

18. 本報香港航訊，〈鍾情東山再起乏力　星馬片商不肯支持〉，《聯合報》第六版，1960年7月22日。

19. 本報香港航訊，〈鍾情再起乏力〉，《聯合報》第六版，1960年11月16日。

20. 潘亭，〈影評　妖女何月兒〉，《聯合報》第八版，1961年12月3日。

21. 紫若〈鍾情與浪淘沙〉，《聯合報》第十三版，1965年2月13日。

22. 楊錦郁，〈關於張玲麟〉，《聯合報》第二十七版，1989年3月5日。

23. 左桂芳、姚立群編，《童月娟》，台北：國家電影資料館，民90。

24. 吳昊主編，《百美千嬌》，香港：三聯書店，2004，頁35～36。

25. 左桂芳、姚立群編，《童月娟》，台北：國家電影資料館，民90，頁107～115、127、232～233。

26. 黃愛玲、盛安琪編，《香港影人口數歷史叢書4王天林》，香港：香港電影資料館，2007。

最美麗的動物

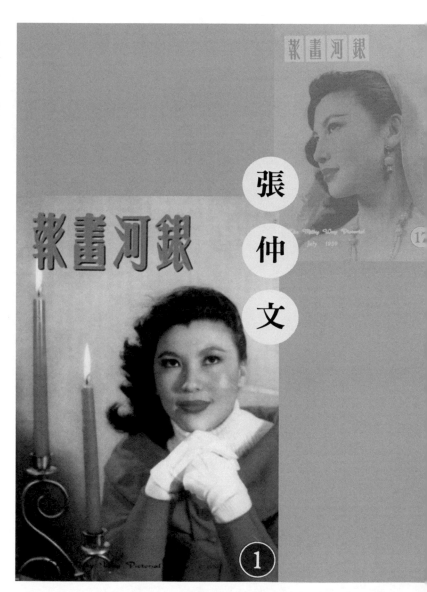

張仲文

①

張仲文

（1936～）

英文名Diana，河北人，原生家庭由軍人父親與繼母組成，抗戰時舉家遷往西安。五○年代初，與任職空軍的第一任丈夫結婚，後隨夫赴台，帶兩子定居於此。1952年離婚，開始參與話劇演出，首次登上銀幕是在促進族群和諧的電影《永不分離》（1952），擔任沒有台詞的護士。1954年，進入「中影演員訓練班」，結業後簽約為「中影」第一批基本演員，期間曾與演員黃宗迅有過短暫婚姻。

五○年代中，逐漸嶄露頭角，主演《梅岡春回》（1954）、《歧路》（1955）、《碧海同舟》（1956）、《夜盡天明》（1957）等，與女星穆虹同為「中影」的台柱。拍罷《長風萬里》（1958），應香港「亞洲影業公司」邀請，赴港主演《三姊妹》（1957）。電影充分展露她浪漫豐滿的優勢，並以慵懶嗓音演唱插曲「叉燒包」、「我愛香港」等，熱情又有誘惑力，被媒體冠上「最美麗的動物」稱號。未幾受邀赴泰國拍攝中泰合作的懸疑偵探片《地下火花》（1958），於片中獻唱「只有一個你」，賣座同樣鼎盛。

　　隨著作品大受歡迎，香港兩大電影公司「電懋」、「邵氏」也注意到這位來自台灣的女星，紛紛邀請拍片。其中，與李湄、陳厚合演由「電懋」出品的歌舞片《龍翔鳳舞》（1959），更被視為該類型華語電影的原形與經典。張仲文也接演《曉風殘月》（1959）、《慾火焚身》（1960）等文藝題材，證明自己不僅以性感為號召，亦擁有深厚的演技，其他作品尚有：《風情尤物》（1958）、《雙雄奪美》（1959）、《模特兒之戀》（1959）、《想入非非》（1959）、《噴火女郎》（1959）、《豔福齊天》（1960）、《盲目的愛情》（1961）等。

　　1963年開始專為「邵氏」拍片，主演《花田錯》（1962）、《杜鵑花開》（1963）、《一毛錢》（1964）、《潘金蓮》（1964）、《西遊記》（1966）等。隨著年齡漸長，轉演中年角色，在《慾海情魔》（1966）、《珊珊》（1967）分別飾演新一代女星胡燕妮、李菁的母親。1965年2月，與西德青年商人塞法特結婚，逐步淡出影壇，台港日韓合作的《艷諜神龍》（1968）是她上映的最後一部電影。婚後育有一女，目前常居美國休士頓，時常往來台灣、香港。回顧從影歷程，總計參與近四十部電影，以時裝文藝為主。

明星是號召票房的重要指標，電影公司莫不費盡心思，挖掘別具特色的新星。由於外在條件的差異，明星會被塑造成不同的典型，例如：「古典美人」樂蒂、「曼波女郎」葛蘭、「影壇玉女」尤敏、「學生情人」林翠，都是依據本身條件，搭配角色塑造的成功組合。

除了典雅端莊，電影同樣需要冶豔勾魂的熱女郎，她們往往被分派成熟浪漫的角色，再冠以引人遐想的外號，其中和好萊塢明星艾娃嘉娜（Ava Gardner）有同樣頭銜──「最美麗的動物」的張仲文，便是箇中翹楚。半遮面的獨特髮型、豐滿身材、超緊身旗袍，如同她所主演的電影，是個令人《想入非非》的《噴火女郎》。

 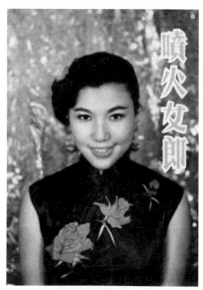

《想入非非》電影本事　　　　　《噴火女郎》電影本事

◈ 年齡之謎

　　介紹張仲文的書籍或網路資料，大多寫她是1936年8月10日出生，但詳細比對後發現，這時間似乎有些兜不攏？資料指張仲文在1952年結束第一段婚姻，換算起來是十六歲，還已經有了兩個孩子，屈指一算，最慢也得十四、五歲結婚，如此會不會太早？！若說早婚不無可能，以她在《碧海同舟》的形象，看來也不像是甫邁入二十的少女，舉手投足有

幾分輕熟女風情，感覺至少二十四、五，即出生年前推至三〇年代前半。

　　張仲文在《龍翔鳳舞》裡飾演李湄的妹妹，因此她十有八九比李湄年輕（即晚於1929年），但似乎沒差到七歲那麼多。很難想像已是「少婦型」的張仲文竟然比鍾情、葛蘭年紀輕，和尤敏一樣大——當然這不能百分百確定年齡有誤，也或許是張

摘自《國際電影》第十九期（1957.05）

仲文總扮演思想外貌比較成熟的女性，間接導致她生年應早於1936年的錯覺？！

◈ 戀愛插曲

服務「中影」時，張仲文與黃宗迅因工作朝夕相處成為情侶，只是沒過多久，她的事業版拓展至香港，兩人見面機會越來越少，感情也跟著轉淡。赴港拍《三姊妹》時，張仲文與甫加入影圈的舊識——喬宏友誼更進一步，時常結伴買東西、用餐跳舞，進而於1956年底傳出即將結為秦晉之好的消息。

摘自《國際電影》第三十六期（1958.10），宗惟賡攝

儘管愛情得意，喬宏卻因未經同意兼差，私自接下片約，與提拔自己的老闆影星白光鬧得不愉快。偏偏流年不利，香港移民局要追究他偷渡入境的罪責，白光也暫時扣下他的酬勞！倒楣到最高點，卻突然柳暗花明，片約一部接一部，追究箇中原因，竟是女友幫了大忙！據〈白光與喬宏重修舊好〉報導，張仲文在港拍片，所有行動都受媒體關注，其中也包括羅

曼史。作為她的愛人，喬宏自然時常登上報紙版面，露臉的機會增加，電影公司也想起這位條件很好、有點硬脾氣的健壯男星，不久，喬宏就收到《空中小姐》（1959）與《接財神》（1959）的劇本。特別的是，文末稱只要有張仲文的宴會，都可見喬宏陪伴，認為她對男友的「熱愛度很高」，婚嫁已是「鐵一般的事實」。

沒想到，就在報章雜誌一個勁的逼婚時，緋聞卻如泡沫般消失……。張仲文結束《地下火花》拍攝由泰返港，現場未見喬宏接機；喬宏到新加坡拍《空中小姐》，也少了女友相送，影圈對此八卦滿天飛，卻都只是「增加銷售量」的臆測而已。不久，喬宏與「命中注定」的小金子步入禮堂；隔幾年，張仲文也有了很好的歸宿，曾經沸沸揚揚的戀愛，則成為影迷記憶裡的一段小插曲。

◈ 半遮面風潮

張仲文發跡於台灣的公營片廠「中影」，初期作品不免沾染上同舟共濟的愛國意識，和在香港徹底「性感化」的形象不同，張仲文在《碧海同舟》飾演樸素賢淑的漁村少女，眉宇間頭盡是清純氣息。為配合角色個性，她的服裝一律從頭包到尾，淺色長袖、深色長裙，化妝也只是清淡點綴。不過，一派樸素裝扮中，纖細腰身與凹凸曲線卻是玲瓏有緻，層層包裹藏不住天賦，彷彿是預告日後冶豔路線的前奏。

除了曼妙身材，張仲文的髮型同樣特立獨行，許多電影雜誌都對她遮住右半邊臉的髮型興趣十足，其中更不乏杜撰想像的猜測。最多的說法，莫過她的右臉或右耳有「不能說的祕密」，為了遮醜才以此變通；亦有報導指出，張仲文的左臉比較上相，索性以頭髮蓋住另一邊，避免拍到比較不美的那半張臉。然而，所有好奇都在她六〇年代前半「變髮」後煙消雲散。

《南國電影》曾為張仲文的頭髮撰寫專文，雜誌裡剪成短髮的她，兩側臉並沒什麼不同，想當然爾，右耳健康正常。張仲文曾說會梳「半遮面」單純因為「適合且漂亮」，笑稱自己

張仲文獨步影壇的半遮面髮型，拍照時都露出左半邊臉。《銀河畫報》第十七期封面（1959.07），余英攝

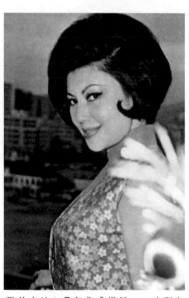

張仲文於六〇年代「變髮」，造型和其他成熟女星一般無二。摘自《銀河畫報》一〇五期（1966.12），蔡華攝

沒有癮疾,至於為什麼要換髮型?她解釋年紀漸長,無論飾演
的角色或真實生活,打扮上都得有所轉變。剪短頭髮後,張仲
文也梳起風靡一時的「超級蓬蓬頭」,儘管豔麗依舊,卻少了
專屬的獨特風格。

◈ 雲吞與叉燒包

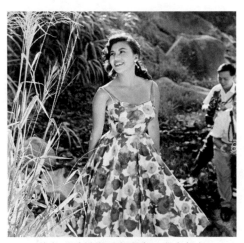

擔任明星攝影活動主角。作者提供

提到張仲文,很自然就會聯想到李湄,兩人不僅銀幕形象類似,也合演膾炙人口的《龍翔鳳舞》。巧的是,她們都曾演唱以「食物」為主角的插曲,李湄在《桃李爭春》(1962)的「賣雲吞」與張仲文在《三姊妹》的「叉燒包」。熱呼呼的中式餐點,不僅耳朵聽得流油,心跟著暖和起來。兩位也像各自所演唱的歌曲,李湄才華洋溢,就像雲吞有多種不同的吃法,煮、炸、湯、乾,口感滋味不同,但都令人流連難忘;而張仲文則像飽滿多料的叉燒包,白白嫩嫩燙呼呼,味道相同但怎麼也不會膩,即使肚子飽了,腦袋卻還想再來一個!

「叉燒包」的原型是西洋歌曲「Mambo Italiano」，以此旋律填中文詞的歌曲還有張露演唱的「異鄉猛步」和同為《三姊妹》插曲的「我愛香港」。八〇年代，香港名歌手徐小鳳重新詮釋，使「叉燒包」再度為聽眾熟知，數年前伊能靜也曾翻唱。

1964年，張仲文赴美隨片登台，對美籍記者稱她為「中國的瑪麗蓮夢露」不甚高興，她義正辭嚴答：「我曾經看過夢露的片子，也很喜歡她。但是我並不模仿她，我只是我自己——中國的張仲文。」表面上無關痛癢的恭維，卻引來她這番自信宣言，見微知著，張仲文不只是最美麗的動物，更是很有自我主張的聰明女人。

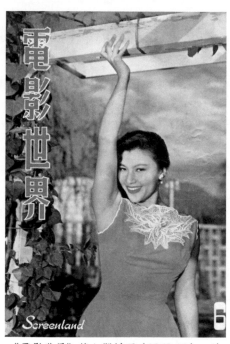

《電影世界》第六期封面（1960.03），沙龍攝影

參考資料

1. 本報香港航訊，〈香港影圈　張仲文喬宏突傳喜訊〉，《聯合報》第六版，1956年12月29日。

2. 本報訊，〈張仲文將成彩色明星〉，《聯合報》第六版，1957年3月23日。

3. 本報訊，〈白光與喬宏重修舊好〉，《聯合報》第六版，1957年7月13日。

4. 黑白集，〈《黑白集》護花使者〉，《聯合報》第三版，1957年7月20日。

5. 香港航訊，〈香港影圈　喬宏別戀‧張仲文緋色夢醒〉，《聯合報》第六版，1957年10月13日。

6. 本報訊，〈被人比作夢露‧張仲文不高興〉，《聯合報》第八版，1964年9月6日。

7. 杜雲之，《中國電影史》（第三冊），台北：台灣商務印書館，民75（三版），頁184。

8. 台灣電影筆記，〈人物特寫／演員／張仲文〉。
 http://movie.cca.gov.tw/PEOPLE/people_inside.asp?rowid=317&id=2

9. 亞蘿，〈曲詞同功〉。
 http://www.www.chinapress.com.my/topic/kaijuan/default.asp?sec=Text02&title=kai02.txt&art=1002yx02.txt

智慧型熟女——

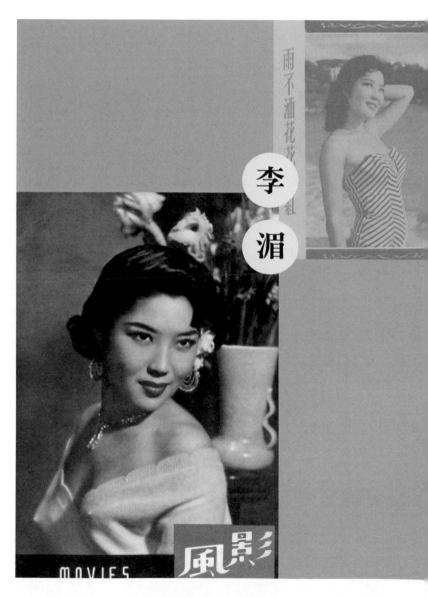

雨不灑花花自落　組

李

湄

風影

MOVIES

李湄

（1929～1994）

　　本名李景芳（海倫），學名李桂芳，祖籍吉林，哈爾濱出生，父親任職中央銀行、母親受過高等教育。原居北平，因抗戰遷居上海、南京各處，於重慶接受中學教育，1945年考入華北大學政治系。1949年經廣州轉赴香港，曾做過打字員、服裝設計、「新月唱片」填詞人，並以演員身份短暫進入「長城影業公司」，惜未能有所發揮。1950年改名李湄，擔任「民生影業公司」編劇，創作的第一部劇本為《黃金世界》。

　　1952年，以李倩之名參加「香港小姐」選美，雖未進入決賽，卻因此受到矚目。隔年正式投入影壇，主演《流鶯曲》（1953）、《黃金世界》（1953）、《名女人別傳》（1953）等十多部電影，以獨立製片公司為主。值得一提的是，《名女人別傳》上映期間，出品該片的「自由」老闆黃卓漢率先喊出宣傳口號：「一九五三年是李湄的！」電影上映後，李湄內外在皆散發「名女人」韻味，果然賣座鼎盛，助她在新人中一枝獨秀，不僅成為香港影壇最搶手的國語片女星，更被視作當紅女星的勁敵。

　　1955年底，李湄與「國際」（於1956年改組為「電懋」）簽約，加盟首作為探索女性傷春心理的《春色惱人》（1956）

（台灣放映時片名更《春去也》），同樣因正對戲路大受歡迎。履行「國際」合約同時，李湄亦創辦「北斗電影公司」，自任製片、導演和女主角，創業作為《紅紅》（1955）。「北斗」發掘不少電影人才，如日後以動作武俠片大放光芒的張徹，執導的首部作品即是「北斗」出品的《野火》（1958，與李湄合導）。五〇年代末，李湄不僅挑戰與銀幕形象截然不同的的家庭倫理片《雨過天青》（1959），展現洗鍊演技，也在《龍翔鳳舞》（1959）、《桃李爭春》（1962）表現歌舞才華。1961年，獲邀赴日參與「寶塚劇場」歌舞劇「香港」，同樣廣受好評。

　　李湄以冷豔少婦形象深植人心，佳作如：文藝片《玉樓三鳳》（1960）、都會喜劇《同床異夢》（1962）、驚悚題材《殺機重重》（1960）等。與此同時，她對跨國合作興趣濃厚，分別參與韓國、菲律賓製作的《雨不灑花花不紅》（1959）及《蛇女思凡》（1958）等。《西太后與珍妃》（1964）是李湄在「國泰」（原「電懋」）的最後一部電影，後應「國聯」邀請赴台客串主演《菟絲花》（1965）。1967年，拍畢《國際女間諜》（1967），與任職美國聯邦政府司法部的Mr. Ruan阮若伯結婚，未幾息影從商。1994年，李湄因癌症病逝美國，享年六十五歲，一生共參與電影四十多部。

五〇年代，影壇出現不少以性感為賣點的女星，張仲文、夷光乃至暱稱「小野貓」的鍾情。她們不需真的出賣色相「露」，而是透過眉梢眼角傳「情」，電力之強，即使同是女人，也難逃如此渾然天成的誘惑。

環顧形形色色的熱女郎，李湄不僅蘊含融合嫵媚與滄桑的氣質，更是擅長

《名女人別傳》電影本事

文學創作的才女，劇本、散文及刊登於報紙上的隨筆，都可見其文采內涵。更有甚者，李湄的銀幕形象與筆下文章都有很高的自我意識，無論對人生、事業、甚至感情都有明確主張，是位內外兼備的輕熟女。「眼睛裡含著無限風流，聲音是微帶鼻音，有魅惑力。」年僅二十五歲的李湄就得到影評超齡稱讚，雖與討喜的青春活潑絕緣，卻以嫵媚智慧的姿態，在影迷心中留下無可取代的冷豔印象。

◈ 影后殘念

李湄加盟「電懋」的首作《春色惱人》，是敘述女性追逐愛情以致蹉跎年華的文藝悲劇，在當時屬前衛、具突破性的

題材，她將一位看似浪漫、實際執著真愛的女性掌握得極為出色，獲得一致好評。其實，早在《紅樓二尤》（1954）公映時，媒體即推崇李湄在演技上「有飛躍式的進步」，特別在「少婦型」的戲，是唯一可與李麗華媲美的後起之秀。影評曲夢涯更明白寫到：「在白光輟影期中，她（指李湄）被認為中國影壇演技最好的女星。」文中分析李湄成功的原因，一半來表演天賦，另一半則為深厚的文學修養。

只是，再多媒體和觀眾的鼓勵，還是得搭配獎座加持才有真實感，台灣金馬獎尚未設立的五○年代，亞洲影展成為「錦上添花」的少數殿堂。李湄憑《春色惱人》報名第四屆亞洲影展最佳女主角，由於角色幾近量身訂做，奪獎呼聲很高。獎項決選時，李湄與《金蓮花》（1957）裡分飾二角的林黛票數相同，兩部影片都為「電懋」出品，公司決定捧林黛，助她奪得榮銜，李湄少了天時地利，只得摸鼻子認栽，與「影后」擦身而過。儘管她已是眾所周知的硬底子，不輸「四屆影后」林黛、「兩屆

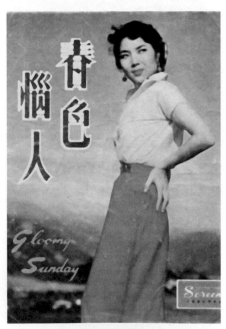

《春色惱人》電影本事

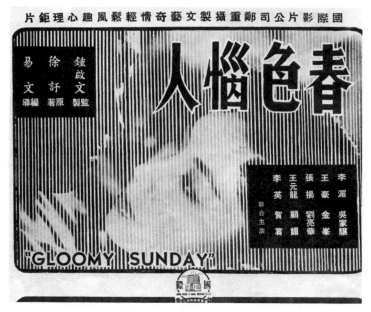

《春色惱人》廣告，摘自《電聲》1958年十月號（1958.10）

「影后」尤敏乃至「娃娃影后」李菁，卻再也沒有接近獎項的機會。欠缺臨門一腳、運氣稍縱即逝，《同床異夢》裡美夢成真的加冕儀式，最終是一場戲。

◈愛才傷情

李湄不僅有才更識才，如前所述，自組「北斗公司」時大膽啓用仍鬱鬱不得志的張徹，慧眼識英雄。靜婷受訪時也表示，有幕後代唱「皇帝」之稱的歌手江宏，也是由李湄發掘。

擁有如此個性的女子，難免會被有才華的男性吸引，李湄初入電影圈，就與性格演員洪波（1921～1968）相戀。兩人結識於五〇年代初、洪波執導《慾魔》（1952）期間，未幾展開同居（婚姻）生活。

洪波十四歲即活躍於舞台，累積深厚表演功力，反派角色尤其獨到，將《清宮秘史》（1948）的李蓮英演得出神入化，因此有「銀幕壞蛋」稱號。然而，隨著身價水漲船高，洪波開始恃才傲物，得罪不少影圈人士。更糟糕的是，他深陷毒癮不可自拔，荒廢工作加上經濟窘迫，原本頗有交情的朋友也對他有了戒心。作為另一半，李湄不願「鬼才」繼續墮落，屢次規勸洪波重新振作。無奈他始終未能下決心戒毒，李湄哀莫大於心死，於1954年底宣告分手。隔年，李湄回首與洪波的往日情，語帶落寞分析：

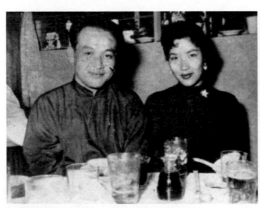

1953年12月31日夜，李湄、洪波宣佈訂婚，此為兩人當天合照。摘自《電影圈》（港版）第十八期（1954.01）

《流鶯曲》電影本事

我與他之間，這件事根本是不應該發生的，結果竟然發生了，那麼，除了自己承認錯誤之外，我還有什麼可說的呢？只是當初我為什麼會犯下這個錯誤？到如今我依然不明白，也許是命運吧！

她苦笑譬喻，婚姻像是一座圍城，裡面的想打出來，外面的人想打進去。日後雖不至拒絕婚姻，卻還是希望找個百分之百「能對自己事業感興趣並竭力輔助」的男人。說完，坦率的她嫣然一笑：

也許我會嫁給一個完全不理想的人，因為裘彼得（即愛神丘比特）本是個瞎眼的孩子！

揮別傷痛戀情，李湄的一帆風順，洪波卻每況愈下、越過越糟。其實不只李湄，導演李翰祥也很欣賞洪波，在台灣組「國聯」時，還邀請已「混得十分潦倒」的他加盟，並派給《地下司令》（未上映）導演一職。面對深情厚義，洪波也立誓整肅生活，無奈拍片過程一波多折、極不順遂，甚至成為壓垮「國聯」的最後一根稻草——事業陷入低潮，洪波故態復萌，沉溺酒癮漩渦，當時還有人想幫助他，但洪波脾氣暴躁，說話不到三句就翻臉，朋友漸漸敬而遠之。1967年，為求生計，洪波在歌廳表演相聲，有時充任主持。演出雖受歡迎，但這位曾在香港影壇呼風喚雨的性格明星，如今只能以

丑角姿態翻跟斗逗樂觀眾，令同行不勝欷歔。幾個月過去，他與歌廳鬧翻，隱居在台北中華商場的飯館內酗酒度日，1968年11月自西門陸橋一躍而下，結束四十七年大起大落的變調人生。

◈ 作家明星

二十歲移居香港，李湄最初因喜愛戲劇而入「長城影業公司」，卻遲遲沒有演出機會。不久，她以流暢文采獲「民生公司」賞識聘為編劇，李湄對此產生濃厚興趣，購買許多名劇作家的作品、電影理論的書籍埋首研究，期間完成首部作品《黃金世界》。1952年，李湄卻又憑著亮麗的外型被選為《黃金世界》女主角，這或許是她編寫劇本時始料未及的發展。

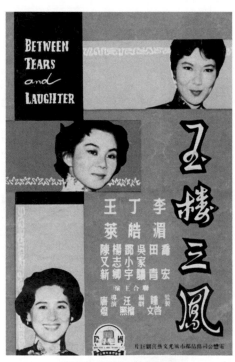

《玉樓三鳳》廣告海報

繁忙的演員行程，使李湄無暇發揮編劇與創作長才，但受訪與不時刊出的的散文，仍可見她不同凡響的思路和文采。1955年12月，李湄於台灣《聯合報》刊出數篇名為〈我的隨筆〉的文章，條理敘述對電影、音樂及自組公司當老板的理念，文字流暢誠懇。除此之外，李湄所以能稱職詮釋《玉樓三鳳》的女作家，對寫作的愛好，想必也是助她掌握角色精髓的重要背景。

◈ 歌舞魅力

不只搖筆桿，李湄也在歌舞片《龍翔鳳舞》、《桃李爭春》展露歌舞才華。她的聲音有磁性、富女性魅力，演唱電影插曲如：「野火」、「恰恰恰唔」、「賣餛飩」等。和張仲文、陳厚合演的《龍翔鳳舞》雖是試驗意味濃厚的歌舞片，但不少影評卻認為其在歌舞呈現及劇情流暢度上，皆不輸林黛主演的《千嬌百媚》（1961）、《花團錦簇》（1963）；而《桃李爭春》更是讓李湄、葉楓兩位能歌善舞的女星大顯身手──故事敘述陶海音（李湄飾）面臨事業與愛情的危機，與李愛蓮（葉楓飾）爭奪「春風殿」歌廳首席。李湄在《桃李爭春》中最令人深刻的畫面，莫過她在電視台演唱「賣餛飩」的一場戲中戲──音樂開始，穿著村姑裝的李湄踏著蓮步緩緩登場，旋律雖是小調，經過她風情萬種的詮釋，確實令觀眾越聽越覺「渾身熱騰騰」。李湄也為這首歌錄製英、日文版本，盡展語言才華。

　　1961年，李湄被日本「寶塚歌舞劇團」相中，在東京「寶
塚劇場」與「香頌女王」越路吹雪（1924～1980）合演歌舞
喜劇《香港》。這部以香港為背景的舞台劇，編劇是《請問芳
名》馳名的菊田一夫，劇本處處有風靡好萊塢的《蘇絲黃的世
界》（The World of Suzie Won）痕跡，內容描述一位中國電
影女明星和一位到香港出差的日本公司女秘書，因為面孔、
身段、服飾相似，與任職匯豐銀行的英國男士展開一段由
「錯覺」產生的三角愛情喜劇。儘管歌舞身段不若越路吹雪
熟練，但年輕五歲的李湄，不僅充滿青春活力，身著中式旗
袍的幽雅姿態也佔盡便宜。不少日本劇評認為李湄扮像佳、

《龍翔鳳舞》中「紅色娘子軍」歌舞場
面，左為另一位女主角張仲文。摘自
《國際電影》第三十一期（1958.05）

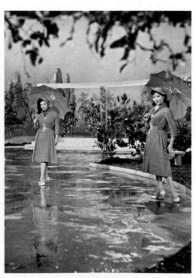

《龍翔鳳舞》中「毛毛雨」歌舞場面，
左為張仲文。摘自《國際電影》第
三十九期（1959.01）

性感味足，若由越路吹雪幕後代唱、李湄現身演出將是最佳組合。

◈ 雨過天青

　　李湄多飾演摩登的時代女性，穿著剪裁合身的摩登服飾、幽雅吞雲吐霧，已成為註冊商標，純樸兩字似和她永遠絕緣。然而，李湄對演技頗具信心，從未放棄嘗試其他角色的可能，由岳楓編導《雨過天青》，就是一項全新挑戰。片中，李湄飾演帶著懂事女兒（陳寶珠飾）嫁給張揚的賢妻良母，穿著粗布短衣，收洗衣物貼補家用之餘，還得承受失業丈夫的暴躁怒氣

《雨過天青》劇照，右為男主角張揚

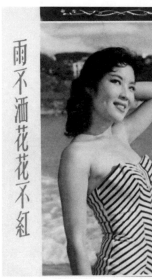

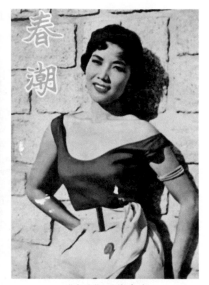

《雨不灑花花不紅》電影本事　　　　　　《春潮》電影本事

與大姑的冷嘲熱諷，無怨無悔照顧家庭。多年後，李湄接受訪問，仍將此片視為從影佳作，她認為《雨過天青》的嘗試一定程度擴大表演的廣度。

實際上，人才濟濟的「電懋」不乏「可用之星」，要找到感覺上比李湄合適的人也非難事。將《雨過天青》交給她，某種程度而言是個險招，一不小心還可能打破長期累積的尤物形象。可喜的是，李湄的表現平實穩健，不禁令人懷疑，這位努力提水上樓洗衣的質樸女性，和先前現代冶豔的竟是同一位？！

「一個好的腳本可以造就一個演員，一個壞的劇本卻可以毀掉一個演員，這是鐵一般的事實。」不滿三十的李湄，對表演工作已有超齡的睿智主張，她偏好內心戲，平凡小人物的角色也

摘自《電聲》1958年十月號（1958.10）

絲毫不敢鬆懈。雖不否認演過幾部「糟糕的戲」，可相較一些紅了就濫拍的明星，她的理想性格確實獨到。對李湄的喜愛，隨著瞭解而增加，外顯的多才多藝，內蘊的誠懇開朗；銀幕前是搔首弄姿的明星，私底下偏好寫作、精進事業，與「妖姬」白光一脈相成的她，開創屬於自己的豔女路線。

參考資料

1. 冰之，〈李湄與「流鶯曲」〉，《聯合報》第六版，1954年6月14日。

2. 慕容鍾，〈從「紅樓二尤」看李湄成就〉，《聯合報》第三版，1954年7月10日。

3. 泛亞社，〈李湄向本報讀者賀年〉，《聯合報》第四版，1955年1月2日。

4. 曲夢涯，〈關於李湄 港星歸國小記之二〉，《聯合報》第六版，1955年11月11日。

5. 李湄，〈我的隨筆——我與北斗〉，《聯合報》第六版，1955年11月17日。

6. 李湄，〈李湄隨筆〉，《聯合報》第六版，1955年12月18日。

7. 鏘鏘，〈李湄的一席話〉，《聯合報》第六版，1956年7月7日。

8. 司馬桑敦，〈李湄在東京寶塚大出風頭〉，《聯合報》第三版，1961年9月16日。

9. 毛樹清，〈李湄在美　作久居計〉，《聯合報》第六版，1967年7月3日。

10. 謝鍾翔，〈洪波的故事〉，《聯合報》第三版，1968年11月18日。

11. 黃卓漢，〈電影人生〉，《聯合報》第37版，1993年8月18日。

12. 杜雲之，《中國電影史》，第三冊，台北：台灣商務印書館，民91。

13. 邱良、余慕雲編，《昨夜星光（一）》，香港：三聯書店，1995。

14. 黃愛玲編，《國泰故事》，香港：香港電影資料館，2002。

15. 〈不曾加冕也風光的落選港姐——李湄（1952）〉

http://china.sina.com.tw/ent/m/2001-08-07/52914.html

泛亞洲玉女典型——

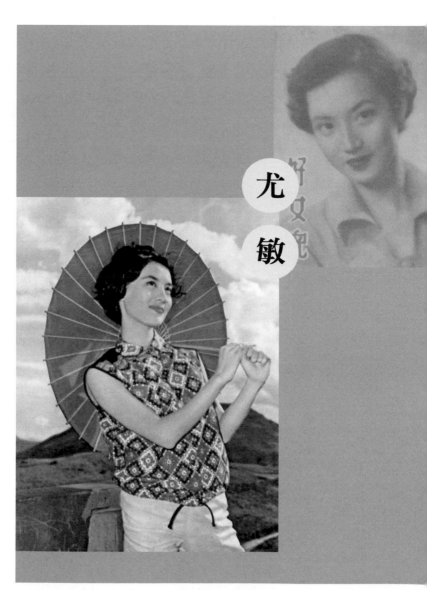

尤敏

尤敏

（1936～1996）

　　本名畢玉儀，英文名Lucilla，廣東梅縣人，香港出生，父親為粵劇名伶白玉堂（本名畢琨生），有「戲迷情人」美譽的著名女文武生任劍輝則是她的表姑。幼時父母工作忙碌，尤敏被送給住在澳門的外婆照料。1952年，就讀澳門聖心書院時，因外型清麗而被「邵氏父子SS」（該公司於1957改組為「邵氏兄弟SB」）發掘，宣傳部為她取藝名尤敏。從影首作為《玉女懷春》，此片雖未公映（傳是公司上層不滿影片效果而冷藏），卻開啟她和「玉女」兩字的不解之緣。

　　服務「邵氏」期間，尤敏擔任主角，亦演唱多首電影插曲，作品包括：《明天》（1953）、《誘惑》（1954）、《人鬼戀》（1954，改編自聊齋故事「連鎖」）、《鳥語花香》（1954）、《同林鳥》（1955）、《零雁》（1956）、《紅塵》（1956）、《龍鳳配》（1957）、《馬戲春秋》（1957）、《異國情鴛》（1958，港韓合作）、《人約黃昏後》（1958）、《紅粉干戈》（1959）、《待嫁春心》（1960）等二十一部，發展尚稱平順。相較已稱霸影壇的李麗華與急速躍升的林黛，她是一顆備受期待的新星，一如《好女兒》（1956）宣傳卡上的廣告

詞：「別小睇尤敏，她是國片中最竄紅的新星，百分之百的玉女型，有東方伊麗莎白泰來之稱。」尤敏初期演技生澀，同期演員中並不特別突出。

1958年與「邵氏」約滿，轉投積極爭取加盟的「國際電影懋業有限公司」（簡稱「電懋」）。由於銀幕形象與該公司製片方向吻合，隨即星運大開，接連以《玉女私情》（1959）、《家有喜事》（1959）榮獲第六、七屆亞洲影后，是繼林黛之後，第二位連續膺此殊榮的華人女星，未幾又憑《星星月亮太陽》（1961）奪得台灣第一屆金馬獎最佳女主角。六〇年代初，尤敏參與「電懋」和日本「東寶」合作的跨國電影《香港之夜》（1961）、《香港之星》（1963）、《香港·東京·夏威夷》（1963）、《三紳士遇豔》（1963）及「東寶」單獨出品的《社長洋行記》（1962），不僅展現語言才華，亦以嫻靜典雅的玉女氣質風靡東洋，是少數在日本擁有高知名度的香港女星。同時期為「電懋」拍攝的作品尚有：《快樂天使》（1960）、《無語問蒼天》（1961）、《珍珠淚》（1962）、《火中蓮》（1962）、《小兒女》（1963）、《寶蓮燈》（1964）等。

1964年4月，拍罷《深宮怨》（1964），與香港富商高福錄於英國倫敦完成註冊。婚後息影，為專職家庭主婦，育有三子。1996年12月，因突發心臟病在港病逝，享年六十一歲。尤敏從影十三年、主演電影近四十部。

面貌

清秀、端莊嫻靜、清純可人、溫柔婉約⋯⋯說起「玉女」，每個人腦海都會浮現相似形象。只是串串成語背後，卻是難以達到的超高標準，試想誰曾在現實生活遇見如此令人著迷的完美女孩？「夢工廠」看準此點，致力發掘璞玉，再將她塑造成萬千影迷喜愛的典型。茫茫銀海，外型內涵兼備的尤敏不作第二人想，接連得到「邵氏」、「電懋」兩大電影公司力捧，成為風靡港台、東南亞乃至東瀛影圈的首席女星。

從影多年，尤敏穩坐玉女寶座，演技也獲亞洲影展及金馬獎肯定。儘管婚後鮮少在公開場合露面，但她清秀佳人的氣質仍為許多影迷難忘，無論公私領域都十分圓滿。「尤敏是

尤敏從影首作《玉女懷春》電影本事

「電懋」版《梁山伯與祝英台》，尤敏、李麗華分任祝英台、梁山伯。此為黑膠唱片封面

個幸福的人！」曾與她合作「電懋」版《梁山伯與祝英台》
（1964）的李麗華，在尤敏過世時接受訪問，語氣盡是欣慰。
女星能擁有美滿的家庭，在電影圈中確是難得的幸運。

◈ 星途順遂

尤敏的父親與影劇界關係密切，但女兒投入影圈卻非由他
引薦。白玉堂接受台灣記者訪問時，回憶尤敏加盟「邵氏」的
經過：

> 邵氏公司的三小開（即邵仁枚）到我家來玩，看見桌子
> 上大女兒的照片，就說：「這個小姐好靚！」然後由他
> 介紹去試鏡，結果很合適，所以就做了電影演員。

《好女兒》電影本事

尤敏一入「邵氏」就擔任主角，與她
搭檔的男演員也是一時之選，除資深
的王豪、嚴俊，亦有甫崛起的新進小
生趙雷、張揚，導演則為擅長文藝題
材的陶秦、唐煌。

儘管還是新人，演技也待磨練，
尤敏已被「邵氏」視為當家花旦，以
高規格對待。四年後換新約，「邵
氏」更為保住尤敏大增片酬，一部

戲開價二萬五千港幣，僅次於李麗華、林黛，勝過李湄、葛蘭。然而，造成片酬暴漲「十倍」的原因，主要是和「電懋」競標的結果，連尤敏自身也覺得意外。

轉入「電懋」，尤敏聲勢更旺，不只有好劇本、好卡司搭配，公司更在獎項上予以臨門一腳。據聞當時「電懋」決心捧尤敏，

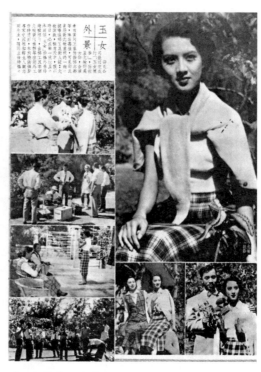

《玉女懷春》外景花絮。摘自《影風》第二十九期（1953.02）

全力助她以跳槽首作《玉女私情》奪亞洲影后。由於愛護尤敏的「司馬昭之心」太過明顯，看在地位相仿的影星眼裡很不是滋味，難免出言諷刺，閒言閒語還使她受了一陣子悶氣。進入六〇年代，尤敏已是「電懋」的頭牌明星，言必稱「兩屆亞洲影后」，頗有與林黛匹敵的意思。回顧尤敏從影歷程，不僅有獎項肯定，更始終是所屬公司最倚重的王牌。

◈ 家庭糾紛

　　兩屆影后加持，尤敏卻傳出借貸與金錢糾紛，她為此身陷官司、疲於奔命，無可奈何只得刊出「緊急啓示」：「非經本人當場親筆簽字，概不生效。」防止「有心人士」繼續以她的名義招搖撞騙，經幾番查證，記者發現造成尤敏困擾的，竟是她的至親？！

　　早在「邵氏」期間，尤敏就將全數酬勞交與母親，七年間購

《紅粉干戈》電影本事

得房產、汽車等產物，所有人卻多是她的弟妹。不僅如此，還屢屢以她的名義向公司預支薪水、用她的支票簿簽帳……種種行為令尤敏覺得心寒，決定離家「自立門戶」。一篇〈尤敏懷疑自己的身世〉的報導，詳細分析尤敏可能非白玉堂現任妻子親生的原委：

> 尤敏獲得兩屆影后的殊榮，母親並不以為榮，也不關心愛護她，反而，時時刻刻冷酷的待她，用盡了方法奪取女兒的金錢，可見尤敏很可能非她所出。

父親接受訪問時，也對母女關係不佳做出回應：

她們有點合不來……媽媽總不免比較偏疼小的兒女，不過我太太和女兒之間也沒什麼太傷感情的事。

語末，他特別強調「沒有什麼大不了的事」，希望媒體勿再憑空揣測。

　　根據上列訊息，至少可知尤敏與母親的關係並不親暱，金錢糾紛也因進入司法程序而添幾分真實。訴訟期間，尤敏不時得出庭應訊，

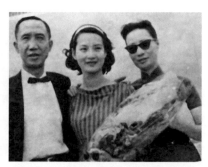

尤敏外遊返港，父母前去迎接。摘自《電聲》1958年十月號（1958.10）

出國拍戲還需徵求法官同意，對這飛來厄運，她一度忿忿不平：「這官司何時才了？」雖然事業春風得意，此事卻讓她嚐盡冷暖，官司纏身的尤敏意志消沉，還是靠同事們日夜輪流陪伴，才度過最難熬的時刻。

◆ 愛情迷霧

　　明星總逃過不過被挖掘戀愛隱私的命運，尤敏出道後，名字陸續與男星曾江、雷震、寶田明連在一起。即便傳得沸沸揚揚，她卻從未親口證實其中任何一位。

　　曾江是影星林翠的胞兄，1958年赴美進修時，與尤敏書信往來密切，報導指兩人早定下誓約，若五年後彼此仍是單身就

論婚嫁。尤敏認為「誤傳」的原因，是她與曾江的妹妹走得太近，才有這樣不實的揣測，為了闢謠，她還特意與林翠疏遠。

前一段才平息，尤敏又被爆出與樂蒂的哥哥雷震陷入熱戀，故事源頭也在於她整日和樂蒂膩在一起的好交情。自尤敏加盟「電懋」後，與雷震的關係更從「妹妹的密友」再加上一層「同事伙伴」，朝夕相處、年貌相當，怎不爆出愛的火花？！1960年中，報紙開始稱兩人「即將結婚」，繪聲繪影寫著：「這兩年之中雷震常到尤敏家去，白玉堂夫婦對他的印象不錯；尤敏也常在雷震家玩，雷震的老外婆更疼愛玉女，樂蒂則把尤敏叫做嫂嫂。」只是用字遣詞太過篤定，倒像是記者寫得劇本。尤敏、雷震都給人溫和文雅的印象，怎麼看怎麼登對，所以大家總想把他倆湊成一對。然而，熱戀結婚一傳幾年，還是只聞樓梯響，連曾與兩人合作的導演王天林也是霧裡看花，直言他們有段時間「看起來好」，但不知為什麼又淡了？！無論是雙方木訥抑或從未來電，情侶關係始終僅止銀幕。

《銀河畫報》第二期封面（1958.04），廖綠痕攝

尤敏與日本影星寶田明結識於拍攝《香港之夜》期間，為了宣傳系列電影，不時共同受訪。寶田明英挺帥氣會放電，也

《龍鳳配》電影海報

很瞭解記者的需求，接受訪問時先不避嫌提到：「我很喜歡尤敏。」隨即澄清：「尤敏只是我的電影事業上的女朋友，我們還沒有談情說愛呢！」感覺像是電影公司刻意製造的羅曼史。曖昧不明之際，尤敏於1963年底宣布即將結婚，喜事不僅震撼港台，亦在日本掀起波瀾。寶田明獲知消息，曾與尤敏進行一段越洋通話，全文則刊載於日本雜誌《週刊明星》內。報導中，兩人輕鬆交談關於工作、婚姻種種，開誠布公，就像相互信任的知心朋友。

其實，尤敏早在初出道時，就提出很完整的「擇偶條件」，表示「拍電影是不會結婚的」（即結婚息影）且「不會在電影圈去找對象」（即和圈外人結婚）。雖然不少女星對這

類問題都是敷衍了事，但她似真以此為準。對「不嫁圈內人」一項，尤敏的理由很具說服力，她認為自己不是永遠活在電影界，退出影壇的時候，就想在另一個不同的環境生活，所以丈夫必須從事演藝以外的事業。當時的夢想，都在尤敏的人生逐步落實，看似纖弱的玉女，人生規劃卻是超乎想像的穩健。

◈ 跨國魅力

尤敏投身國語影壇，先後被「邵氏」、「電懋」視為王牌，進軍日本時，也受到「東寶」禮遇，非常欣賞尤敏的製片部經理滕本真澄，就曾是信心滿滿稱讚：

與日本男星寶田明合作的《香港之星》劇照

與韓國合作的《異國情鴛》電影本事

> 尤敏小姐一定會成為日本影迷最喜歡的紅星，她那文雅高貴的風姿和優美的線條，應是日本人理想的女性造像，她的謙虛和熱心電影藝術的態度，具備一個大明星的條件。

　　《香港之夜》後製時，尤敏親自為電影配上國語、日語、英語三種拷貝。在日上檔期間，更打破同期票房記錄，熱映三個月，新聞界封尤敏為「香港の珍珠」，一舉打入封閉主義濃厚的日本市場。接連數部港日合作片，先後邀請寶田明、加山雄三等日籍紅星與尤敏搭配，儼然是最受歡迎的國際情侶。私底下，寶田明對尤敏非常讚賞，稱她不只演技好，更是得到最多日本影迷擁護的外國明星。

　　尤敏常飾演備受欺凌的柔弱角色，楚楚可憐的神情，不用嘶吼痛哭就很具感染力。回顧所有作品，尤敏首度獲得亞洲影

《小兒女》劇照，左起為童星鄧小宇、鄧小宙

后的《玉女私情》，無疑是她最出色的代表作，不僅內心戲精彩，與王引、王萊的對手戲更是動人。相形之下，應黃梅調熱潮而在《寶蓮燈》反串少年劉彥昌的扮相則略顯勉強。尤敏演技內斂，需要合適的劇本、導演與演員搭配，才能發揮最大光輝，也凸顯電影除講究明星制度，團體合作更是不可或缺的成功要素。

尤敏息影作《深宮怨》電影本事

參考資料

1. 鮑勃，〈尤敏的幸運〉，《聯合報》第六版，1956年12月20日。

2. 本報香港航訊，〈尤敏與雷震之戀〉，《聯合報》第六版，1959年2月3日。

3. 豔陽，〈曾江疑雲未消 雷震趁虛而入 尤敏重陷情網〉，《聯合報》第六版，1959年6月3日。

4. 本報香港航訊，〈盛傳尤敏將與雷震結婚〉，《聯合報》第六版，1960年6月22日。

5. 本報香港航訊，〈尤敏緊急啓示 慎防招搖撞騙〉，《聯合報》第六版，1960年11月11日。

6. 本報香港航訊，〈尤敏懷疑自己的身世〉，《聯合報》第六版，1960年12月14日。

7. 東京航訊，〈尤敏在日極受歡迎〉，《聯合報》第七版，1961年5月14日。

8. 姚鳳磬，〈白玉堂談 尤敏的債〉，《聯合報》第八版，1961年11月19日。

9. 聯新社香港航訊，〈尤敏精神頹喪 有人輪流陪伴〉，《聯合報》第八版，1962年2月18日。

10. 本報香港航訊，〈玉女官司未了 十六又要開庭〉，《聯合報》第六版，1962年10月14日。

11. 王會功，〈寶田明說：我很喜歡尤敏〉，《聯合報》第六版，1963年2月26日。

12. 本報訊，〈寶田明尤敏 越洋通話〉，《聯合報》第八版，1963年12月5日。

13. 本報訊，〈尤敏在英完婚〉，《聯合報》第八版，1964年4月3日。

14. 王會功，〈影壇搜秘 葛蘭與尤敏 妯娌傳不睦〉，《聯合報》第八版，1964年9月14日。

15.唐在揚，〈星星不再發亮 尤敏走完圓滿一生〉，《聯合報》第十版，
　　1996年12月31日。

16.徐正琴，〈頂著數頂后冠的一代清純佳人 尤敏玉女風情傾倒眾生〉，
　　《聯合報》第二十二版，1996年12月31日。

17.黃仁，〈尤敏 東瀛放光芒 中國第一人〉，《聯合晚報》第十版，1996
　　年12月31日。

18.黃愛玲編，《國泰故事》，香港：香港電影資料館，2002，頁347。

19.黃愛玲、盛安琪編，《香港影人口述歷史叢書之四：王天林》，香
　　港，香港電影資料館，2007。

首席學生情人

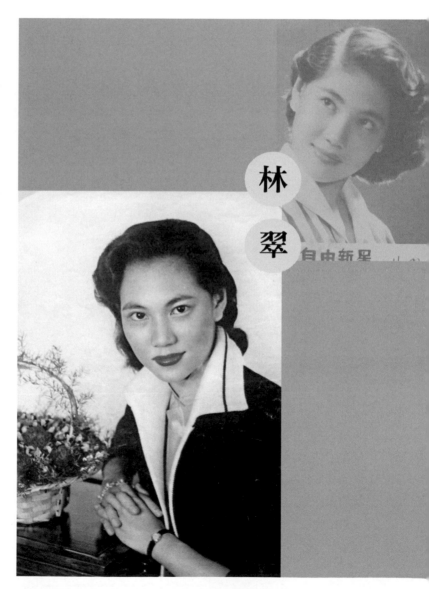

林翠

自由新星

林翠

（1936～1995）

　　本名曾懿貞（或寫作綺貞），英文名Jeanette，廣東中山人，上海出生，胞兄為著名粵語片影星曾江。1949年隨家人遷居香港，就讀聖士提反女子書院，1953年考入「自由影業公司」。此時林黛正因《翠翠》（1953）名聲鵲起，「自由」主持人黃卓漢靈機一動，將新人取名「林翠」（取林黛、翠翠各一字），希望能與林黛匹敵。林翠憑處女作《女兒心》（1954）大紅，也因成功詮釋劇中年輕女學生一角，得到「學生情人」美譽，躍升「自由」台柱明星。

　　與「自由」三年合約期間，陸續主演《終身大事》（1955）、《馬車俠之戀》（1956）、《馥蘭姐姐》（1956）、《薔薇處處開》（1956），並外借其他公司，電影一部接一部，如：《化身姑娘》（1956，藝華）、《馬路小天使》（1957，新天）、《流浪兒》（1958，新天）等，為「邵氏」拍攝《夜來香》（1957）、《移花接木》（1957）、《千金小姐》（1959）等。1957年11月加盟「電懋」，開啟林翠事業又一波高峰，主要作品包括：《四千金》（1954）、《蘭閨風雲》（1959）、《豆腐西施》（1959）、《長腿姐姐》

（1960）、《啼笑姻緣》（1964）、《空谷蘭》（1966）、
《蘇小妹》（1967），期間也為「邵氏」拍攝《金菩薩》
（1966）等。「國泰」（「電懋」為其前身）出品的《游龍戲
鳳》（1968），為息影前的最後一部作品。

　　林翠有過兩段婚姻，第一任丈夫為名導演秦劍（本名陳
健、又名陳子儀），兩人於1959結婚，七年後分居，有一子陳
山河。1969年底嫁給影星王羽，育有王馨平等三名女兒，惜於
1975年分手。恢復單身後，林翠創辦「真納影業公司」，出品
唐書璇導演的《十三不搭》（1975），以及自編自導《香港式
離婚》（1976）。

　　1977年，移居美國舊金山，從事餐飲及租賃業。八○年
代末復出影壇，參與電影《海峽兩岸》（1988）、《胭脂》
（1991）與台灣連續劇「不了情」（1989，華視）、「婆媳
過招七十回」（1991，中視）、「初戀三十年」（1991，台
視），同時計畫轉往幕後發展。1995年2月，氣喘病突發病逝台
灣家中，享年五十九歲。林翠一生主演電影近六十部，以時裝
文藝居多，子女陳山河、王馨平都曾投入影圈，現均淡出。

「不夠豔麗，也不夠溫柔，但是渾身上下都是活力個性！」影評聞天祥如此形容林翠，雖是短短數字，卻貼切描繪這位蜚聲影壇的「學生情人」。自首部作品《女兒心》大受歡迎，林翠以清新形象擄獲萬千影迷，此後加盟「電懋」，主演正對戲路的《四千金》、《長腿姐姐》等個性大而化之的爽朗少女，一時間搶盡鋒頭，親自演唱的

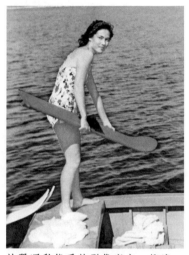

林翠運動能手的形像突出，衝浪、划水樣樣都難不倒她！摘自《環球電影》第四期（1958.04）

插曲「劍舞」、「跳繩歌」至今傳唱不止。有趣的是，林翠從不以女性化為號召，她不只天真活潑，更有飛揚灑脫的神氣，經常飾演有頑皮勇敢、正義灑脫，帶些男孩子氣的中性角色。

◈NO小姐秘辛

除了「學生情人」封號，林翠還有一個「NO小姐」的暱稱。望文生義，會以為她走紅後很難搞或耍大牌？其實說穿了，只是她直率的個性……

林翠出生上海、長在香港、書念英文，精通上海話、廣東話及英語，單單國語不流利。偏巧她投考的「自由影業公司」

徵求國語片演員，主考官都以國語問話，林翠為了藏拙，只好用一連串的「NO」對答。老闆黃卓漢和導演秦劍見女孩清秀單純，答話異常簡潔，留下深刻印象，私下還以「NO小姐」作為她的代號。

不久，「NO小姐」為秦劍執導的《女兒心》試戲，劇情為父親進門後，女兒回頭叫爸爸。黃卓漢見林翠遲遲不做反應，忍不住催促，她憑直覺答：「我沒聽到開門聲呀！」不久，坦白爽朗的林翠獲得錄取，成為幸運的三百分之一。進入「自由」後，她向演員、同時也是知名配音員的紅薇（秦沛、姜大衛、爾冬陞的母親）學習國語，很快就脫離「NO小姐」窘境。

林翠「自由新星」時期的簽名照　　　處女作《女兒心》電影本事

隨著《女兒心》在星馬香港造成驚人轟動，林翠也躍升賣座紅星。附帶一提，《女兒心》為秦劍首部執導的國語作品，內容是他最擅長的家庭文藝題材，唯當時秦劍被國民政府視為「左派」，導致此片首映時未能通過審查，一度無法在台上映。

消除語言隔閡，林翠和許多明星一樣引吭高歌，金曲如：《女兒心》的「太陽驅走了黑暗」、《四千金》的「劍舞」、《蘭閨風雲》的「跳繩歌」、《流浪兒》的「我們都是窮朋友」與「甜蜜的愛情」、「最好是春天」等。林翠的歌聲與林黛有幾分類似，聲調柔順平穩，屬業餘玩票性質。雖不能與葛蘭聲樂般的專業歌喉相提並論，卻多了幾分鄰家親切，深獲不少影迷喜愛。

◈影后不平鳴

林翠與葛蘭是一對情誼極深的閨中密友，巧合的是，兩人都在爭奪「影后」寶座時遇上「尤敏障礙」，分別以《千金小姐》（1959）、《情深似海》（1960）不敵尤敏的《玉女私情》（1959）。

1959年，林翠以《千金小姐》參加第六屆亞洲電影節，由文藝片高手陶秦編導，搭配演技派的嚴俊、高寶樹，她飾演愛上中年男子的任性富家千金，內心戲轉折深刻，與成名作《女兒心》異曲同工。林翠信心十足，預估有八成希望獲獎，滿是期待赴吉隆坡。結果揭曉，「亞洲影后」頒給甫加盟「電懋」

的尤敏，使她很受打擊。尤敏在《玉女私情》（1959）中同樣飾演女學生的角色，不同點在於《玉》是父女親情的安全主題，《千》則是遊走禁忌的不倫戀題材。

面對失利，林翠因此「對第八藝術頗為灰心失望」，稱是「她有生以來最不愉快的一件氣憤的事」，被深深的失望情緒籠罩。更有小道消息指，怒不可遏的林翠甚至連合其他「電懋」明星，聯合孤立尤敏，使「新科影后」很不是滋味。所幸，直腸子林翠沒多久就與尤敏言歸於好，不快也成雲煙。事後，林翠更公開稱讚尤敏的演技，表示由她獲得影后「實至名歸」，為自己的憾事劃下君子句點。

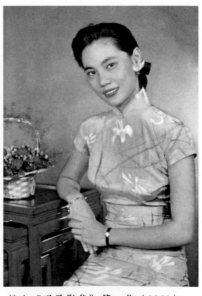

與葛蘭合作的《青春兒女》電影本事

摘自《明星影集》第一集（1959）、明星影集出版社

◈步入婚姻

林翠與第一任丈夫秦劍（1926～1969），相識相戀於拍攝《女兒心》時，秦劍已是知名的導演，擅拍文藝愛情與家庭倫理題材，而十七歲的林翠則是備受期待的後起之秀。儘管兩人偶有口角，甚或短暫分手，但都會「自然而然的和好」。林翠身邊不乏追求者，只是秦劍追得很緊，情書攻勢也勤，近水樓台、出雙入對，有心人即使想插手也困難重重。

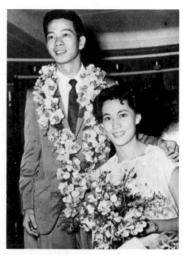

林翠與秦劍環遊世界蜜月時，在新加坡留影。摘自《國際電影》第一三八期（1967.05）

1959年5月，香港影圈陸續傳出兩人即將結婚的消息，本是值得高興的喜事，卻因為秦劍的左傾背景，引發連串政治效應。在「國共對峙」的冷戰脈絡下，一切被放大檢視，林翠的婚姻也被渲染為政治問題。台灣相關人士非常擔心林翠會受秦劍影響，脫離「自由總會」加入左傾陣營，因此批評「玩女人有經驗」的秦劍，施手段使「良順女孩」林翠遲遲跳不出他的手掌心。未幾，見兩人即將步入禮堂，又轉而鼓勵秦劍「棄暗投明」、「投奔自由」，希望他「能夠醒悟過來，認識自由的價值。」

> 我覺得秦劍沒有什麼，他只對電影有興趣，他不會有政
> 治立場的，報上說秦劍「爭取」我，實在並無此事。

記者追問當事人，林翠四兩撥千金，誇讚秦劍是個能幹、忠實的生意人。對秦劍立場問題的爭論，直到1964年，他在「聯邦公司」主事者沙榮峰的介紹下加入「自由總會」，偏左疑慮才徹底消退。

交往期間，秦劍緊迫盯人式的熱烈追求，連工作伙伴都知之甚詳，擔任《四千金》配樂的作曲家綦湘棠便以「劍舞」的歌詞「左一劍、右一劍」，調侃演唱者林翠被癡情的秦劍圍繞，他回憶女方的反應：「她當然明白我是什麼意思，嫣然一笑而別。」1959年9月下旬，林翠、秦劍在香港玫瑰堂舉行儀式，隔日乘船赴巴黎、羅馬、西德、西班牙、葡萄牙再轉往美國、日本，完成耗時數月、人人稱羨的環遊世界蜜月。

◆分居與新戀情

1967年初，林翠隻身飛往倫敦，探視在此留學的妹妹，看似單純的私人旅行，卻預告與秦劍的婚姻裂痕。不久，兩人以「性情不合」為由，前往律師樓申請分居，依香港當時法令，夫妻需分居三年才得離婚。自得知此爆炸消息，媒體便開始揣測原因，每篇幾乎大同小異，離不開「賭」字。

其實，早在婚前，便有報導提及林翠幾次陪同密友秦劍到馬場消遣，雖然她解釋自己輸贏不過兩百港幣，但密友的賭

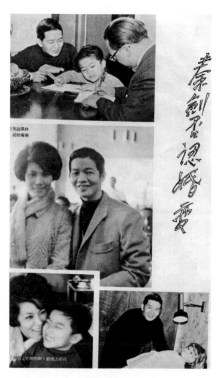

「秦劍否認婚變」報導。摘自《銀河畫報》
第一〇八期（1967.03）

林翠抵英時寫給秦劍的平安信。摘自
《銀河畫報》一〇八期（1967.03）

卻是多年嗜好，一擲千金早非玩票性質。婚後，秦劍仍不改賭性，朋友們勸他為家庭和睦、接受太太意見，逐步戒除痼習。無奈秦劍深陷其中，不只將結婚新居青山別墅賣掉，不動產全數壓入，連兩人的積蓄、片酬也悉數賠光。林翠見丈夫沉迷賭桌，自覺長此下去家庭經濟將永遠拮据，決心結束七年情緣。

　　分居一事，秦劍知道暫難挽回，一語不發簽字同意，兒子陳山河也交由林翠照顧。「恢復單身」的她並不寂寞，除去半

真半假的陳厚、謝賢，年輕小生王羽（1944～）更是一片癡情，他無視女大男小，坦言很喜歡林翠。與秦劍分居不久，即傳出兩人過從甚密。1968年1月，王羽不待記者旁敲側擊，便「乾淨俐落」坦承：「我跟林翠決定兩年以後結婚。」他和林翠及她的兒子同住一起，站穩丈夫及父親的角色。因為時間太近，外界不免將王羽視為拆散秦劍、林翠的黑手，王羽解釋：「他們幾年

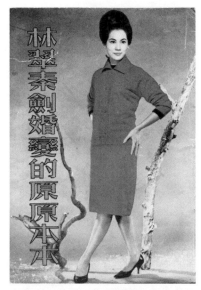

完整介紹林翠、秦劍婚變始末的專冊《林翠秦劍婚變的原原本本》

前就已經感情破裂，等到決定分手時，剛好我湊上去揹了這只『黑鍋』！」王羽問心無愧，「有一句說一句」的灑脫態度讓記者很佩服。至於秦劍，他見「分居妻子」感情生活豐富，表現得寬容大度，沒有什麼不高興的話。他不願與林翠撕破臉，且經常藉兒子之便噓寒問暖的舉動，在在顯示秦劍對復合仍抱著希望。

◈ 秦劍棄世

1969年中旬，秦劍在「邵氏影城」宿舍，服用大量安眠藥後投環自縊，消息震驚影壇，尚未辦妥離婚且已懷有身孕的林翠與同居人王羽自是非議中心。媒體一面倒同情秦劍處境，

林翠自英返港後不久，與秦劍簽字分居。
摘自《國際電影》第一三八期（1967.05）

知名文藝片導演秦劍

報導他在婚變後身體衰弱，爆瘦數十磅、嚴重失眠、心神不寧、情緒不穩，更染上嚴重精神困擾。分居期間，秦劍未放棄等待妻子回心轉意，但林翠對他心灰意冷，和王羽感情穩定，兩人關係僅剩獨子維繫。「只要看看她的背影，我心裡就舒服了！」儘管林翠不太搭理，偶來探訪的秦劍仍甘願靜靜地坐著，期待覆水重收。也有人冷言冷語諷刺秦劍「不夠資格做父親」，他一直懷有愧疚、耿耿於懷，導致每次與兒子見面後都在房內痛哭，甚至亂摔東西。

　　相對暴增的秦劍癡情事蹟，林翠、王羽則受到輿論無情批評。一則屬名「不平則鳴」的輓聯，即是其中代表：

　　秦劍我兄冥鑒：劍作不平鳴，只恨他橫刀奪愛，家破人亡，妻離子散……哪怕空手道四段，難逃公論自在人心。

露骨指責兩人不是。排山倒海的謾罵使林翠感到難堪和不公平,她認為情變是「感情破裂,生活脫節至無可挽救地步」的結果,指責的人完全昧於事實,不瞭解真相。林翠強調在秦劍最困難的時刻,還是盡力幫助他清償債務,甚至為此向公司預支薪水;另一面,有話直說的王羽也坦率回應:

> 是就是,非就非,是非應該分得清楚,人們不應該因為秦劍之死而顛倒是非指責我們,這是不合理的。

感情波折外,不少親近秦劍的友人再次將箭頭指向「賭」,曾與他多次合作的影星關山就提到:

> 秦劍本來可以在電影圈中大有作為,但因他喜歡賭馬、賭錢,沒有多久,就把賺來的大批鈔票輸掉了。

秦劍沉迷賭博,怎麼戒也戒不掉,即使林翠心涼求去,他仍放不下這位「惡友」,加上出手闊綽,財務狀況捉襟見肘。語末,關山也認為婚姻破裂對秦劍影響甚巨:

> 分居後,連接替「邵氏」拍了《碧海青天夜夜心》、《春蠶》、《相思河畔》等幾部片子,這些片名,都足以顯示出秦劍對於林翠的不了情,也足以顯示出這次婚姻上的挫折給予他的創痛有多大多深……

　　總結媒體親友的敘述，秦劍的自殺以「婚姻失敗、親情失依、賭博失控」為主因。他在寫給母親的遺書裡寫著：

　　　　感到一切已完全絕望，所以不再留戀人間。

給兒子的信中則是對影劇事業的無力與厭倦，勸誡獨子不要走進此行，行文至此，秦劍已是萬念俱灰。事件過後，林翠悄悄退出影圈，專心相夫教子。直到1975年爆出離婚消息，塵封的三角戀才被再度搬上抬面。

武打巨星王羽。摘自《銀河畫報》第一〇二期（1968.03），廖綠痕攝

◆再婚破局

　　1964年投入影壇的王羽，是備受期待的武打新人，二十出頭、收入有限的他，直言愛上年長八歲、尚有婚姻的當紅玉女。不顧旁人大喝倒彩，王羽冒著「不倫戀」的風險勇往直前。其實，秦劍和王羽分屬截然不同典型，前者是體弱的書生性格、文藝作風，而他則能踢善打、有江湖氣，追求時熱情積極，甚至為逗樂林翠，在她面前翻跟斗。

　　礙於香港分居三年才可離婚的法令，兩人僅能同居，待林翠恢復獨身，王羽就與她締結連理。婚後，林翠全心投入家

庭，丈夫則是台港最「夯」的武俠巨星，又誕下三個可愛女兒，可謂家居甜蜜。沒想到，六年後竟傳出「協議分居」的消息，據報載，林翠和王羽常有爭執，丈夫緋聞不斷，雙方個性常有摩擦，是靠女兒才能維繫至今。1975年初，趁王羽出外拍片，林翠以丈夫有「不可理喻的行為」提出分居，並附有多張驗傷單佐證。兩人分手後，各自埋首片廠，王羽集編導演一身，林翠則成立「真納影業公司」，以製片身份重新出發。

「王羽表示將為人父，兩年後與林翠結婚」報導。摘自《銀河畫報》第一一九期（1968.02）

林翠過世，前夫王羽談起往事，否認是由於毆妻或外遇造成離婚，主要是前妻結交的同性朋友對他不甚友善，導致兩人心生嫌隙。如同所有失和夫妻，結婚只要愛情便幸福洋溢，分手卻是各唱各調、難有共識。

◈驟然去世

　　1995年2月，林翠在台北家中驟發氣喘過世，由於事出突然，親人朋友、工作伙伴甚至觀眾都無法接受。其實，林翠從出道到中年復出，總是一派活力充沛，年近六十的她，正準備在影視圈伸展拳腳，未料先面臨生命無常。與母親同住的長子陳山河悲痛不已，一方面懊悔未能早些發現，盡快送醫治療；另一面更失去最鼓勵、愛護自己的至親。林翠的兄長曾江、前夫王羽及兩人所生的三個女兒因噩耗聚首，離異多年的王羽得知死因是氣喘時沉重表示：「她從小就有氣喘毛病，真是可惜。」

林翠與哥哥曾江合照。摘自《銀河畫報》第六十三期（1963.06）

猝逝消息傳到摯友葛蘭耳裡，化成無盡哀傷的文字，她寫到：

> 林翠是一個敢「作」敢「為」的人，但她的一切「作為」只有「愛」沒有「恨」。

儘管兩人離開影圈後不常聯絡，甚至一年說不上幾句話，但葛蘭從未忘記這位年輕時結交的膩友，她接受訪問時曾感嘆：「圈內當年交下來的，不爭名利、不存妒忌心的朋友，只有林翠一個。」葛蘭回憶，這段錄影被在台灣的林翠看見，立刻撥電話給老友說：「衰鬼，你在電視上談我，害我哭了一場，不過

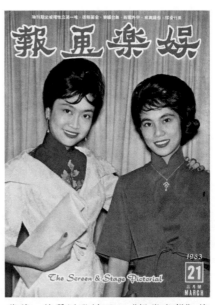

葛蘭、林翠同登封面。《娛樂畫報》第二十一期（1963.03）

你肯當著全世界說我是朋友。我馬上就要回來了，再找妳！」不幸林翠因氣喘過世，留給生者無限遺憾。

葛蘭與林翠相識於服務「電懋」時期，在葛蘭的眼中，林翠像男孩子、很爽氣，不會斤斤計較，時常因睡過頭而耽誤拍戲，都得靠葛蘭叫醒她才能準時開工。1960年，林翠第一次懷

孕,是兩人最溫馨快樂的時光,當時仍是「光棍」的葛蘭日夜
陪伴好友,更揚言要等孩子呱呱墜地,才到片廠續拍《星星月
亮太陽》(1962),友情可見一斑。林翠去世後,葛蘭仍念念
不忘摯友的好:

> 林翠是個非常可愛的朋友,她常調侃自己讓人歡樂,而
> 且氣度寬宏。我可以和朋友生氣,卻從未對林翠生氣過。

雖因有孕在身無緣演出《星星月亮太陽》中的「太陽」一角,
但在葛蘭的心中,她始終是帶給朋友最多關懷的暖暖冬陽。

　　第一次知道林翠,
是1991年在中視上演
的連續劇《婆媳過招
七十回》,劇中她飾
演迷糊媳婦潘迎紫的
刻薄婆婆,拼命在雞
蛋裡挑骨頭。家人提起
早年「學生情人」的豐
功偉業,讓著迷潘仙女
的我很難想像。直到接
觸《四千金》、《青春兒
女》(1959)、《愛的教

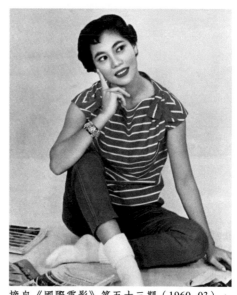

摘自《國際電影》第五十三期(1960.03),
宗惟賡攝

育》（1961）、《好事成雙》（1962）等，才有機會一睹往昔的鬼馬魅力。

　　認識過去的林翠，使我更欣賞願意在電影《海峽兩岸》和電視劇裡演老扮兇的她。畢竟「學生情人」只是備受公司呵護的閃亮明星，中年以後重返影壇的「老將」，靠得是真刀真槍的硬底子演技，和願意降下身段、退居二線的豁達心境。

參考資料

1. 本報訊，〈一面讀書一面拍戲的：林翠〉，《聯合報》第六版，1954年5月19日。

2. 艾文，〈影壇 面子問題〉，《聯合報》第六版，1955年6月16日。

3. 巴蜀客，〈從林翠寫到黃卓漢〉，《聯合報》第六版，1956年2月21日。

4. 香港航訊，〈林翠重陷情網 舊情人已傾向自由陣容〉，《聯合報》第六版，1959年1月27日。

5. 本報香港航訊，〈林翠也傳喜訊 將與秦劍結婚〉，《聯合報》第六版，1959年5月27日。

6. 本報特稿，〈林翠的婚姻和事業〉，《聯合報》第六版，1959年8月8日。

7. 本報香港航訊，〈林翠婚事的嚴重性〉，《聯合報》第六版，1959年8月13日。

8. 本報香港航訊，〈林翠住院待產〉，《聯合報》第六版，1960年9月17日。

9. 本報香港航訊，〈林翠飄然獨行 飛英探望妹妹〉，《聯合報》第八版，1967年2月21日。

10. 王會功，〈秦劍在港宣布與妻婚變祕密〉，《聯合報》第七版，1967年3月5日。

11. 本報香港航訊，〈三「生」心中都有她 林翠不寂寞〉，《聯合報》第八版，1967年3月9日。

12. 本報香港航訊，〈林翠秦劍分居 辦完簽字手續〉，《經濟日報》第五版，1967年4月25日。

13. 本報訊，〈林翠秦劍 難拾舊歡〉，《聯合報》第六版，1967年5月6日。

14. 謝鍾翔，〈王羽談林翠〉，《聯合報》第五版，1968年1月7日。

15. 本報訊，〈遺書表示 一切絕望〉，《聯合報》第三版，1969年6月16日。

16. 謝鍾翔，〈秦劍生命·如此結束！〉，《聯合報》第三版，1969年6月16日。

17. 周銘秀，〈林翠別戀舊人無言 相思河畔為情苦 秦劍遭遇甚堪憐〉，《經濟日報》第八版，1969年6月16日。

18. 本報記者，〈紅顏恩情已斷　銀故劍光賽〉，《聯合報》第三版，1969年6月17日。

19. 本報香港專電，〈林翠出面表悲慟　王羽前据後恭〉，《聯合報》第三版，1969年6月18日。

20. 本報香港專電，〈寂寞的靈魂　死得很動人〉，《聯合報》第三版，1969年6月19日。

21. 中央社，〈與秦劍婚變事　林翠有辯解〉，《經濟日報》第八版，1969年6月21日。

22. 李勇，〈王羽林翠婚變〉，《聯合報》第九版，1975年1月3日。

23. 美聯社，〈林翠與王羽　終於離婚了〉，《聯合報》第八版，1975年6月24日。

24. 徐正琴，〈戲劇性崛起　國語不流利號稱NO小姐　「四千金」是代表作〉，《聯合報》第二十二版，1995年2月23日。

25. 徐正琴，〈另有秘辛？王羽曾透露離婚原因　因她同性朋友心生嫌隙〉，《聯合報》第二十二版，1995年2月23日。

26. 黏嫦鈺，〈情海多波　秦劍王羽三角關係轟動　兩任婚姻育一兒三女〉，《聯合報》第二十二版，1995年2月23日。

27. 胡幼鳳，〈重返銀幕「不了情」是代表作「愛在他鄉」拍攝中〉，《聯合報》第二十二版，1995年2月23日。

28. 聞天祥，〈電影札記　林翠，絕無僅有的電影魔力〉，《聯合晚報》第十版，1995年2月23日。

29. 葉惠蘭，〈百餘影人悼林翠　葉楓、葛蘭等人寫出心聲〉，《聯合報》第二十二版，1995年3月3日。

30. 黃愛玲編，《國泰故事》，香港：香港電影資料館，2002，頁301、344。

31. 汪曼玲，「葛蘭勘破生死謎・盼望林翠能入夢」
http://www.geocities.com/gelanweb/ymlc.htm

32. 駱易，「林翠葛蘭有個永遠遺憾的約會」
http://www.geocities.com/gelanweb/forever.htm

曼波女郎———

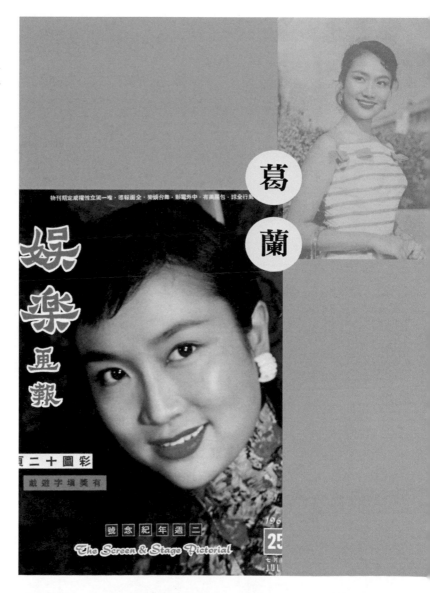

葛
蘭

葛蘭

（1933～）

　　本名張玉芳，英文名Grace（藝名葛蘭為其音譯），浙江海寧人，南京出生，後居上海，1949年隨家人遷居香港。就讀上海啟明中學期間，開始學習聲樂，參與學校的英語舞台劇演出。1952年，以最高分考入導演卜萬蒼創辦的「泰山影業公司」，她當時僅是香港德明中學三年級學生。隔年投入影壇，與同期的鍾情、李嬙、劉亮華等合稱「泰山七姊妹」，以首作《七姊妹》（1953）嶄露頭角。卜萬蒼很賞識葛蘭，特意推薦她分別向崑曲小生俞振飛、歌唱家黃飛然、葉冷竹琴女士研習崑曲、表演藝術及西洋聲樂，同時參與電影《鑽石花》（1953）、《碧血黃花》（1954）、《再春花》（1954）、《金縷衣》（1956）、《長巷》（1956）等，並在李翰祥首部執導的《雪裡紅》（1956）為李麗華的配角，小家碧玉形象漸受重視。

　　1955年加盟「國際影片公司」（即「電懋」前身），首部作品為懸疑片《驚魂記》（1956）。未幾「電懋」為葛蘭量身打造《曼波女郎》（1957），將其歌舞天才完全發揮，盡展獨當一面的明星魅力，電影不僅打破香港和東南亞的賣

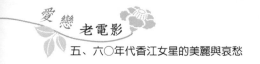
座記錄,更掀起一陣曼波、恰恰熱潮。葛蘭戲路寬廣、可塑性高,佳作包括:《青春兒女》(1959)、《空中小姐》(1959)、《姊妹花》(1959)、《香車美人》(1959)、《六月新娘》(1960)、《心心相印》(1960)、《野玫瑰之戀》(1960)、《星星月亮太陽》(1961)等都以歌舞場面為號召,唯《情深似海》(1960)不舞不歌,展現嫺熟演技。除履行與「電懋」合約,葛蘭也接受其他公司邀請,主演電影包括:《關山行》(1956)、《飛虎將軍》(1956)、《唐伯虎點秋香》(1956)、《酒色財氣》(1957)、《金鳳凰》(1958)、《千面女郎》(1959)等,大多數為時裝文藝或歌舞喜劇。

1961年6月,與香港富商高福銓結婚,隨即展開長達七個月環遊世界蜜月旅行。返港後拍攝《教我如何不想她》(1963)及《寶蓮燈》(1964),演罷《啼笑姻緣》(1964)淡出影壇,作品超過三十部。七〇年代初,葛蘭跟隨名師鑽研京劇,深得梅派精髓,為知名票友,曾多次粉墨登場、技驚四座。平日鮮少現身公眾場合,僅參與傳統戲劇、國語時代曲及五、六〇年代電影相關為主題的座談會,偶爾接受媒體訪問。

放眼五、六〇年代的香港影壇，葛蘭能歌善舞、青春洋溢，無疑是最多才多藝的明星。從《曼波女郎》、《情深似海》到《野玫瑰之戀》，每個獨立性格的角色，都染上葛蘭健康爽朗「書院女」氣質。自小接受西方聲樂訓練，又受崑曲京劇薰陶，開口就是職業水準，歌聲有如香醇佳釀。

葛蘭親筆簽名照

　　葛蘭最擅詮釋身中產階級家庭的年輕女孩，個性陽光善良，有時鬧點彆扭、耍些脾氣，但作風正直果敢，下決心必勇往向前。同期女星中，她也是最具現代感的一位，特別能代表戰後成長的一群，即喜愛歌舞娛樂，個性樂觀積極，對自己和未來都充滿信心！

◈ 曼波女郎

　　葛蘭被稱為「曼波女郎」，至拍攝同名電影，竟是來自於寶島觀眾的靈機一動！1956年，葛蘭兩次赴台工作順道勞軍，她不僅演唱多首歌曲，更大跳動感時髦的曼波舞（Mambo），動感舞姿掀起熱浪，軍民瞬間瘋狂，引領流行的葛蘭，便被喚

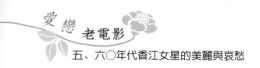
作「曼波女郎」。極具商業頭腦的「電懋」，直覺是個噱頭，請易文為葛蘭度身製作同名電影。對於「湊熱鬧」，導演易文倒很老實：

> 我不否認拍這樣一部片子有著「應時」的動機。我也不
> 否認有「生意眼」的考慮。

不過他再三強調《曼波女郎》不會走入「阿飛惡風」，認為曼波與恰恰（**Cha Cha**）不只出現在成人夜生活，也可以是健康青春的代名詞。《曼波女郎》將尋找生母的倫理題材融入歌舞場面，既炫目又感人，影片果真造成轟動，葛蘭也從此成為票房保證。

葛蘭、陳厚在《曼波女郎》的舞姿剪影。摘自《國際電影》第十四期（1956.12）

一片讚好聲中，教導葛蘭聲樂的葉冷竹琴女士，對得意門生扯著喉嚨唱「我愛恰恰」一類流行曲很不是滋味，責備她學歌是浪費時光與金錢。葛蘭曾坦白解釋，拍電影是自己的工作，非這樣唱不可，但並這不影響她對聲樂的喜好與進修。實際上，葛蘭一直對演唱存

有很大的興趣和求知慾，從藍調、傳統小調、時代曲、西洋歌劇、中國戲曲甚至像「我要你的愛」中長串英文Rap歌詞……不論種類都想嘗試、遇到困難就想克服，造就她多樣豐富的唱腔與風格。

有趣的是，1956年掀起曼波風潮的葛蘭，隔幾個月再度抵台時卻宣稱：「我現在不是曼波女郎了！」她告訴記者：「曼波在香港已經過時，現在流行的是卻卻（即Cha Cha），這是南美洲興的一種熱情舞。」葛蘭認為「卻卻」極好上手，自己僅學八小時就「畢業」。可憐台灣同胞還沒把曼波步踩熟，葛蘭已開始大跳恰恰，真是「流行後母心」！

◈ 國際路線

葛蘭的英語流利，歌曲「我要你的愛」的英文繞舌詞就是最佳例證。1954年，由克拉克・蓋博（Clark Gable）主演的電影《江湖客》（Soldier of Fortune，1955）赴港拍攝外景，需要一位英語流利的中國演員飾演漁家女，千餘人參加考試，最後就僅錄取葛蘭一人。

《野玫瑰之戀》廣告海報

《野玫瑰之戀》中蝴蝶夫人造型。摘自《銀河畫報》第五十七期（1960.07），宗惟廣攝

隨著歌舞名聲遠播，1959年葛蘭接到美國國家電視台NBC邀請，與日本女星朝丘雪路一同參加蒂娜蕭爾（Dinah Shore）主持的電視節目「蒂娜蕭爾劇場」（The Dinah Shore Show）。身著合身旗袍的葛蘭表現活潑、落落大方，訪談中還戲稱主持人的姓「Shore」是中國話「簫（flute）」的意思，她也演唱多首中英歌曲與中式舞蹈，是第一位在美國電視台表演的香港女演員。1961年，美國的Capitol公司為葛蘭出版一張名為《葛蘭之歌》（Hong Kong's Grace Chang：The Nightingale of the Orient）的專輯，收錄歌曲十一首。此外，葛蘭也於拍攝《野玫瑰之戀》時，與日本知名作曲家服部良一合作，插曲融合歌劇、藝術歌曲和流行音樂，造就國語片罕見的音樂饗宴。

◈ 影后遺憾

　　對一個演員來說，我覺得很不公平。可以叫我做一個很有個性，或著很醜的，或著老太婆，我會演得很好。也許就是因為我整天唱歌笑瞇瞇，所以得不到影后吧！

退出影壇三十餘年，葛蘭對「無冕」仍然介意，不待訪問者旁
敲側擊，心裡想的脫口而出，一如她勇往直前的銀幕形象。

　　葛蘭和影星林翠是一對閨中密友，卻很不巧都在爭奪「影
后」寶座上都遭遇「天敵」尤敏，分別以嘔心瀝血的佳作《情
深似海》（1960）、《千金小姐》（1959）敗給尤敏的《玉女
私情》（1959）。

　　回顧與葛蘭同期的亞洲影后手林黛（四屆）與尤敏（兩
屆），除了實力，也都有「公司力捧」的運氣。特別是尤敏，
在「邵氏」熬了六年還是「一顆備受期待的新星」，一轉到
「電懋」就連莊影后，氣勢直逼林黛。尤敏的內斂有目共睹，
就算嘴角上揚也帶著愁緒，彷彿世上沒有什麼事可以令她真正

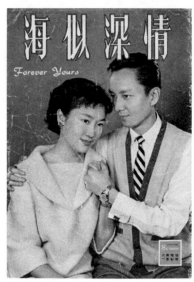

《情深似海》電影本事，
右為男主角雷震

《亞洲畫報》第二十八期封面（1955.08）

開懷。葛蘭恰恰相反，她總是露齒歡笑，受委屈也能快速康復。葛蘭最常扮演甜姐兒，一如她說得「笑瞇瞇」，加上必備的歌舞表演，於是常被派演無憂無慮的中產家庭女兒。家裡辦舞會、朋友相約郊遊、學校遊藝表演……逮到機會就高歌；即便時空轉換，親生變收養、熱戀變失戀……傷感面孔還是繼續落力唱。歌曲一多，相對壓縮表演空間，這種無法盡情展現的遺憾，使她在能演的時候加倍費勁用心，可惜在某種程度上又過火了。

　　與雷震合作的《情深似海》，講述一段不畏死別的深刻愛情，葛蘭無論表情動作都格外用心，甚至下了戲還止不住淚水，得時時告誡自己：「如此入戲，人會瘋掉！」《情深似海》中兩段尤其令我印象深刻，深深感動於她的演技——患有三期肺病的沈維明（雷震飾）初次邀請余立英（葛蘭飾）到家裡用晚餐，立英的目光被一個精心栽植的盆景吸引，笑問是朋友送的還是買的，維明靦腆搖頭，只見她緩緩往前，背對維明、面向觀眾，露出精靈慧黠的表情：「那你應該對我說，小玩意兒做得不好。」短短的一場戲，即表現女孩子芳心暗許的羞澀。交往月餘，立英得知維明病情深重、可能不久人世，幾經思索，表情肅穆向男友求婚：「這件事情很不容易決定，但是有一樣東西管住我，自己做不了主……只有這樣做，我才會快活。」她徐徐解釋自己並非「犧牲」而是「愛情」，復說出自幼嚮往組織家庭的心願，平靜語氣背後混合女性的衿持與堅決，十分有穿透力。

葛蘭希冀憑《情深似海》奪下朝思暮想的影后，未料結果差強人意，電影賣座不佳，參展也成遙不可及。時隔數十年，葛蘭還是忍不住爭辯：「是不是我當初不會唱歌就不會紅呢？我考演員時也沒考唱歌……」她的問題沒有答案，因為會唱就是會唱，觀眾更喜歡她唱，一切是市場決定，由不得不開口。

一直覺得葛蘭能演，《千面女郎》開頭走馬燈般連轉幾個形象，賣花女、交際花、貴婦人、小惡魔……既唱又跳，後來更加碼畫老妝、分飾性情不同的母女，凸顯她的豐沛才華。坦白說，銀幕這頭的觀眾一點也不驚喜，倒不是葛蘭演得不好，而是她在人們心中本來就有這份「千面女郎」的能耐。這對她太簡單、太輕易、太順手，同樣的戲換到其他演員手裡，一半就得滿堂彩，但因為葛蘭是「葛蘭」，金字招牌閃亮耀眼，再厲害也不意外。

◈ 經典金曲

葛蘭曾經感慨，當年片商得知她將有新作上映，第一句問得不是「演什麼」，而是「有幾首插曲」。為了滿足「市場需求」，幾乎每部電影都得唱幾首，且絕大多數都很受歡迎。葛蘭的金曲多不勝數，「台灣小調」、「廟院鐘聲」、「我愛恰

《姊妹花》電影本事，左為張小燕，兩人飾演一對姊妹。

恰」、「我要飛上青天」、「我要你的愛」、「海上良宵」、「說
不出的快活」、「今宵樂」、「我不管你是誰」、「蝴蝶夫人」、
「將來是個謎」、「金鳳凰」、「一條心」、「飛車歌」、「我愛
卡力蘇」、「我怎能沒有他」、「奇形怪狀」、「沒有月亮的晚
上」、「天皇皇」、「打勝仗」……信手拈來就是一長串，甚至
過年必唱的「恭喜發財」，也是葛蘭原唱（電影《酒色財氣》
插曲）。至於我很偏愛的「打噴嚏」和「天下一家」，前者旋
律為外國曲「Achoo Cha Cha」，陳蝶衣填詞，歌中幾個噴嚏
也打得戲味十足，再以俏皮方式念出口白「Gesundheit」（德
文「健康」的名詞，作用和美國人見對方打噴嚏時說「God
bless you」的禮貌相同），妙趣堪稱一絕；「天下一家」則出
自服部良一手筆，旋律為曼波、恰恰和Ja Jambo組合而成墨西
哥式的「Mu Cha Cha」，確是百分百的跨國傑作。

《空中小姐》劇照。摘自《國際電影》第三十二期（1958.06）

葛蘭在《雪裡紅》飾演涉世未深的賣藝少女，站在花旦打扮的李麗華身邊，簡直樸素過頭，片中雖有她唱京韻大鼓的橋段，可比起全套京劇行頭的女主角，還是矮了一截。直到《曼波女郎》，鏡頭從小腿慢慢往上移動，在同學簇擁中表演恰恰，扭腰擺臀、無憂無慮的書院女，才真正讓她綻放光芒。儘管葛蘭在一線女星中並非頂漂亮，卻有著獨特的時代感，是國語片不可缺少的存在。

摘自《國際電影》第二十七期（1958.01），宗惟賡攝

印象中，長輩們不只一次提起一則六〇年代的八卦報導，指葛蘭、尤敏先後嫁入高家成為妯娌，前者常遭「又沒得過影后」一類諷刺，激起她重返影壇拍《教我如何不想她》，結果又是一次敗北。以時間先後論，葛蘭婚後復出在尤敏結婚之前，因果關係似難建立，但影迷們就愛這種刺

《教我如何不想他》電影本事

激（又挑撥離間）的新聞，一傳再傳五十年。不過，葛蘭對「影后」的懸念確實很深，將因歌唱而無法拓展戲路的無奈念茲在茲，其實她早已是許多觀眾心目中，最貨真價實的影后加歌后。

參考資料

1. 本報訊，〈葛蘭昨抵台〉，《聯合報》第三版，1956年5月10日。

2. 易文，〈從「阿飛舞」談「曼波女郎」〉，《聯合報》第六版，1957年3月9日。

3. 本報香港航訊，〈香港影圈　葛蘭重返影壇嗎？〉，《聯合報》第八版，1962年5月31日。

4. 黃愛玲、盛安琪編，《香港影人口數歷史叢書之四：王天林》，香港：香港電影資料館，2007。

5. 黃愛玲編，《國泰故事（增訂本）》，香港：香港電影資料館，2009。

6. 聞天祥，「葛蘭——戀上野玫瑰」，2002年12月20日。
http://movie.cca.gov.tw/Column/Content.asp?ID=12

7. 光影留聲樂未央——葛蘭網頁
http://www.geocities.com

小情人的如戲人生

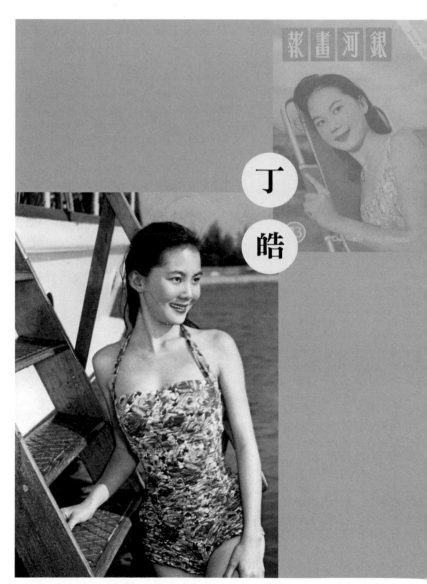

丁皓

丁皓

（1939～1967）

　　本名丁寶儀，英文名Kitty，廣東東莞人，澳門出生，自小有語言及模仿天才，對表演很感興趣。十六歲，欲報名「國際」（「電懋」前身）籌辦的粵語組演員訓練班，唯名額已滿，只好改考國語組，幸運獲得錄取，同期新人還有蘇鳳、雷震、田青與林蒼。經過一年訓練，五人合作電影《青山翠谷》（1956），丁皓以清新形象受到矚目。

　　葛蘭的代表作《曼波女郎》（1957）是丁皓參與的第二部電影，劇中飾演葛蘭的妹妹，受外人利用而意外洩漏姐姐非父母親生的劇情安排，十分切合她青澀單純的少女本色。隨後上映的《小情人》（1958）則為丁皓的成名作，不僅親自演唱「錯中錯」等多首插曲，更由此贏得「小情人」的封號，是繼尤敏之後、新一代的國語片玉女。回顧在「電懋」八年時間，共主演電影二十餘部，包括：《兩傻大鬧攝影場》（1957）、《家有喜事》（1959）、《兩傻大鬧太空》（1959）、《古屋疑雲》（1960）、《喜相逢》（1960）、《母與女》（1960）、《南北和》（1961）、《遊戲人間》（1961）、《體育皇后》（1961）、《一段情》（1962）、《荷花》

（1963）等，也曾應邀赴台為影星黃河自編自導自演的《癡情》（1962）任女主角。

1963年，宣布結婚息影，不與「電懋」續約。兩年後離婚復出，改拍粵語片，首作為《鬼兇手》（1964）。此時角色多為任性倔強的摩登小姐，初期尚可擔任主角，後因新秀輩出，改演冶豔反派，作品如：《魔鬼的愛情》（1964）《撈世界要醒目》（1965）、《鄉下妹出城》（1965）、《青山依舊夕陽紅》（1965）、《特務黑蜘蛛》（1955）、《情賊黑牡丹》（1966）、《通天曉》（1966）等。1966年演罷《四姊妹》（1966）離港赴美，於當地服藥自殺，得年二十八歲。

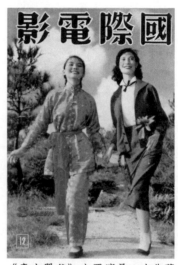

五〇年代中，訓練班成為電影公司發掘演員的重要渠道，以大馬富商陸運濤為幕後老闆、逐漸茁壯的「國際影片公司」（併入「永華」後改組為「國際電影懋業有限公司」，簡稱「電懋」）也於1955年宣布招募新人。當年全港共有超過兩千位男女應考，僅錄取個位數，而他們之中，又以不滿二十歲的丁皓竄起最快，首作《青山翠谷》就當上主角，沒多久站穩一線地位。丁皓雖不豔麗亮眼，但小巧玲瓏、活潑青春，擁有俏皮可人的純真氣質，加上「電懋」為丁皓量身訂作系列都市輕喜劇與時裝文藝片，票房口碑皆佳，助她攀上事業高峰。

《青山翠谷》主要演員，右為蘇鳳。《國際電影》第十二期封面（1956.10）

◈ 藝名雙胞

　　進入影圈，首先得有個響亮的招牌，《青山翠谷》的導演岳楓嫌丁皓的本名「寶儀」俗，想她明眸皓齒，索性以「皓」取代。正欲透過「電懋」專屬雜誌《國際電影》大肆宣傳，沒想到半途卻殺出另一個「丁皓」。

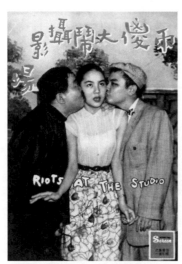

《兩傻大鬧攝影場》電影本事，右起依序為金銓（即導演胡金銓）、丁皓、劉恩甲

藝名同樣取作「丁皓」的新星，本名張顯瑛，是影星白光在日本發掘的新人，她為紀念在日開設的「頂好夜總會」，因此將張小姐取名丁皓（與「頂好」音近）。以投入影圈先後而論，丁寶儀稍早一步，只是胳臂都往裡彎，兩位「丁皓」的老闆，相互指責對方有掠美之嫌，一來一往火藥味十足。新聞界為解決雙胞難題，約定稱張顯瑛為「大丁皓」，丁寶儀是「小丁皓」──「小丁皓」聽來俏皮，很符合她一貫的銀幕形象，但被迫成為「大丁皓」的另一位可就不怎麼順意。這「大」不僅是年齡大，更有個頭大的意思，怎麼聽都不舒服。最後「大丁皓」放棄意氣之爭，乾脆改名「丁好」，而「小丁皓」坐擁兩個響亮又好記的藝名之餘，也因這段時間的新聞炒作而知名度陡升。

◆ 淘氣少女

「孩子氣」是丁皓從影以來最被宣傳的人格特質，她戲裡戲外都抱著洋娃娃，行囊中藏著兩個奶瓶、幾個奶嘴，如嬰兒般吸吮橡皮奶嘴才能入睡的習慣，也透過「電懋」專屬雜誌

《國際電影》強力放送。儘管丁皓以「俏皮」為號召，但投入影圈前幾年也時常失控「擦槍走火」，不只和年輕男演員鬧緋聞，喜愛惡作劇，被記者諷刺是「製造尷尬場面的天才」、作風「十三點」，不知輕重的搗蛋程度，讓公司很傷腦筋。

最初幾年，丁皓被「沒分寸」的負面新聞籠罩，雖已是主角明星，主演電影卻非一級製作，只能輪到B級文藝（投資較少的電影）、笑鬧喜劇或驚悚鬼片，順遂但不得意。相較在港處境，台灣觀眾對丁皓倒是特別偏愛，來台拍片短短數日，就收到近千封影迷來信，受歡迎的程度超乎想像。對此現象，時任記者的姚鳳磐有真切敘述：「大家愛護丁皓的，恐怕也就是她那份『不懂事』的性格和作風。」報導末了更以「喝白開水的姑娘，心地該是純潔的」為結語，短短數字點出她的胸無城府。

《兩傻大鬧太空》電影本事，右起依序為蔣光超、丁皓、劉恩甲

《體育皇后》劇照

丁皓的星運轉折發生在1959年中旬，經過與男友衝突的惡聞，她深深擔心因此危害演藝前途，決定痛改前非。丁皓表示日後要像個大人，不會再給公司惹麻煩，為人處事也將有所修飾。與此同時，「電懋」鬧玉女荒，林翠堅持要與導演秦劍結婚，尤敏轉入成熟戲路，公司勢必得捧出第二代接班，於是將念頭轉到極具可塑性的丁皓身上。丁皓的戲路與「電懋」專注於喜劇、歌唱、輕文藝的製片路線吻合，青春氣質更見鮮明。1960至1962年是她演藝生涯的黃金期，復以「電懋」總經理鍾啟文的特別提拔，確實佳作連連。

◈ 黃金時期

丁皓的多樣性在「電懋」編劇群張愛玲、易文、秦亦孚（即秦羽）、汪榴照的妙筆下，得到全面的發揮，譬如：《母與女》中丁皓分飾先後愛上富家子張揚和喬宏的兩代母女，母親因身份的懸殊，含悲而終；女兒則由於性格堅強，得到屬於自己的幸福。影片開始，飾演傭人之女的丁皓，不是備受欺凌的小可憐，拿著野花、打破花瓶的她，是男主角口中粗心大意的冒失鬼。《母與女》叫好叫座，顯示丁皓已是票房保證，演技上也更懂得展現優勢。

六〇年代初，丁皓作品一部接一部，聲勢如日中天，她最擅長詮釋涉世未深、內心善良的年輕女孩，偶爾犯點小錯誤、使點小性子，卻是無傷大雅。1961年上映的《遊戲人間》更

是非丁皓不可的電影,她飾演「可男可女」的調皮女學生「亞男」,只見她一會兒是梳著西裝頭、開跑車,風度翩翩追求靚女白露明的小男生「亞南」;一會兒又戴上飄逸長髮,依偎在喬宏身邊享受追求的溫柔女生「亞蘭」。不同於粵劇名伶任劍輝在時裝片反串男角的稱職穩當,丁皓總會露出讓觀眾冒汗的馬腳,但都可以七手八腳矇混過關,硬是撐到最後一刻才穿幫。特別的是,《遊戲人間》裡的亞男只是為了和男性友人打賭,證明自己比真男人還要有「男子氣」,就展開這場「耍人累己」的角色扮演。理由雖然牽強,但由於丁皓自身的淘氣形象深植人心,輕鬆化解觀眾疑惑,樂得看她雌雄莫辨、遊戲人間。

《母與女》廣告海報。摘自《國際電影》第五十三期(1960.03)

丁皓在《遊戲人間》雌雄莫辨,此為扮作男裝時與女友白露明翩翩共舞。摘自《國際電影》第六十八期(1961.06)

◆假北方人

除上述純國語片，丁皓也在國粵語演員合作的「南北系列」大放異彩，這與她的語言才華很有關連。回顧當時馳名國語影壇的明星，大多是1949年前後遷入香港的北方人，不少母語就是國語（部分為上海話），廣東話是到香港後因應生活需要才學習的語言，自然稱不上流利。放眼電影圈，極少演員能標準運用國粵語，而丁皓就是少數中的少數。

《南北和》電影本事，左為另一位女主角「影壇靚女」白露明

丁皓原籍廣東，粵語是她的母語，國語則是考進訓練班後聘請演員陳又新教授。也就是說，丁皓在《南北和》、《南北一家親》（1962）中，一直稱職「扮演」北方人（外省人），以她的標準國語與粵語片明星白露明、張清的廣東國語製造笑料。《南北和》中字正腔圓教男友分辨「石頭」與「舌頭」、《南北一家親》裡瞞過大老倌梁醒波的道地廣東話，皆是展現丁皓雙聲優勢的精心之作。

◈ 頓失伯樂

　　「電懋」總經理鍾啓文於公於私都很賞識丁皓，不只陪伴母女同遊日本，在丁母生日時送上昂貴禮物，對她的提攜更是不遺餘力，開拍多部電影之餘，亦不時加高片酬，由八千一路漲至僅次兩屆亞洲影后尤敏的三萬元港幣。當時服務於「電懋」的導演王天林，近年接受香港影人口述歷史小組訪問時，曾提及兩人關係：「可惜鍾啓文後來太迷戀丁皓了！每逢丁皓在片場拍片，鍾啓文必定進片場觀看，文件也得送往片場給他簽署。」總經理的偏幫逐漸引起眾怒，幾年間，大老闆陸運濤不時收到男女明星控訴不公的情事，雪球越滾越大。

《國際電影》第三十八期封面（1958.12）、宗惟賡攝

　　儘管與鍾啓文私交甚篤，也倚重他的辦事效率與商業眼光，但礙於數位一線影星「離開電懋」的通牒，陸運濤只得於1962年中旬親自赴港處理。他分別與導演、男女明星見面，將公司業務攤開詳談，得知事態嚴重，才接受鍾啓文的辭職。鍾啓文隨後轉入「麗的呼聲」，丁皓在「電懋」地位明顯不比往日，與公司關係轉趨冷淡。1963年春天，她在馬來西亞隨片登

台時結識當地華僑青年林先生，旋於12月宣布結婚，丁皓也不再續約，未幾因懷孕離開影圈。

◈ 星途下滑

《銀河畫報》第二十三期封面（1960.01），周仕坤攝

丁皓的婚姻生活並不如意，維持一年就告分居，1965年底正式離異。她選擇返回最熟悉的水銀燈下，但當時已是黃梅調、武俠動作當道，古裝非她所長，只得轉拍時裝粵語電影，並短暫在香港「麗的呼聲」電台主持節目。

參與粵語片初期，丁皓還能擔任主角，但隨著新鮮感消失，不敵丁瑩、陳寶珠等新生代明星，只得退居二線。香港影友舒適對此時的丁皓有貼切的觀察：「和當年受力捧時，真不可同日而語，所拍的電影因條件非國語片的水平而質素普遍偏於低劣，例如：在深夜電視上看過她在1965年和胡楓合演的《撈世界要醒目》便水準差勁。」文中介紹另一部電影《情賊黑牡丹》，丁皓雖是反派角色，但至少打扮入時美麗，算是比較出色的作品。後期，丁皓

多以濃妝豔抹、吸煙冶豔的形象現身，不復往日明亮神采，對比青春無敵的「小丁皓」，更添幾分美人遲暮的蒼涼。

◆ 清純殞落

結束《四姊妹》的拍攝，丁皓轉赴美國洛杉磯謀求發展，無奈事業挫折、感情崎嶇，樣樣不如意。1967年5月，她在住處服食烈酒和安眠藥自殺，被發現時手握兒子的照片，面色蒼白、昏迷不醒，經數日搶救，還是因心臟受創嚴重過世。丁皓留下四封中文遺書，分別是給母親、在馬來西亞的前夫及兩位洛杉磯的男性友人。給現任男友楊先生的信

《亞洲畫報》第一二五期封面
（1963.09）

中，她條理分析自己與對方的處境，感嘆兩人相識太晚，只能徒增遺憾：

> 我已想過了，我實在配不上你，而且我是個已婚又有孩子的女人，並不如你的理想……謝謝你給我的五百元，我不要，但我非常的感謝你的好意，就算我來生也不會忘記的，錯全在我個人，紅花落葉土長埋，它朝白骨也

同泥。別難過，你有你的事業，你要好好的為你的前途著想，日子慢慢的過去，你會很快的忘記我的，聽我的話吧！

丁皓在美生活低調，僅以Kitty Ting報名進修英文，未參與任何社交活動，華僑間也不清楚有這樣一位明星定居在此。直到丁皓過世，其姨母在當地《華埠新光大報》週刊刊登訃告，於丁寶儀女士旁加註「又名丁皓」四字，才引起編輯注意，進而率先披露丁皓逝世的簡短新聞，消息立刻震驚華人圈，創下該刊物有史以來最高銷量紀錄。

丁皓一生篤信佛教，不僅雜誌時常報導她拜佛的新聞，採取佛教儀式的婚禮，更是香港開埠以來創舉。可惜信仰虔誠的她，在人生谷底時無法轉念求生，徒留早逝遺憾。

丁皓于歸之喜。摘自《國際電影》第九十九期（1964.01）

丁皓擁有別於其他明星的清純氣質——�’嘴唇、咬指甲、挑眉毛的孩子氣動作，都讓人覺得舒服自然。當時女星若非冶豔風騷（如：李湄、張仲文、夷光），就是像林黛、李麗華、樂蒂、尤敏、葛蘭、林翠那般擁有自我風格，相形之下，丁皓的「小」更顯稀有。雖然沒有影后光環，卻是影壇獨樹一格的俏皮妞兒。畢竟說可愛，誰能勝過小丁皓呢？

摘自《銀河畫報》第七期（1958.09），陳浩然攝

參考資料

1. 鏘鏘，〈「青山翠谷」的小丁皓〉，《聯合報》第六版，1956年11月9日。

2. 姚鳳磐，〈小丁皓最怕誰？〉，《聯合報》第六版，1958年12月19日。

3. 姚鳳磐，〈小丁皓‧談大事〉，《聯合報》第六版，1959年1月6日。

4. 豔陽，〈鍾啓文捧丁皓 護駕東遊準備重要她 丁母生日電懋送金牌〉，《聯合報》第六版，1959年8月21日。

5. 本報航訊，〈五位大牌影星杯葛下 鍾啓文被迫辭職 電懋總經理易人〉，《聯合報》第六版，1962年8月30日。

6. 影寄，〈丁皓明完婚 佛前證良緣〉，《聯合報》第八版，1963年12月13日。

7. 王會功，〈香港傳出噩耗 丁皓在美逝世〉，《聯合報》第六版，1967年5月27日。

8. 本報香港通訊，〈丁皓在美仰藥自殺 法師誦經超渡芳魂〉，《聯合報》第六版，1967年6月4日。

9. 本報美西辦事處訊郝亦塵，〈丁皓在美自殺真相〉，《聯合報》第六版，1967年6月8日。

10. 黃愛玲編，《國泰故事》，香港：香港電影資料館，2002。

11. 黃愛玲、盛安琪編，《香港影人口述歷史叢書之四：王天林》，香港：香港電影資料館，2007年，頁67～68。

爽朗睡美人─

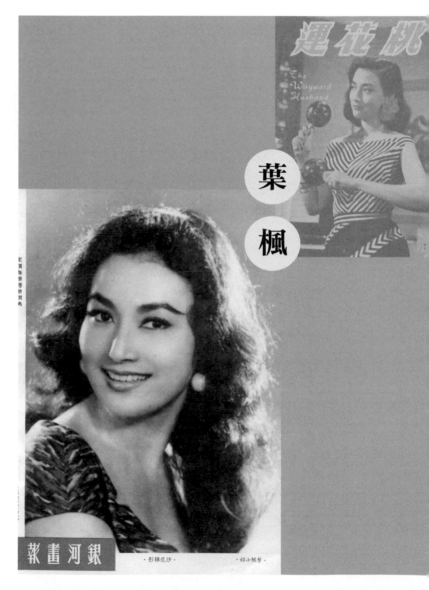

桃花運
The Wayward Husband

葉楓

銀河畫報

·沙龍攝影·　·趙小楓聲·

宏寶唱片封特別刊角

葉楓

（1937～）

　　本名王玖玲，湖北漢口人，外型高挑冷豔，有「長腿姐姐」、「睡美人」美譽。1948年，隨家人遷居台灣，就讀台北德宜中學高中部。1954年，通過美國「環球公司」試鏡錄取，惜拍片計畫中止。同年赴港謀求發展，經李翰祥引薦與李祖永主持的「永華」簽約，又公司資金週轉不靈倒閉，合約跟著告吹。「新天」、「國風」兩家獨立製片公司陸續邀請拍片，皆因故未成。

　　經歷多次挫折，至1957年應宋淇之邀參與「電懋」出品的《四千金》，才首次在銀幕擔任要角，並獲該公司賞識，簽訂基本演員合約，迅速竄升一線女星，作品包括：《桃花運》（1959）、《歌迷小姐》（1959）、《空中小姐》（1959）、《蘭閨風雲》（1959）、《長腿姐姐》（1960）、《睡美人》（1960）、《鐵臂金剛》（1960）、《女秘書豔史》（1960）、《星星月亮太陽》（1961）、《桃李爭春》（1962）、《花好月圓》（1962）、《鶯歌燕舞》（1963）等數十部，亦受邀為王龍主持的「金鳳公司」赴台拍攝王引執導《喋血販馬場》（1960）。雖未受過專業歌唱訓練，葉楓卻

以慵懶醇厚的嗓音風靡影壇，不時為主演電影獻唱插曲，並於「百代公司」簽約灌錄唱片，名曲如：「情人山」、「好預兆」、「好地方」、「晚霞」、「小窗相思」、「落花流水」、「空留回憶」、「昨夜夢中」、「花好月圓」、「我有個好家庭」、「神秘女郎」、「我和你」（與姚莉合唱）、「鴛鴦鳥」（與張揚合唱）等。

1962年，轉投「邵氏兄弟（香港）有限公司」（簡稱「邵氏」），因應當時吹起的山歌風潮，首部作品為民初背景的《山歌戀》（1964），後主演《血濺牡丹紅》（1964）、《癡情淚》（1965）、《碧海青天夜夜心》（1969）及《春蠶》（1969）等。1969年宣布息影，後僅在《十三不搭》（1975）客串演出。投入影圈十餘年、作品二十餘部，大多飾演個性獨立、爽朗浪漫的新女性角色。

感情生活方面，葉楓曾有過兩段與圈內人的婚姻。拍攝《星星月亮太陽》時與「電戀」小生張揚陷入熱戀，電影上映前夕（1961）宣布結婚，唯婚姻僅維繫四年，1965年告離仳。同年與合演《癡情淚》的影星凌雲假戲真作，隨即步上紅毯，惜於1983年分手。幾年後，她與年輕時的戀人——籃球國手李南輝重逢，攜手共度未來。葉楓曾移民美國，近年遷居上海，生活恬淡愜意，偶爾登台演唱，會見影迷之餘也過歌癮。

比起

說一是一的乖女孩，不少女演員更願意嘗試多情浪漫的灑脫角色，不只吸引觀眾目光，更在挑戰自我。即使「書院女」氣質濃厚的葛蘭，也在《野玫瑰之戀》（1960）突破形象，流露難得一見的風流魅力。只是電影歸電影，女明星私底下的感情生活，仍是低調保守。除非隔天步入禮堂，否則任憑記者咄咄逼問，還是吐出「我跟他只是好朋友」一類太極答覆。相較這些「不太誠實」的同行，總扮演灑脫誘人角色的葉楓，格外顯得表裡如一。她從不隱瞞感情世界，將愛恨攤在陽光下，只要情感生活有新發展，之前的每一段戀愛、每一任丈夫，都再次被媒體翻起，幫助觀眾溫故知新。儘管付出形象損傷，甚至電影被抵制的代價，她還是看得很開，畢竟人生是自己的，何苦為別人的說三道四苦惱？

摘自《銀河畫報》第二十九期（1960.07），周仕坤攝

　　息影三十餘年葉楓與藝界好友合開演唱會，接受節目訪問時，談起「豐富的婚姻記錄」，沒有露出丁點不悅的表情：「既然相愛就要在一起，交往就是想結婚，不然幹嘛浪費時間？」不是遊戲人間，而是正視對每段愛情的真心。

◈ 銀海周折

　　擁有極佳外型條件的葉楓，不滿十七歲就被來台挑選年輕亞洲演員的美國「環球公司」相中，安排在新籌備的電影軋上一角，後來拍片計畫終止，明星夢也化為泡影。雖然未成好事，卻引燃她對銀色世界的熱情，憑著一股自信，通過依親管道，前往香港尋找機會。1954年初，葉楓參觀攝影棚時，偶遇導演李翰祥，他認為葉楓很上鏡，便推薦給「永華」老闆李祖永，不久傳出即將主演電影《櫥窗美人》的消息。只是，此時的「永華」已陷入財務危機，公司搖搖欲墜，曾經家大業大的李老闆用錢闊綽，以「數千港幣」的花瓶作布景，卻無法挽救薪資欠發及影棚扣押的危機。沒多久，《櫥窗美人》被迫冰藏，葉楓的電影夢再度破碎。

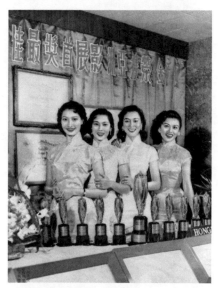

《四千金》獲第五屆（1958）亞洲影展最佳影片及十一項金禾特別獎，此為四位女主角（左起依序為蘇鳳、林翠、葉楓、穆虹）參加慶功宴時合照。摘自《國際電影》第三十一期（1958.05）

　　一年後的初夏，獨立製片的「新天公司」找上葉楓，邀請她在以台灣農村為背景、李翰祥導演的《楊柳青》擔任要角。然

而，「新天」的發行通路不比「邵氏」、「電懋」完善，工作人員、拍攝地點全部辦妥，卻因找不到願意購買版權的片商，遲遲無法開拍。經過老闆卜少夫數月奔走，解決台灣的發行問題，再說服「邵氏」買下南洋版權，為了確保影片成功，「邵氏」表示願意出借尤敏為主角。只是，日子一天天過去，曾經紅紅火火的《楊柳青》漸漸沒了消息。熬到1957年初，葉楓仍舊

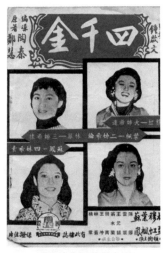

《四千金》電影本事

是一位「紙上明星」，成為同行口中「命途多舛」的新人……

　　從「環球」、「永華」到「新天」，葉楓衰運過三，總算遇到有能力的伯樂「電懋」，獲得《四千金》的演出機會。電影雖以林翠為主，但飾演浪漫嬌憨二姐的葉楓卻很搶戲，幾與「學生情人」分庭抗禮。沒有新人慣常的手足無措，記者敘述葉楓的工作態度「異常灑脫」，平時聊天談吐則「坦白得厲害」，爽朗作風與其他演員大不相同。《四千金》的成功，為葉楓開啓事業坦途，上映不久，她與「電懋」簽立兩年基本演員合約，薪水五千港幣，在八部片中五部擔任主角，終不枉她三年等待。

◈ 印度婚緣

查詢葉楓從影以來
的報導時發現，內文十有
七八都與感情有關。從少
女時期和籃球選手純純的
愛，赴港初期與印度商人
的異國婚姻，到和張揚、
凌雲的「攝影棚戀情」，
沒有一段逃過關注目光。
所幸葉楓開朗豁達，對這
些指點批評指導毫不在
意，否則影壇不定得多條
「人言可畏」的冤魂。

和張揚祕密結婚的爆炸性消息，成為影劇
報紙的頭條新聞。《影劇周報》第一○八
期封面（1961.08）

拍攝《四千金》時，葉楓身畔出現一位護花使者，她的
印籍丈夫夏丹・羅蒙已非祕密，但這位卻是那位以外的另一位
的下一位。對於自己的感情世界，葉楓從不掩飾，她表示最初
會與印度商人結合，是「永華」老闆李祖永的財務問題導致。
1954年，葉楓獲得《櫥窗美人》的合約及一張三千元的訂金
支票，因為急需用錢，將支票抵押給一間印度綢店的老闆換現
金。沒想到，「永華」因財務吃緊導致跳票，印度商人追人不
追錢，不久牽上異國情緣。由於夫婿關係，葉楓因此認識許多
印籍朋友，其中一位男士即對她展開熱烈追求，兩人情投意

合，不久共赴同居。這位先生並不願意太太拍電影，談判未果即暫時立約分居，稱只要葉楓放棄銀幕生活，隨時接受她回頭。此時，另一位在港從事絲綢生意的印籍愛慕者趁虛而入，惹得前任男友大吃其醋，甚至為此與同胞大打出手。

　　跨國情緣雖留給葉楓兩個可愛的混血小孩，卻也引來不少非議，除對她「過度浪漫」的批評，更顯露當時社會對有色人種和非我族類的歧視，譬如：喚她的愛人是「印度阿三」、認為和印度人戀愛是「丟中國人的臉」等。相較外人驚奇詫異，葉楓倒是平淡以對：「愛情是自由的，白種、黑種、黃種人，只要是我能愛，就不分什麼種族了。」也曾有記者語帶曖昧問：「印度人與中國人孰好孰壞？」葉楓的回答同樣豁達：「你想，印度人與中國人，不是一樣的嗎？」1958年，葉楓的異國戀劃下句點，兩個孩子暫請朋友扶養，她則繼續在影壇努力。對自稱保守人士的冷言攻擊，葉楓維持一貫勇於承擔的態度，不如其他影星那般有顧忌、好欺負。

◈ 張揚秘戀

　　恢復單身不久，葉楓與台灣籃球國手李南輝陷入熱戀，她趁返台省親與拍片之便與男友會面，感情急速升溫。1960年初，兩人在公開場合也不避諱親暱舉動，男方更表示：「我倆結婚是時間上的問題。」眾人雖對「葉李之戀」抱持祝福，卻也好奇葉楓身邊帥哥多多，為何愛上高大木訥的李南輝？與

葉楓家人同住台南水交社眷村的長輩,曾於她返台拍攝《喋血販馬場》時,與鄰居爭睹睡美人風采。她回憶,擁擠人群中也傳來類似疑問:「葉楓小姐,張揚那麼帥,妳為什麼不和他戀愛?」當時笑而不答的大明星,返港後竟實踐影迷願望,在年底的生日宴上,突然宣佈與張揚訂婚!

乍聞爆炸性消息,孤身在台的李南輝頓成焦點,他先稱「毫無所悉」,並像無頭蒼蠅般找人在台灣的葉楓好友李湄、喬宏求證。這時報導已經變成日日追蹤的「寫實連續劇」,媒

葉楓、張揚閃電結婚的報導,以「此事發生如閃電、人人都話不尋常」為標題,可見出乎意料的程度。摘自《銀河畫報》第三十五期(1961.01)

葉楓拍攝《癡情淚》期間與凌雲傳出緋聞,她曾特地來台拜訪男方家,卻發生情書遭竊,全文刊登在八卦報刊上的新聞事件。《影藝週報》封面(1965.08.28)

體天天大篇幅密切關注，還將問答詳細刊出，數日後，李南輝從李湄與葉楓的通話中聽到：「真的？這可不是開玩笑。今天晚上正式宣佈……」情緒頓時墜落谷底。其實，無論親戚朋友、記者觀眾全沒料到葉楓會和張揚走在一起，在大家眼中，兩人非但個性截然不同，甚至一度短兵相接。傳言葉楓曾因張揚向友人透露「葉楓追求我」而勃然大怒，號召眾姊妹「多娘教子」，日後在片場也少見互動。或許就像許多愛情喜劇的慣用公式，原本最不對頭的男女，因機緣巧合漸生愛慕，意想不到的是，「紅娘」竟是此事的苦主李南輝？

女友移情別戀，媒體自然多些同情，李南輝藉訪問機會表示情深意重，指葉楓「不告而婚」毫無異狀。面對前男友隔空喊話與長篇公開信，葉楓正色回應：「李南輝這樣做，只有更增加我和張揚之間的愛，……何況他在口口聲聲說熱戀我的時候，居然又追求別的女孩子。」原來葉楓偶然自他處得知，已依約和旅美女友解除婚約的李南輝，在台還有一位尚未斷絕的密友，事後也得到他的證實。李南輝竭盡所能懇求原諒，還是無法挽救傷害。葉楓返港後，內心承受極大痛苦，此時與她合作《星星月亮太陽》的男主角張揚察覺異狀，體貼問候、溫馨接送，才有了後續發展。

見妹妹找到幸福，葉楓姐姐憶起過去種種，發覺與張揚的戀愛，不如外界想像突然：「葉楓有時常常無緣無故的提起張揚，當時倒不注意，現在想也許心裡已有了張揚。」她也常向姐姐埋怨：「拍完戲回家一個人孤孤單單、冷清寂寞，真想早

一點有個屬於自己的家。」無奈李南輝學業未成，不知何時才能達成心願，此時深情款款的張揚提出求婚，叫她如何拒絕？依據當時香港婚姻法，葉楓至少得等至1963年以後才能正式與印籍丈夫宣告離婚，兩人於是決定先到菲律賓馬尼拉辦理手續，了卻心中大事。

問起為何鍾情張揚，葉楓甜蜜答：「我一直覺得張揚不錯，但因為我倆以前有點小誤會，自從我由台灣回港之後，我真正發現我愛的是張揚。和張揚之間，當互相表白真實情感以後，我就感到他才真是我一輩子要愛的人。」新婚燕爾，葉楓一臉幸福：「一個女人還是結婚最好！」而被記者戲稱作風「猶太」（即小氣）的張揚也一反常態，對太太出手異常大方。

◈ 戲假情真

葉楓、張揚於1964年底在港註冊，正式夫妻未當數月，始終保持恩愛形象的兩人，竟因失和傳聞登上媒體版面。雖說衝突點都是瑣事，諸如：張揚希望妻子少拍時裝片，避免與其他男演員親吻摟抱；葉楓想探望前段婚姻的小孩，丈夫面露不快；葉母赴港時，暫住女兒愛的小窩等……夫妻彆扭頻傳，一會兒這個出走，一會兒那個生氣，親朋好友時常得充當救火隊。

張揚醋勁濃、對太太管制嚴，葉楓就像是持續運作的高壓發電機，很難讓丈夫放心。風風雨雨中，以與葉楓合作《癡情

淚》的小生凌雲最令張揚感冒，兩人拍戲時卿卿我我的謠言甚囂塵上，大有「假戲真作」的態勢。這廂夫妻反目、冷言冷語，那廂戀情快速加溫，面對詢問，葉楓的笑而不語已是最明顯的暗示。1965年6月，張揚以「不能忍受妻子在外面的風雨傳言，及近期與凌雲的關係」提出離婚，簽字後，他無奈向前來安慰的朋友埋怨：「我並沒有做對不起葉楓的事！」

硬派小生凌雲，早期在台拍攝台語片時藝名為「龍松」，主演《大俠梅花鹿》、《龍山寺之戀》等。

　　和張揚、凌雲的感情糾紛一拖數月，不少觀眾認為葉楓作了錯誤示範，聲言抵制她主演的電影，與凌雲的訂情作《癡情淚》首當其衝，在台上映短短三天即告下片。相較於冷淡票房，因之產生的戀情倒是炒得火熱，先是凌雲表白：「我喜歡玖玲姐姐。」帶葉楓到鹿港拜望雙親，還發生女方所寫得六封情書被記者竊取，公布在報章週刊上的社會事件。

　　回顧婚變始末，葉楓從不避言和凌雲的感情，也強調與張揚的婚姻早有問題。再度步上紅毯，葉楓與凌雲婚後融洽，熟悉內情的影壇人士估計可以「白頭偕老」。只是正值新婚，凌雲卻為吃醋爆出毆妻傳聞，片刻又成媒體焦點。或許是葉楓「敢愛」的浪漫作風不為當時觀眾接受，導致她之後的電影都不甚賣座，至1969年拍罷秦劍執導的《春蠶》便退出影壇。

　　1983年，結褵十八年的葉楓、凌雲協議離婚，一兒一女各是十八與十五歲，葉楓坦言：「凌雲為人正直、誠實，他愛孩子尤其疼女兒，而且從不拈花惹草。可是凌雲的個性矛盾，常為無心之言而咆哮大怒。」她認為自己一直有「性情懶散、感情脆弱」的問題，而這正是凌雲很介意的部分，雙方的缺點逐漸演變為不能忍受的鴻溝，終使婚姻觸礁。

◈ 拒演風波

　　葉楓與張揚婚後不久即轉入「邵氏」，為什麼要與新婚丈夫分隔兩地？葉楓自有不可不為的理由──站穩第一女主角。在「電懋」，年資薪酬高過她的女明星（如：尤敏、葛蘭、林翠、李湄等）為數不少，公司產量有限，難有獨當一面的機會，對演技日益精進、票房穩定的葉楓而言，唯有另覓東家才是發展上策。

葉楓在《山歌戀》的造型

《山歌戀》劇照，左為男主角關山

　　葉楓跳槽時，兩家公司的纏鬥已經白熱化（挖角、競拍相同題材），「邵氏」為拉攏葉楓，除提高片酬，還提出由她主演《妲己》、《藍與黑》兩部巨片的優厚條件，其中前者為領銜主演，後者則是與林黛戲份相當的第二女主角，不過這僅是雙方口頭承諾的「君子約定」，未留下白紙黑字的證據。

　　加盟「邵氏」後，支票發生變化，高層將與韓國「申氏」合作的《妲己》交給林黛，反請葉楓主演民初風格的《山歌戀》。心情鬱悶加上外景奔波，內外壓力致使流產，經短暫休養才勉強完成。此時，葉楓收到《藍與黑》的劇本，雖依約由林黛和她為女主角，但接替李翰祥（已赴台組織另一家電影公司「國聯」）執導的羅臻，卻將劇本重新改寫，十分之七都是林黛的戲，葉楓不滿內容偏離承諾太遠，立即表示拒演。其實，葉楓與羅臻、林黛交情不錯，也是個爽快而重友誼的人，但如此差別待遇令她忍無可忍。羅臻屢屢勸葉楓，站在朋友的立場上「幫個忙」，她仍堅持婉拒，多次談判未果，羅臻只得另請女星丁紅接替。

　　除上述「不認帳」的衝突，葉楓在「邵氏」也星運欠佳。回顧當初邀請她時，公司只有林黛、樂蒂兩員大將，沒想到《梁山伯與祝英台》（1963）在台灣造成空前轟動，不僅捧出「梁兄哥」，更帶動一波黃梅調風潮。葉楓外型不適合古裝，個子又高「女小生」凌波一截，無法在這波洪流中立足。初入「邵氏」兩年，嚴格挑選劇本的她，只有《山歌戀》及《血濺牡丹紅》兩部作品，拍片機會不如預期。

◈ 長腿美人

葉楓有兩個很響亮的外號——「長腿姐姐」和「睡美人」，前者源自她170公分的修長身材，在迷你影星當道的影圈，可謂稀有異數；至於「睡美人」，她解釋自己不僅愛睡覺，平日閒時也老愛躺在床上，甚至連喝水也是「臥而飲之」，流連床榻的習慣被旁人知悉，就將「睡美人」三字獻予葉楓。

當時的東家「電懋」認為兩個雅號噱頭十足，陸續開拍同名電影。《長腿姐姐》的鏡頭由腳向上攀升、和矮個子男人共舞等畫面，以極誇張有趣的手法讚嘆葉楓的一雙長腿。片中，葉楓飾演生活單調的女老師，直到遇上身型足以匹配的「雄

《長腿姐姐》廣告海報。摘自《國際電影》第五十一期（1960.01）

《長腿姐姐》電影花絮報導。摘自《電聲》第九期（1959.07）

「獅」喬宏，才解除自己對身高的自卑，笑納「長腿姐姐」的恭維。現實生活裡，身高對葉楓的發展也產生限制，一方面是與她搭配的男演員，必須同樣高人一等，否則便產生另一種「小鳥依人」的錯覺；另一面是難接拍古裝片，葉楓曾幽默道：「像我這麼高頭大馬的身材，穿上古裝活像個紅番女。」服務「電懋」時，葉楓常與身材雄偉的喬宏搭

葉楓難得的古裝扮像。《花好月圓》劇照

配，其次則是張揚，稍嫌瘦弱的雷震雖也在《桃李爭春》等片和葉楓飾演情侶，唯畫面不如於前兩位協調。有趣的是，合作《花好月圓》（故事脫胎自傳統劇目《玉堂春》）時，雷震自述首次見到葉楓穿古裝，西方容貌、東方打扮的巨大反差，令他差點笑到岔氣。

◈ 魅惑歌聲

　　葉楓聲線醇美，演唱韻味十足，為「電懋」創作不少電影插曲的音樂家綦湘棠形容她的聲音「得天獨厚」，屬次女高音，是白光以後最具誘惑力的歌聲。有趣的是，葉楓坦言：「既然請代唱，我何必自討苦吃？」不是很會或很愛唱歌，加

上拍戲已經太累，絕不可能毛遂自薦。其實，拍攝《四千金》時，葉楓已牛刀小試，但真正受到矚目，是一年後在慈善晚會演唱白光名曲「秋夜」，從此展開既演又唱的辛苦生涯。「早知道就不唱了！」她半開玩笑，頗有誤展才華的感嘆，直到轉投「邵氏」，才恢復單純的演員身份（由靜婷幕後代唱）。

　　葉楓的歌唱生涯輕鬆寫意，不爭不奪就得到影迷喜愛，真是令人嫉羨的天生麗質。或許正是浪漫的個性使然，她缺少經營演唱事業的積極，登台演唱更是少之又少。銷聲多年，葉楓終於在2002年重出江湖，容貌歌喉依舊，讓喜愛葉式嗓音的歌迷驚豔非常。

《桃花運》電影本事

《銀河畫報》第三期封面（1958.
05），廖綠痕攝

　　葉楓外型條件極佳，既有西方的立體修長，又有東方的神秘氣質，條件好到不當明星太可惜。她爽朗灑脫的個性也是一絕，「相愛就在一起，合不來就分手。」從不因輿論關注而忽視真心，看似浪漫多情，實際卻是果斷拯救對方和自己。事隔多年，談起同期多位自殺過世的女星，葉楓不改灑脫本色：「就是太想不開！」言談間頗有「連這點挫折都受不了」的喟嘆。

　　很欣賞葉楓的個性，尤其是前幾年見她在談話性節目的神采，全然真誠坦白，親切猶如鄰居大姐。無怪脫離影圈多年再辦演唱會，從同台演出的後輩歌手到台下歌迷，一致給予熱烈掌聲，歡迎這位開朗的「神秘女郎」。

參考資料

1. 亞洲社，〈香港影訊 葉楓將主演櫥窗美人〉，《聯合報》第六版，1954年3月8日。

2. 本報香港航訊，〈台灣去香港的新人初顯身手 葉楓在「楊柳青」中任要角〉，《聯合報》第六版，1955年6月20日。

3. 張冠，〈中天新片「楊柳青」將來台攝製〉，《聯合報》第六版，1955年12月16日。

4. 本報訊，〈香港影圈 卜萬蒼進邵氏 葉楓命途多乖〉，《聯合報》第六版，1957年1月13日。

5. 本報訊，〈人物小記 葉楓拍片作風大膽〉，《聯合報》第六版，1957年3月17日。

6. 陳佩，〈香港影圈 葉楓正式加入電懋〉，《聯合報》第五版，1957年4月2日。

7. 陳佩，〈從「四千金」參加「空中小姐」葉楓將重臨寶島〉，《聯合報》第六版，1957年6月12日。

8. 陳佩，〈葉楓與印人之戀〉，《聯合報》第六版，1958年6月15日。

9. 灩陽，〈葉楓與印度情人分居〉，《聯合報》第六版，1958年8月6日。

10. 本報訊，〈葉楓衣錦榮歸〉，《聯合報》第三版，1959年12月7日。

11. 本報訊，〈影星葉楓返港 無限深情低頭笑 臨別櫻紅上臉頰〉，《聯合報》第三版，1960年6月14日。

12. 本報香港六日專電，〈葉楓張揚忽成檔 影人婚姻天曉得〉，《聯合報》第三版，1960年12月7日。

13. 本報香港航訊，〈愛藏心底處 春鎖一院中〉，《聯合報》第三版，1960年12月8日。

14. 本報訊，〈夢裡相思唱不盡 蟬曳餘韻過別枝〉，《聯合報》第三版，1960年12月8日。

15. 姚鳳磐，〈令人心跳的電話 李湄隔海代詢真情〉，《聯合報》第三版，1960年12月8日。

16. 本報訊，〈聽說不是宣傳 且看下回分解〉，《聯合報》第三版，1960年12月9日。

17. 本報訊，〈妹妹芳心誰屬 姐姐並不糊塗〉，《聯合報》第三版，1960年12月9日。

18. 本報香港航訊，〈葉楓張揚訂婚來龍去脈 台灣歡聚發生情變 驚悉李郎另有愛人〉，《聯合報》第三版，1960年12月13日。

19. 本報香港航訊，〈葉楓眼中的李南輝 因已情斷意絕 說他行為可笑〉，《聯合報》第三版，1960年12月16日。

20. 本報香港航訊，〈葉楓指責李南輝 怎麼會是這種人〉，《聯合報》第三版，1960年12月17日。

21. 本報訊，〈李湄透露 張揚和葉楓 已祕密結婚〉，《聯合報》第七版，1961年6月8日。

22. 姚鳳磐，〈葉楓張揚談婚後生活〉，《聯合報》第三版，1962年4月4日。

23. 本報香港航訊，〈葉楓拒演藍與黑〉，《聯合報》第八版，1963年7月6日。

24. 本報香港航訊，〈葉楓張揚 將再結婚〉，《聯合報》第八版，1964年10月30日。

25. 本報香港航訊，〈葉楓萌去意・邵氏謀挽救〉，《聯合報》第七版，1965年12月12日。

26. 本報香港航訊，〈銀色恩愛夫妻 葉楓張揚失和〉，《聯合報》第八版，1965年4月6日。

27. 王會功，〈影城疑雲 銀河波濤 葉楓張揚 警扭大了〉，《聯合報》第三版，1965年4月20日。

28. 本報訊，〈雲似火・葉如丹 做假戲・真這般〉，《聯合報》第三版，1965年6月23日。

29. 王會功，〈水銀燈下愛情變幻葉楓張揚拆散姻緣 千般恩愛・萬種情 幾番風雨・一片紅〉，《聯合報》第三版，1965年6月23日。

30. 本報訊，〈癡情淚譜雙星戀 銀漢緋聞難盡言〉，《聯合報》第三版，1965年7月17日。

31. 謝鍾翔，〈睡美人意亂情迷 俏葉楓為郎消瘦〉，《聯合報》第三版，1965年8月15日。

32. 台中訊，〈密密麻麻・情書上報〉，《聯合報》第三版，1965年8月21日。

33. 本報香港航訊，〈銀河幾度聽風雨 凌雲葉楓鬧家務〉，《聯合報》第三版，1966年4月28日。

34. 張亦男，〈凌雲 葉楓情盡緣了〉，《聯合報》第十二版，1984年11月2日。

35. 本報香港三日電，〈凌雲葉楓離而不分 夫妻愛變成朋友情〉，《聯合報》第十二版，1984年11月4日。

36. 黃愛玲主編，《國泰故事》，香港：香港電影資料館，2002，頁305、346。

千面女郎——

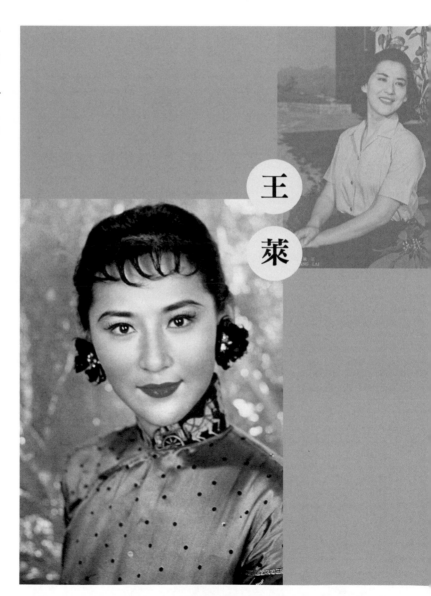

王

萊

王萊

（1927～）

　　本名王德蘭，原籍山東，北平出生，從小展現戲劇長才，在學時即被譽為「話劇皇后」。1944年，自北平師範大學女子附中畢業，未幾離家獨立，投入「上海藝人劇團」，與團長賀賓（1913～1980）共組家庭。婚後，她和丈夫遊走於天津、青島、哈爾濱等地演出舞台劇，練就深厚表演基礎，成為平津一帶話劇紅人。1949年兩人合組「華光劇團」，正式改藝名「王萊」。1951年首次躍上大銀幕，於北京拍攝電影《神龕記》（1952），唯遭官方禁映。期間，也未忘情話劇，以「雷雨」中的繁漪一角馳名舞台。

　　1952年8月赴港發展，參與的第一部電影為羅維、唐煌聯合執導的《美男子》（1953），之後為多間電影公司拍片，以配角為主，佳作包括：《春天不是讀書天》（1954）、《傳統》（1955）、《長巷》（1956）等。在日拍攝《紅娃》（1958）時結識「電懋」總經理鍾啟文，後被網羅為該公司基本演員，十二年間演出超過五十部作品，如：《金蓮花》（1957）、《玉女私情》（1959）、《野玫瑰之戀》（1960）、《星星月

亮太陽》（1961）、《小兒女》（1963）等，幾乎「電懋」出品的國語片，都能看到王萊的身影。

七○年代恢復自由演員，遊走港台兩地，分別為「邵氏」、「中影」及其他製片公司效力，作品包括：《應召女郎》（1973）、《陰陽界》（1974）、《金玉良緣紅樓夢》（1978）等五十餘部。八、九○年代，不僅繼續電影工作，亦投身小銀幕，參與台灣「中華電視公司」電視劇演出，是少數一直持續演藝事業的女演員。從影近半世紀，王萊的演技不僅得到觀眾喜愛，亦受專業評審肯定，接連憑《人之初》（1963）、《小葫蘆》（1981）、《海峽兩岸》（1988）及《推手》（1991）在第三、十八、二十五、二十八屆金馬獎榮獲最佳女配角，豎起後輩難以超越的綠葉典範。

回顧二十世紀中的國語影圈，王萊的拍片量遠超過任何頭牌紅星。儘管她未有獨當一面的機會，卻是最稱職的配角：交際花、少婦、老古板、慈母、老鴇、靈媒甚至酗酒的神經質婦人……王萊戲路寬闊，各種角色交到她手上，都能詮釋得恰如其分，進而有畫龍點睛的效果。

　　一個演員最大的樂趣不是出風頭，而是如何能獲得機會表演一個有深度和文藝氣氛極濃的角色，來滿足自己。

淡雅爽朗的王萊始終把自身定位為「將演戲當做人生理想」的演員，兢兢業業做好準備，不間斷地投注熱情。即至年過六十，仍在李安執導的《推手》展露樸實溫潤的光芒，體現資深演員的珍貴價值。

◈ 超齡演技

　　王萊投入影圈的過程與多數「少年得志、婚後息影」的女明星不同，她先結婚生子，直到二十六歲才接拍第一部電影。當時各公司力捧的女主角，除了紅得發紫的李麗華，多是不滿二十的青春少女，在現實生活已當太太、母親的王

電影《傳統》（1955）宣傳照

萊，幾乎沒有競爭主角的機會。時勢所趨，她選擇隱藏青春年華，以「超齡演出」爭取空間。

剛滿三十的她首次在《滿庭芳》（1957）挑戰老太太，演技得到一致讚賞。王萊認為這比扮演少婦或其他與實際年齡相仿的角色困難，因為無論在腔調、動作或造型上都進入「另一種創造」，若還想加強表演的深度，就得付出更多心力。之後，王萊成為「電懋」的「專業長輩」，舉凡：阿姨、媽媽甚至姑母、老奶奶……都由身材修長、有個性美的她詮釋。做慈母動人肺腑、當惡婆壞進骨子，就算戲份有限，也總有辦法讓觀眾多看兩眼。

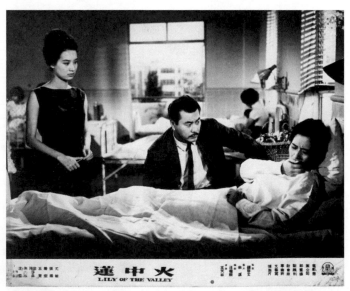

《火中蓮》（1962）劇照，左起為尤敏、喬宏、王萊，王萊在片中飾演和女兒尤敏相依為命的懦弱母親

令人意外的是，演慣「上一輩」的王萊，竟在李湄主演的《同床異夢》（1960）難得「還我青春」，飾演張揚的秘書兼愛侶。有趣的是，前一年上映的《玉女私情》，張揚是王萊女兒（尤敏飾）的男友，對她以伯母相稱；後一年上映的《星星月亮太陽》，則是張揚口中的老師；而她與樂蒂合作的《太太萬歲》（1968），王萊更成了白髮蒼蒼的鄰居老祖母！或許是太習慣王萊的長輩威嚴，以致看到她對張揚小鳥依人、含情脈脈時，內心不停發出懷疑警報！當我將此角色安排與家人討論時，粟媽也納悶：「什麼？演張揚的女友？這怎麼可能！」其實，張揚不過小王萊三歲，唯兩人銀幕輩份遠過於此，才惹得觀眾驚呼連連。

◆ 千面秘訣

話劇出身的王萊，豐富的舞台經驗成為日後在大銀幕發展的利器，幾乎各類女性角色都能上手。正派角色之餘，反派如《武松》（1982）裡為潘金蓮、西門慶穿針引線的王婆；《盲女奇緣》（1975）中裝神弄鬼的女巫……都十分傳神。無論戲份多寡、劇本好壞，王萊總是嚴肅地做好自己的部分，幫襯主角有所發揮。

談到演技秘訣，才三十歲的王萊已有深刻體悟，她接受記者訪問時細細分析：第一，必須熟讀劇本，不但要透徹知道擔任角色的性格和生活習慣，還得瞭解和你演對手戲的一切；第

二，注意一般人的舉動、談吐或特徵，累積創造人物的信心；第三，電影不只是視覺，亦是聽覺的藝術，因此對白的發音、語氣也要有深刻研究；最後是活用戲劇理論，對應在實際表演中。王萊最欣賞的外國演員是蘇菲亞羅蘭（Sophia Loren），原因也在於「肯把自己盡量溶進表演」的專業態度，演窮苦角色時能毫無保留地蓬頭散髮，比起一些不顧角色、堅持美好面目的明星，是「很值得大家學習」的榜樣。

　　從十七、八的少女到七、八十的老太婆，年輕棄婦、長舌妻子、潑辣江湖女、冶豔賣春婦、借酒澆愁的賭徒、孤僻倔強的老太太……王萊嘗試各類不同的角色，運用天賦與努力，終以「千面」才華獨步影壇。

《小兒女》（1963）劇照，左為尤敏。王萊飾演尤敏父親有意續絃的對象，和苦情片的惡繼母不同，她的角色爽朗開明

◆銀色夫妻

　　為追逐戲劇理想，王萊高中畢業即加入劇團，不久與團長賀賓結婚，成為志同道合的伴侶。早在兩人婚前，賀賓即以「硬派小生」之姿進入上海影壇，第一部電影是與李麗華搭配的《千里送京娘》（1940），出色表現使他站穩「藝華」當家男主角。之後陸續主演《中國羅賓漢》（1941）、《隱身術》（1941）等武打偵探片，其中《梅花落》（1942）是他較滿意的作品。移居香港後，賀賓年歲漸長，由主角轉為配角。他對此並沒有任何「不堪回首」的感慨，與妻子王萊的態度相同，賀賓認為演員的最大樂趣在於成功演繹，不必斤斤計較戲份。

《都市狂想曲》（1964）劇照，右起為賀賓、雷震、張揚。賀賓時常在五六〇年代的國語片飾演父親、舅舅等年長男性角色

相較於王萊的應接不暇，賀賓進入六〇年代只能接些長輩、忠僕的零星角色，所幸這樣的變化未影響夫妻感情。兩人結褵數十年，不僅從未鬧過緋聞，還多了四個「讓人安慰」的孩子。「婆婆、太太、母親、演員，加起來就是我啦！」王萊笑說自己淡得像「白開水」，有戲就拍、沒戲逗孫子，家庭與工作自然平衡。

◈ 心直口快

王萊個性直，想什麼就說什麼，不待記者迂迴套話，她就會心口一致吐出真言。1978年，王萊應邀到台灣拍電影，提及製作環境的改變，她苦笑表示，現在演員拿不到完整的劇本，也弄不清角色，像是直到開鏡才冒出來的「孤魂野鬼」，與過去動輒開會檢討的認真態度不可同日而語。此外，不怕被戴上「老古板」的帽

王萊難得一見的泳裝造型。摘自《國際電影》第三十二期（1958.06）

子，王萊不諱言息影的尤敏、葛蘭、葉楓比較有味道。「現在呢？」記者挖下陷阱，她筆直往下跳：「我看電視劇時，真的

老弄不清誰是誰，『長』得太像啦！」言下之意都是「整容」惹得禍。

前幾年，王萊應金馬獎主辦單位的邀請，與凌波同台頒獎。當時已過七十的她，不僅身手俐落，腦袋更是清晰。兩人按照典禮流程，看完入圍名單後，凌波臨時起意寒暄：「現在的電影和咱們過去很不相同，您說呢？」只見王萊快人快語打斷：「時間緊迫，還是揭曉（得獎名單）吧！」一如她迅速確實的演技。這是我第一次親眼目睹王萊的直爽，儘管早耳聞她不拖泥帶水的個性，還是有百聞不如一見的佩服。

◆ 不要的獎

「這是主辦單位的偏見問題。」王萊以《推手》獲得金馬獎最佳女配角，沒有喜極而泣，僅僅以淡然的語氣表示不滿。王萊認為自己在《海峽兩岸》和《推手》都是女主角，最終卻都得到女配角獎，經朋友幾番勸說，才無奈收下這份不對稱的榮耀。

對一位執著演藝事業、視表演為終身理想的資深演員，會作出上述發言，不僅是自己不甘心，更是對主辦單位的不平之鳴。試想演了一輩子戲的王萊，總扮演幫助劇情發展的踏腳

摘自《國際電影》第六十二期（1960.12），宗惟賡攝

石，終於在年過六十時得到主演的機會，想必為此費盡心思。哪想到會在提名時，又被放回配角的位置，老闆成了伙計，以王萊說一不二的個性，怎能不傷心？

作配角時，王萊從來沒有半點敷衍的意思，憑藉對演戲的濃厚熱誠，將原本不顯眼的人物，灌注新的生命，風采直逼主角。從影四十載，王萊在銀幕創造無數形象。現實生活裡，她卻始終秉持認真耿直的個性，沒有炒新聞的花招，而是默默耕耘，靜靜做一位稱職的演員，在觀眾心裡犁出一畝藝術良田。

王萊小姐
MISS WANG LAI

摘自《娛樂畫報》第十八期（1962.12），沙龍攝影

參考資料

1. 本報訊，〈王萊談演技秘訣〉，《聯合報》第六版，1957年6月24日。

2. 本報訊，〈王萊‧拍片最多的一個〉，《聯合報》第六版，1957年6月29日。

3. 本報專訪，〈來台灣參加拍攝狀元及第 王萊說：我是演員 不是明星〉，《聯合報》第八版，1964年1月28日。

4. 姚鳳磐，〈影壇老將賀賓 夫婦來台拍片〉，《聯合報》第八版，1964年1月28日。

5. 劉曉梅，〈王萊自謙白開水 親切達理風韻存〉，《聯合報》第九版，1978年1月8日。

6. 藍祖蔚，〈王萊演技 越老越辣〉，《聯合報》第九版，1985年1月11日。

7. 台北訊，〈王萊將演華視新戲〉，《聯合報》第九版，1985年7月16日。

8. 本報訊，〈得獎人語 王萊 配角獎得之不甘〉，《聯合報》第31版，1991年12月8日。

9. 粘嫦鈺，〈幕前幕後 不沈湎往日繁華 不欷噓歲月流逝 陳燕燕 王萊 潘迪華 老驥伏櫪志在千里〉，《聯合報》第三十八版，1992年1月4日。

10.黃愛玲編，《國泰故事》，香港：香港電影資料館，2002，頁346。

銀幕安琪兒

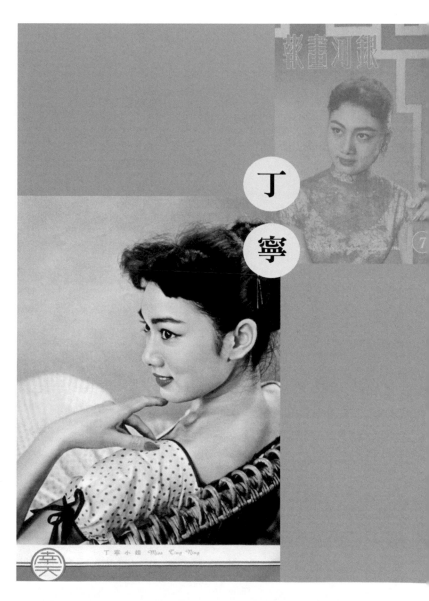

丁寧

丁寧小姐 Miss Ting Ning

丁寧

（1939～）

　　本名鄧琴心，江蘇無錫人，上海出生。1947年，全家遷居香港鑽石山一帶，因住屋鄰近「大觀片場」，應地利之便，曾在白光主演的《玫瑰花開》（1951）客串兒童角色。培道中學畢業後，為導演李翰祥發掘，以《安琪兒》（1958）投入影壇，同時加盟「邵氏」為基本演員，參與電影：《迷魂曲》（1958）、《南島相思》（1960）、《兩代女性》（1960）、《第二吻》（1960）、《皆大歡喜》（1961）、《我是殺人犯》（1961）、《神仙老虎狗》（1961）、《花田錯》（1962）、《紅樓夢》（1962）、《黑狐狸》（1962）、《妙人妙事》（1963）、《姊妹情仇》（1963）、《為誰辛苦為誰忙》（1963）、《武則天》（1963）等，也曾外借「僑光公司」拍攝《淘氣千金》（1958）。

　　丁寧在「邵氏」的地位僅次李麗華、林黛及樂蒂，與丁紅同受重視。多與趙雷、陳厚搭檔，主演小成本時裝片，大製作電影則任第二女主角，如：《花田錯》飾演員外千金（樂蒂為俏丫鬟）、《紅樓夢》飾襲人（樂蒂為林黛玉）、《武則天》的上官婉兒（李麗華為武則天）及《花團錦簇》（1963）的秋

子（林黛為女主角）等。1963年5月，代表「邵氏」出席法國坎城影展，翌月轉往英國倫敦結婚，隨即退出影壇。丁寧從影五年餘，不計客串演出的《手槍》（1961）、《梁山伯與祝英台》（1963）等，作品約二十部。

影劇圈向來熱心公益，1958年初，「邵氏」為響應民間發起的濟貧活動，籌辦盛大國語話劇「清宮怨」募款。為增強號召力，特邀多位「珍妃」輪番登場，計有周曼華、尤敏、朱纓、鍾情、樂蒂、丁寧等八位，熟面孔中，只有芳齡十八的丁寧是甫與「邵氏」簽約、從未有銀幕經驗的新人。儘管話劇上映前後，大部分的目光

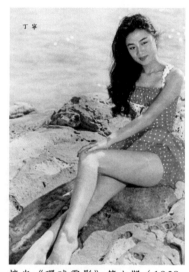

摘自《環球電影》第八期（1958.08），陳浩然攝

都集中在樂蒂、尤敏身上，但初試啼聲的丁寧即能擔任擔任珍妃一角，足見「邵氏」對她的重視。自首作《安琪兒》以來，丁寧青春可人、帶點嬌縱俏皮的富家小姐形象頗受歡迎，感覺比丁皓端莊成熟，較尤敏又多了幾分活潑鬼馬。

　　一入影圈就作主角，丁寧對「更上層樓」不甚積極，倒有幾分隨波逐流，反觀打點女兒演藝路的父親鄧樹顯得勗興致勃勃，老幫她暗暗使勁。未幾，丁寧與邵家第二代邵維錫相戀、結婚息影，「功德圓滿」的鄧樹勖與「老友記」邵邨人（邵逸夫二哥）結成親家，以致每每提及女星好歸宿，總不忘加丁寧一筆。雖說幸福與否冷暖自知，但丁寧至少星運順遂、姻緣匹配，對福無雙至的多數而言，已是令人欽羨的「安琪兒」。

◈ 父的厚願

　　丁寧的父親鄧樹勛，戰前為大美晚報主筆，戰後任香港美國新聞處總編輯，英文造詣頗深，為報章雜誌筆下的「香港聞人」，也是撮合李麗華與嚴俊婚姻的推手之一。作為一位妙筆生花的寫手，鄧樹勛在丁寧首作《安琪兒》上映前，特別撰寫一篇〈我的女兒丁寧〉，細細描述女兒從影歷程，詼諧之餘不乏深厚期許，鄧父雖稱：「捧女人的文章，我寫過不少，但是捧自己的女兒卻是一件難事。」實際上，這篇「嘔心瀝血」的捧文遠比其他言不由衷或交差了事的作品，用心千萬倍，讀者看完，很難不對文中的「琴心」產生好奇與好感。

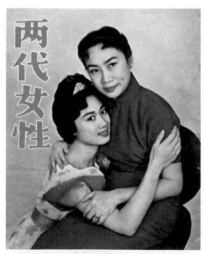

《兩代女性》電影本事，丁寧與「第一代影后」胡蝶飾演母女

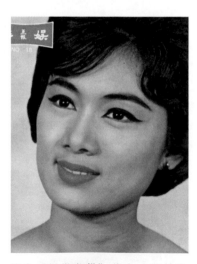

摘自《娛樂畫報》第十八期封底（1962.12）

　　鄧樹勳敘述，丁寧八歲時就在電影《玫瑰花開》任臨時演員，晚上回家一口飯也嚥不進，一問才知，酬勞竟是三大塊蛋糕！此番初登銀幕，讓父親直覺女兒是「可以演戲的」，於是下定決心「給她加入電影圈」，讓琴心學習古典芭蕾、培養對音樂的興趣。儘管他時常有意無意對影圈好友釋放「吾家有女初長成」的消息，但嚮往水銀燈的少女豈止千萬，轉眼間，可愛女孩長成清秀少女，還是無電影公司問津。1957年，籌拍《四千金》（1957）的導演陶秦憶起此事，問鄧樹勳要不要讓女兒琴心一試，可惜試鏡結果不理想，事情沒了下文。又一次，朱旭華（曾自組「國風影業」、任「永華影業」宣傳主任、「邵氏」《香港影畫》主編）將鄧琴心推薦給邵邨人（「邵氏父子」時期的主理人），但邵老闆卻說「新人太多」，連看都沒看，電影夢再化泡影。

　　幾番有心栽花都以失敗收場，沒想到機會卻在無心處發芽，鄧父回憶：

> 農曆年關的時候，我因為頭寸很緊（我的頭寸之緊，已有三十年的歷史），寫了一封痛哭流涕的信，叫琴心送到邵氏公司吳勉之兄處借鈔。借鈔的人當然要等，就在等的時候，琴心受到了邵邨人先生的注意。他用寧波話問勉之兄：「格小娘魚關好看，是啥人？」於是這位「啥人」就作了邵氏的基本演員。

幾年栽培，丁寧最終還是憑著天生麗質完成明星夢，看在父親眼裡，除了欣慰更有驕傲。

進入「邵氏」，少年得志的李翰祥是《安琪兒》的導演，他自信滿滿誇口：「丁寧如果不紅，那一定是我看錯了人。」對於各方厚愛，鄧樹勛謙稱：「我不敢說小女一定會成功，但她具備了一個演員的必要條件—真實性。琴心是一個真實的人，從不說假話。」為了證明所言不虛，他不惜拆自己的台：「有一次李麗華小姐問她：『妳父親近來有沒有荒唐？』她嘆了一口氣說：『不講也罷。』」說到這裡，父親半無奈半苦嘆：「她這『不講』，比講還要惡劣！」

陪伴女兒在影壇打拼數年，隨著丁寧的息影，鄧樹勛轉而經營英語教學工作，不僅在香港電視台開設節目，亦受邀來台講授，於《經濟日報》開設商用英文專欄。見他活躍於媒體教學，加上女兒嫁入豪門，想必早已脫離「頭寸很緊」的日子。

◈ 冷藏疑雲

影評多對丁寧在《安琪兒》的表現持肯定意見，認為她的樣子雖不太美，但頗有「靈慧之氣」，復以鄧樹勛文壇友人的鼎力相助，該片頗為叫座，成本不到八萬港幣，單在台灣、香港、星馬就賣了近二十萬。令人費解的是，作為女主角的丁寧卻在此後十個月無戲可拍，不合公司一貫打鐵趁熱的「生意眼」作風。

熟悉香港影圈的記者旁敲側擊，認為除「邵氏」計畫性減產，丁寧被「放入冰箱」的主要原因，與積極為女兒奔走的鄧樹勳難脫干係。據傳鄧樹勳曾要求安排陣容較佳的劇本供丁寧主演，但「邵氏」認為製片是公司權限，如此要求未免撈過界，雙方為此摩擦頻生，進一步導致丁寧遲遲無戲開拍。至1959年初，事情終於出現轉圜，「邵氏」同意出借

《銀河畫報》第七期封面（1958.09），方文祥攝

丁寧給「僑光」拍攝《淘氣千金》，見女兒「解凍」有望，鄧父顯得春風滿面，畢竟丁寧能「重見光明」，對他而言就是最大的喜訊。

◈外交重任

拍攝電影之餘，丁寧也被「邵氏」賦予參與影展活動的任務，時常奔波於各國間，連她都戲稱自己是「飛行明星」。1958年中，《安琪兒》殺青不久，丁寧即前往美國舊金山出席第一屆太平洋節，再轉往華盛頓參加慶祝阿拉斯加建州的紀念會，最後一站則是到寶島隨片登台。隔年5月，她又與樂

蒂、張仲文、林鳳等「邵氏」明星聯袂到馬來亞出席第六屆
亞洲影展，並趁空檔在當地宣傳與陳厚合作的新片《南島相
思》。至該年底，丁寧屈指一算，單一年飛往美國、星馬就達
四趟以上！

《南國電影》第六期封面（1958.
05），丁寧代表「邵氏」出席第五屆
亞洲影展，這是她在拍攝電影之餘，被
公司賦予的另一項重要任務

對於自己的「飛行運」，
丁寧有些無福消受，她抿嘴埋
怨：「吃不好，睡不安，天熱
工作忙，已瘦了好幾磅了！」
面對再度被選派參與第二屆太
平洋節，一副有苦難言的表
情。丁寧直言對這種「限制
性」的行程不太適應，不僅每
日匆忙來去，還得服裝華麗、
談吐莊重、行動得體……無論
到哪兒都要注意中國人的面
子，實在拘謹得喘不過氣。除
此之外，丁寧在「邵氏」尚
屬新人，每月僅有數百港幣

薪俸，待遇微薄不足治裝，愛女心切的鄧樹勛只得四處借貸，
他接受訪問時苦嘆：「別小看了衣服，我為女兒做衣服都花窮
了呢！」丁寧時常代表「邵氏」出席各類盛事，專屬宣傳雜誌
《南國電影》也不乏她含笑抱著獎盃的畫面，不過她總是代人
領受的「過路財神」，並非自己登上寶座。

◈ 邵氏婚緣

　　1963年中，丁寧與《武則天》主角李麗華同往法國參加坎城影展，典禮結束，她隨即轉往英國，與邵邨人之子、時年三十的邵維錫結婚，成為幸福的「六月新娘」。兩人在倫敦的婚禮採最簡單的註冊登記，雙方家長均未參加，邵邨人在報章刊登啓事謝絕厚禮，響應節約、不設筵席，並捐助慈善機構一萬五千元。

　　雖身為「邵氏」一員，邵維錫當時並未參與電影工作，而是在倫敦進修深造。儘管如此，他每年返港度假，還是認識不少女明星，也包括後來的妻子。經過兩年戀愛，終於修成正

《紅樓夢》劇照，丁寧飾演襲人，左後為顧媚，右起為莫愁、杜娟、沈殿霞（僅露出上半張臉）。林黛玉、賈寶玉則分別由樂蒂、任潔（反串）擔綱

果,婚後丁寧決定急流勇退,專心當賢內助。絕跡媒體多年,直至樂蒂於1968年12月去世,才現身與凌波、江虹、容蓉、歐嘉慧等八位女星擔任引靈。丁寧從影以來僅參與三部古裝片,其中兩部……《花田錯》與《紅樓夢》,以及客串演出的《梁山伯與祝英台》都是與樂蒂合作,加上同時加盟「邵氏」,期間建立互吐心事的革命情感,可謂淵源匪淺。

摘自《銀河畫報》第五期(1958. 07),方文祥攝

　　丁寧在「邵氏」拍攝的多部黑白時裝片,至今尚未納入「天映」重新發行清單,目前能透過DVD欣賞她的電影,都是較少嘗試的古裝片,即先前提到的《花田錯》、《紅樓夢》與《武則天》。或許是擔任主角的樂蒂、李麗華太耀眼,她僅是中規中矩的綠葉,例如:丁寧與樂蒂在《花田錯》中一段對手戲,當丫鬟春蘭(樂蒂飾)揶揄小姐(丁寧飾)愛慕卜公子(喬莊飾)時,樂蒂為躲追打滿園跑,表情可愛、活潑俏皮,作嬌羞狀的丁寧只是木訥遮嘴罵:「臭丫頭!」

　　手邊雖有《安琪兒》、《兩代女性》等電影本事,但還是不比影像真實,近期經香港影友舒適的不吝分享,終於得見丁

寧時裝扮像的《淘氣千
金》。電影劇情簡單，不
乏吸引票房的歌唱及戲水
場面，亦是見她最常扮演
的角色──稍嫌任性的富
家女。同類的戲也能在林
翠身上看到，不過丁寧少
了男孩子氣，添了幾分自
小受寵的好強倔強，外柔
內剛的硬脾氣把父親剋得
沒輒。

　　在後浪前浪相爭出
頭的五、六○年代，丁寧
能站上文藝片一線、大製

摘自《電影世界》第二十七期（1961.12）

作二線，已屬相當難得。雖然早早走入家庭未免可惜，但能順
從自我意志，選擇未來人生道路，未嘗不是另一種幸福。

參考資料

1. 本報訊，〈香港影圈　周曼華狠狠返港・馬金鈴另有收穫〉，《聯合報》第六版，1957年11月30日。

2. 香港航訊，〈香港影圈　從「長城」投效自由陣容的影星　樂蒂將來台觀光〉，《聯合報》第六版，1958年1月23日。

3. 鄧樹勳，〈我的女兒丁寧〉，《聯合報》第六版，1958年9月7日。

4. 本報香港航訊，〈丁寧啓程赴美　下月將來台〉，《聯合報》第六版，1958年9月12日。

5. 林靈子，〈觀測隨筆　安琪兒〉，《聯合報》第六版，1958年9月27日。

6. 本報香港航訊，〈邵氏冷藏丁寧　僑光借去拍片〉，《聯合報》第六版，1959年1月8日。

7. 本報香港三十日航訊，〈香港影星首批抵星洲　影迷久候秩序大亂〉，《聯合報》第六版，1959年5月2日。

8. 本報香港航訊，〈難為明星爸爸　丁寧將飛美　借款製新裝〉，《聯合報》第六版，1959年9月10日。

9. 本報香港航訊，〈丁寧交飛運　又返港拍片〉，《聯合報》第八版，1959年11月11日。

10. 本報香港航訊，〈丁寧告別水銀燈　四月下嫁邵維錫〉，《聯合報》第六版，1963年3月18日。

11. 本報香港航訊，〈林黛丁寧　今天飛坎城〉，《聯合報》第六版，1963年5月14日。

12. 本報訊，〈丁寧今天在英成婚〉，《聯合報》第八版，1963年6月28日。

13. 本報香港航訊，〈鄧樹勳來台　任英語教學〉，《聯合報》第二版，1965年4月20日。

14. 吳昊主編，《百美千嬌》，香港：三聯書店，2004，頁101～105。

北國佳人的美麗與哀愁——

李婷

李婷

（1941或1946～1966）

　　本名李中楟，南京出生、北平長大，幼時隨父親赴港。1962年考入南國實驗劇團第一期，隔年畢業，即獲聘為基本演員。首作為葉楓、關山主演的《山歌戀》（1964），接著在《萬古流芳》（1965）中詮釋忠心宮女卜鳳，由於表現精彩，被選中擔任港泰合作片《鱷魚河》（1965）女主角，惜上映後成績欠佳，星運由此轉弱。之後陸續參與《三更冤》（1967）、《玫瑰我愛你》（1966）、《歡樂青春》（1966）及《黛綠年華》（1966）等，雖與主角無緣，但一年總被派任幾部作品，發展尚稱順遂。

　　正值花樣年華，李婷卻無預警在公司宿舍懸樑，斷然結束短暫生命，葬於香港柴灣華人永遠墳場。李婷死後，關於她自殺原因、魂魄返陽的耳語傳得沸沸揚揚，媒體不得不的消費，為生前低調的她，增添鬼影幢幢的無奈。

一曲山歌戀，原冀芳流萬古，從此年華珍黛綠；

數灣鱷魚河，緣何魂斷三更，竟將歡樂損青春！

——摘自《南國電影》第104期〈悼李婷〉

由邵逸夫主持的「邵氏兄弟」，六〇年代初制訂擴大製片計畫，打算一年出品四十部綜藝體影片，站穩業界龍頭。為達目標，公司開辦「南國實驗劇團」，大量培植新人，江青、鄭佩佩、李菁、方盈、秦萍、邢慧、潘迎紫等，都是在這一波浪潮中尋找出來的新星。大放異彩的學員中，有位

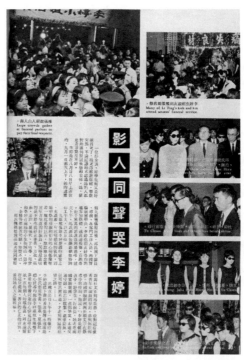

李婷驟世報導。摘自《南國電影》第一〇四期（1966.10）

1962年考入劇團第一期的少女李婷，以嫻靜典雅的氣質崛起，被媒體讚為「北國佳人」、「香港的李香蘭」。本來星途頗被看好，無奈她卻在錦繡年華自我了結，那年才二十出頭……

◈ 初躍影壇

1963年8月，《中華日報》刊出一則標題為〈邵氏新血：「七仙女」中八佳麗（下）〉的報導，介紹八位備受「邵氏」期待的「未來新星」，文中對李婷有這樣的介紹：

> 本名李中樟的李婷，長長的臉上，配有一付希臘式的鼻子。據說，長臉是頂上鏡頭的。她考進邵氏後，第一次上鏡是在時裝片《第二春》中，飾演一個傭人，雖然戲的份量不多，卻演得有聲有色。她是一位感情豐富的女郎，很容易為一件事而感動得流淚。她愛靜，不大喜歡運動，也很少出現於公共場合。閒時最喜歡看文藝小說和劇本。她最適宜於演內心情感變化的那一類型的戲，看來她將會走文藝片的路子！

報導十分契合李婷日後在影壇的文靜形象，偏好悲劇的她，也多扮演柔弱受難的角色。談到休閒喜好，李婷對唱歌、游泳、遠足都感興趣，唯獨說到舞蹈時有幾分遺憾：「可惜自己不會跳！」

同則新聞裡，也提到日後極快竄起的李國瑛（李菁）及倪芳凝（方盈），唯形容她倆的詞句，不外青春活潑、美麗可人。相形之下，沉默寡言甚至有些傲氣的李婷更顯獨特。

李婷的長相比實際年齡成熟，倒不是說她看起來蒼老，而是有種難以言喻的愁緒，似乎連微笑都背負著難言之隱，「愁懷

淡淡一如古代美人」是《南國電影》對她的貼切描述。說李婷有傲氣，不是因為她頤指氣使，而是來自孤芳自賞的個性。1964年，第十一屆亞洲影展在台灣開幕，李婷作為「邵氏」代表團的一員，出席「中國之夜」派對，一位外國記者讚美李婷與日籍巨星李香蘭氣質神似、是「中國的李香蘭」，她捨棄恭維之詞，以客氣但堅定的語氣答：「我是香港的李婷。」短短婉謝就足以體現她的自信。

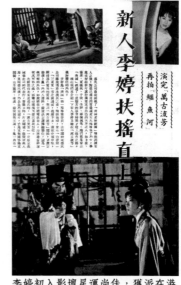

李婷初入影壇星運尚佳，獲派在港泰合作的《鱷魚河》任女主角，文中因此稱她扶搖直上。摘自《銀河畫報》第八十期（1964.11）

◈ 家人與家庭

五〇年代，李婷與父親李書唐遷居香港，兩人相依為命，母親及其他兄弟姊妹都留在北平，據李婷外甥Reagan Liu在我的部落格「戀上老電影…粟子的文字與蒐藏」留言：

> 李婷的父親李書唐是南京國民政府的文化官員，兼大學文史教授，曾寫過很多隋唐的小說，據說與寫金陵春夢的作者是朋友。

李書唐赴港初期,則在左派的「長城影業公司」擔任編劇。

關於李婷的原生家庭,Reagan Liu也有鉅細靡遺的敘述:

> 李婷的所有兄弟姊妹都生於南京。1947年,姥爺(註:Reagan Liu的外公、即李書唐)在赴瀋陽工作的路途中,由於瀋陽戰爭,被滯留在天津,後由朋友幫忙,在北京找到臨時工作。1948年,全家包括姥姥的弟弟一家,遷到北京。姥爺共有6個孩子,李婷排行老四。孩子的名字的中間都是「中」字,末了一個字都有一個「木」字邊,分別是「樞」、「楠」、「榛」、「椁」、「楝」、「權」。

奇特的是,Reagan Liu指李婷是在「1941年12月24日」出生,這和她投考「邵氏」時的生年「1946」竟有五年差距。不知是他的母親(即李婷胞妹李中椁)記憶有誤,還是李婷為投考劇團而將年齡寫得小些?

◈ 鱷魚河憾

五、六〇年代,香港影壇與國外常有合作,範圍遍及日韓、東南亞。儘

摘自《銀河畫報》第八十期(1964.11)

管有語言隔閡、遠赴異地等問題，需要更多的時間籌備、磨合與後製，但付出往往能獲得票房肯定，甚至由此開拓國際知名度，尤敏即憑《香港之夜》（1961）系列打開日本市場，成為亞洲巨星。

李婷首次擔綱女主角的《鱷魚河》（羅維執導、張徹編劇），故事取材自莎士比亞名著《羅蜜歐與茱麗葉》，全部拍攝工作都在泰國進行，無論演員、取景皆「泰」味十足，中西合璧外加中泰合作，可謂將「跨文化」發揮到極致的作品。照理說，仇恨與愛情的對立題材，是最受歡迎的經典；濃濃異國風情的畫面，也應引起觀眾好奇。未料，紙上談兵不敵現實殘酷，《鱷魚河》風格跳躍不定、中泰演員格格不入……種種因

拍攝《鱷魚河》期間，李婷與男主角張沖暢遊泰國。摘自《南國電影》第八十四期（1965.02）

素導致票房失敗，不只讓公司碰一鼻子灰，更扼殺李婷的主角願望，就此落入二線浮沉。

為符合「羅蜜歐與茱麗葉」的原型、同時凸顯泰國風情，《鱷魚河》將兩戶仇家安排在佈滿鱷魚的河流兩岸，男女主角則是到曼谷求學時發生感情。劇情前段猶如泰國風景片，李婷、張沖漫步於佛寺、水上市場等景點；後段則著重於父執輩對仇恨的執著，無視兒女的苦苦哀求，一心置對方於死地。相較冥頑不靈的上一代，兩人以愛化解仇恨的觀念似應獲得肯定，無奈劇本執著死別悲劇，讓男女主角雙雙葬身鱷魚之口。隨後一分鐘，劇情急轉直下，綿延數十年的宿怨因兩人的犧牲瞬間互解。熱中煽風點火的女主角哥哥幡然悔悟，兩位父親握手言合，只有一心希冀和平的愛侶命喪黃泉，成就看似圓滿、實際諷刺的錯愕結局。

當時不少電影為吸引票房增加裸露噱頭，《鱷魚河》也不能免俗，加插三段「可有可無」的養眼畫面：

一、淋浴間內，不到一分鐘的全裸女體；

二、女配角為誘惑男主角，裸身跳入河中游泳；

三、女主角李婷堅持與男友私奔，父親一氣之下要她脫下衣服、赤裸身體，讓女兒「想逃也逃不了」！

坦白說，最後一項尤其「牽強」，感覺根本是為脫而脫?！背部全裸鏡頭的纖細體態與李婷八成相似，若真是本人「為藝術犧牲」，不難想像她咬牙一搏的必勝決心。李婷傾己所有卻得不到回報，失落氣餒不難想像。

◈ 棄世迷霧

1966年8月，正拍攝《黛綠年華》的李婷，留下「親愛的爸爸，你要活下去，女婷。」的簡短遺書，於「邵氏影城宿舍」投繯自盡，親手完成人生

《黛綠年華》主要演員合照，左起為李婷、呂奇、胡燕妮、陳厚、祝菁、馮寶寶

最後、亦是最不應的一場戲。對於李婷的驟世，和她共事的影星和工作人員都深覺不捨難過。「南國實驗劇團」團長顧文宗在李婷出殯儀式致詞時嘆：「李婷是個好孩子、好學生、好演員。」鄭佩佩亦感慨：「這樣死掉真是太可惜！」友人推測她的自殺原因，不外工作及感情受挫。

事業方面，雖受公司重用，但相較同樣出身劇團的秦萍、鄭佩佩、江青、方盈、李菁，有的已是主角明星，有的甚至登上亞洲影后，反觀自己仍在二線浮沉。她雖曾被導演羅臻相中，接替甫離開「邵氏」的樂蒂，擔任《烽火萬里情》的女主角，卻因主演的《鱷魚河》賣座不佳遭臨陣換將，角色由凌波取代，造成李婷心理上的打擊。接演遺作《黛綠年華》前，她原希冀能擔任主角，未料又派給甫以《何日君再來》（1966）

竄紅的新星胡燕妮。李婷曾向朋友表示，並不恨別人搶走了第一女主角，而是深深哀怨運氣欠佳：「如果《鱷魚河》在各地賣座，今天也是同樣的受公司器重的紅星。」李婷一向自恃甚高、事業心強，從影四年卻深覺「樣樣不如人」，月薪一千元也僅能勉強足夠父女倆餬口，因此興起「做人太沒有意思」的念頭。

私人感情上，李婷似也陷入苦惱，據傳她在一位青年銀行家與月入四百元的受薪青年間難以取捨，與此同時，父親又催促她與一名船長訂婚。朋友們只聽聞她有親暱的男性友人，見她精神恍惚、閉門飲泣，卻都不明所以。更有甚者，是李婷內向的個性，什麼事都悶在心裡，加上特別敏感多疑，越想越鑽牛角尖，她所羨慕的學妹「娃娃影后」李菁即「多次的勸她鼓起勇氣來工作」，但李婷仍表示「活下去沒有什麼意思」。情緒沒有出口，不斷蓄積憂愁，更加鬱鬱寡歡，最終造成難以彌補的結果。

◆悲劇延續

李婷過世四個月後，她期望能「活下去」的父親李書唐沿用同一方式，在獨居的沙田寓所自縊。回顧當他得知女兒死亡的消息時，就因刺激過度而病倒，至入土當日，仍無法起身參加葬禮。儘管朋友努力開導，李書唐還是深陷失去愛女的痛苦，趁好友不注意，在家中結束生命。

　　不只父親棄世，李婷魂魄出沒「邵氏影城」的消息亦在影圈傳得沸揚，譬如：托夢給宣傳部主任何冠昌、影星李菁、胡燕妮、夏儀秋，交代未完成的工作或談心事等。這些傳說多是「未經求證」的以訛傳訛，但各式各樣的耳語卻使李婷生前所居的宿舍附近靈異頻傳，工作人員也跟著疑神疑鬼。

　　一縷芳魂所造成的影響與流傳的廣度，更勝李婷生前拍攝的作品，某部港產電影中的女鬼「婷婷」一角，就是以李婷為原型。此外，第一位衝進宿舍搶救李婷的台灣導演丁善璽，多年後也以此事件為靈感，拍攝電影《飛越陰陽界》（1989）。

　　李婷後期作品的《玫瑰我愛你》，雖是以丁紅掛頭牌，但整個戲都在飾演「玫瑰」的李婷身上。相較多數文藝片演員七情上臉的演繹方式，她的表情、身段和談吐都顯得輕柔，像個冷靜理性的第三者。一幕在好友丁紅的訂婚酒會上，證實其未

李婷之墓。舒適SHUESIK 提供

香港柴灣華人永遠墳場。舒適SHUESIK 提供

婚夫就是舊情人關山的重逢戲，面對苦等多年的青梅竹馬，李婷選擇認清事實，反覆叮囑對方不能說出真相、解除婚約，千萬別傷害無辜的未婚妻。

原本感覺她的表現不夠強烈，無法詮釋劇中人物玫瑰對初戀情人的癡情。不過，隨著劇情的推疑，逐漸瞭解夾在生病父親與同儕好友間的她是多麼掙扎壓抑，既在感情上依戀男友，又無法背棄責任與友誼。李婷選擇以內斂的方式表現複雜的情感掙扎，足見對揣摩角色的用心。李婷是很好的演員，可惜離開得太早，不只影迷遺憾，或許她也有幾分懊悔，畢竟一時衝動帶走的不只生命，還有許多來不及實現的夢想。

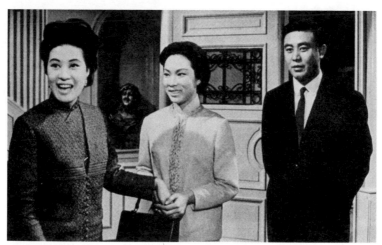

《玫瑰我愛你》劇照，左起為丁紅、李婷、關山。李婷雖飾演主角「玫瑰」，但排名卻列在影片中段出現的丁紅之後

參考資料

1. 本報訊，〈邵氏新血：「七仙女」中八佳麗（下）〉，《中華日報》第八版，1963年8月20日。

2. 本報香港航訊，〈主演烽火萬里情　邵氏新星李婷　春節自港來台〉，《聯合報》第八版，1964年2月10日。

3. 本報訊，〈八仙過海〉，《聯合報》第三版，1964年6月15日。

4. 本報訊，〈友好聞訊傷感　李婷死得可惜〉，《聯合報》第三版，1966年8月29日。

5. 王會功，〈星海添憾事　李婷投繯死〉，《聯合報》第三版，1966年8月29日。

6. 王會功，〈李婷心灰意冷　憐她月落星沉〉，《聯合報》第三版，1966年8月31日。

7. 王會功，〈落花天‧星殞處　可憐美人黃土〉，《聯合報》第三版，1966年9月2日。

8. 本報訊，〈疑神疑鬼　李婷托夢　超渡亡魂　有此意思〉，《聯合報》第八版，1966年9月15日。

9. 王會功，〈不幸集於一家　李婷之父自殺〉，《聯合報》第三版，1967年1月6日。

清泉般的睿智仙女──

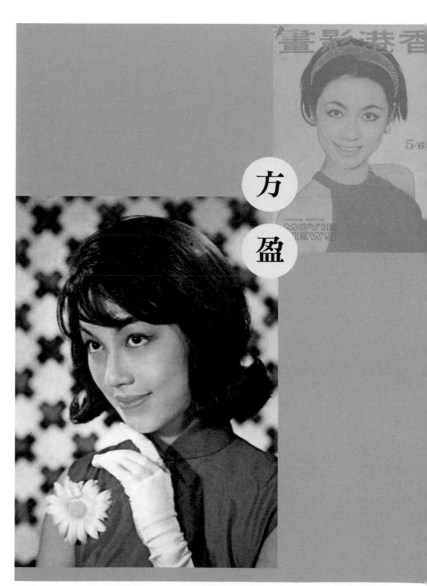

方盈

方盈

（1948～2010）

　　本名倪芳凝，祖籍貴州，香港出生，四歲時與弟弟返中國大陸與祖母共同生活，於上海、廣州、北京各住三年。十二歲返港，因對音樂、美術感興趣，也想賺錢貼補家用，於是報考「邵氏」籌辦的「南國實驗劇團」，白天讀書、晚上進修，與李菁、鄭佩佩、潘迎紫等同為第二期學員。1963年與「邵氏」簽訂七年長約（另有三年生約，總計十年），曾客串《梁山伯與祝英台》（1963）、《妲己》（1964）、《玉堂春》（1964），《七仙女》（1963）是擔任女主角的首部電影。

　　方盈因與「梁兄哥」凌波合作《七仙女》受到矚目，兩人陸續主演《雙鳳奇緣》（1964）、《西廂記》（1965）、《陳三五娘》（1967）等古裝黃梅調電影。六〇年代末，時裝文藝片方興未艾，她與喬莊搭檔《蘭姨》（1967）及瓊瑤原著的《寒煙翠》（1968），是當時很受歡迎的銀幕情侶。期間，也曾赴日本拍攝港日合作的《亞洲祕密警察》（1967）和以馬戲團為背景的動作片《飛天女郎》（1967），為達畫面效果，搏命練習空中飛人特技，展現過人膽識。方盈從影初期以古裝為主，後嘗試時裝奇情、武俠動作等片種，戲路寬廣，電影尚

有：《懞面大俠》（1967）、《千面大盜》（1968）、《女兒國》（1968）、《獵人》（1969）、與韓星申榮均合作的《裸情》（1970）、武俠片《鐵羅漢》（1970）及「明星公司」出品的《大丈夫能屈能伸》（1970）等。1968年中，宣布與長兩歲的「奇華餅家」少東黃錫祥結婚，待合約期滿即淡出影壇，偶爾參與電視演出，1976年於「佳藝電視」（簡稱佳視）復出主持節目「電影圈」。兩人育有一子一女，唯1978年離異。

　　方盈的藝術品味獨到，七〇年代開始接觸服裝和室內設計，並在導演楊凡的鼓勵下投身幕後，以「美術指導」一職重回影圈，作品包括：《玫瑰的故事》（1986）、《海上花》（1986）、《鬼新娘》（1987）、《丈夫日記》（1988）、《三人世界》（1988）、《雙肥臨門》（1988）、《公子多情》（1988）、《最佳男朋友》（1989）、《急凍奇俠》（1989）、《川島芳子》（1990）、《赤裸的羔羊》（1992）、《風塵三俠》（1993，方盈任服裝指導）、《搶錢夫妻》（1993）、《今天不回家》（1996）、《小孩不笨》（2002）等三十餘部，以文藝小品為主。曾憑《海上花》入圍第二十三屆金馬獎「最佳服裝設計」，1999年獲邀擔任金馬獎評審。方盈亦熱心於業界的福利及教育，2007至2009年被推選為「香港電影美術學會」會長。

　　2009年出版文集《自在住》，同年中得知罹患胰臟癌，2010年1月因病過世，享年六十二歲。方盈主演約二十部電影，扮像宜古宜今，多飾演小家碧玉的純情角色，為六〇年代「邵氏」力捧的玉女明星。

「**想**得到幸福，就要首先學習欣賞身邊的幸福元素，愛惜已經擁有的幸福。」2009年四月，三聯書店（香港）將方盈在1982至1987年於《號外》雜誌撰寫的「Apartment Life」專欄集結成冊。她不僅費時將文章重新修改潤色，還增添不少新篇幅，書名切題地取作《自在住》。坦白說，看這本書前，對方盈的印象還停留在《七

方盈親筆簽名照

仙女》或《寒煙翠》裡清麗飄逸的少女，清純柔弱、不食人間煙火，一如「邵氏」為她精心規劃的銀幕形象——斯斯文文惹人憐愛。然而，當細細讀完《自在住》，卻發現自己被騙了！從室內家居、服裝設計到做人處事，真性情的方盈擁有令人折服的睿智、快言快語的爽朗和洞燭世事的豁達，是個會活懂活又善活的聰明女人。

遺憾的是，應該是逗號的《自在住》，卻因她的驟世劃下句點。據報導，方盈在2009年中得知罹癌，她選擇樂觀勇敢面對，積極接受治療，惜仍於隔年初病逝。面對死亡，方盈曾以題為〈遺囑三部曲〉的文章分享看法，笑言「生死一切天註定」：

> 我不害怕死亡，心安理得的上路。在人世間的責任已
> 盡，收工大吉而已。

談到遺囑，她認為每個人都得在「思路清晰時好好構思一
下」，否則「等到你做鬼時已經太晚」；至於身後事，方盈的
理想是：「骨灰可以灑在一處遠離市區而風景優美的山上。以
後家人不需要拜山，如果偶然惦記起我的話，就在家裡插上一
大束白色的花。」捐贈器官、免去儀式、勿需瞻仰遺容，只要
「留個生前好印象給會想起我的人就行了」。其實，書裡的三
個單元「自在住」、「簡單過」、「隨意說」，正含括方盈對
人世萬象的體悟，文字活潑幽默、觀點鞭辟入裡，易讀好讀更
耐讀。翻到末頁，引頸期盼下一段智慧箴言，未料仙女卻提早
「收工」，徒留人間無限追憶。

◈ 享受幸福

曾有朋友問方盈：「妳怎樣享受人生？」她老實答：「坐
在家裡，什麼也不做。」見對方滿臉困惑，方盈不諱言童年時
奔波浮動的生活，長大又從事居無定所的電影業，使她對「享
受」和「幸福」有了另一番解讀。至小學畢業的十二年為止，
每三年就得搬一次家，加上政治動盪、社會混亂，生活中發生
的事足以用「荒謬」形容，因此只要能平平靜靜的休息，對她
來說已是「很奢侈的行為」。

　　方盈回憶，居住北京時，接連遇上「三面紅旗」和「自然災害」，全國飢荒嚴重，市內民生供應幾近斷絕，還是小學生的她「上了人生一世難忘的寶貴課程」。城中數一數二的王府井百貨暫停營業，人們為買必需品頂著零下大雪沒日沒夜排隊，好不容易買回糧食，裡面卻參雜砂石和不知名的種子，她心有餘悸形容：「煮出來又黑又黃，奇形怪狀，咬都咬不動，更不要說吃下肚。」白菜、鮮肉一類真正的糧食想都別想，餓到最高點，連樹上新長的嫩葉都摘來夾窩窩頭。玩伴因營養不良患肝病死去，毫不留情的批鬥大字報漫天飛舞，受不了折磨痛苦的人自高樓飛躍而下，地面時常染著斑斑血跡。

赴日拍片時留影。摘自《銀河畫報》第一〇五期（1966.12）

　　「大煉鋼」運動時，家家戶戶貢獻所有菜刀、門把、鍋碗等任何鐵製品。「大家在空地上造了無數個小高爐日煉夜煉，畫面就像傳說中的地獄。連我這個六年級的小學生也起了疑心，鋼鐵不可能就這樣煉成了吧！」超乎想像的恐怖際遇，使方盈即使時隔多年，只要看

散發典雅氣質的方盈

到一大碗熱騰騰渾圓飽滿的白米飯在面前，而且能吃多少都可以，就會感到無比的幸福。

◈ 仙女坦途

方盈在《七仙女》的造型

《梁山伯與祝英台》造成空前轟動，原本人馬本欲繼續合作《七仙女》，無奈事與願違。最先是女主角樂蒂掛冠求去，轉與「電懋」簽約，導演李翰祥於是挑選擅長舞蹈的新人江青頂替；未幾，李導演接受「聯邦」和「國泰機構」資助，於台灣創辦「國聯影業公司」，一手提攜的江青跟著跳槽，與容蓉（反串董永）合拍與「邵氏」打對台的「國聯」版《七仙女》（1964）。

大公司如「邵氏」，怎願在商業競爭中吃鱉？立即調派陳又新、何夢華續拍《七仙女》，儘管有凌波坐鎮，女主角卻成難題。多番評估，外型飄逸纖弱的方盈雀屏中選，她也由此一炮而紅。離開銀幕多年，方盈回想坦途星運，認為公司自有一套捧明星的作業方式，經常有十組戲開拍，「紅」的機會很多。當然，演員也不是「等著捧」而已，為能勝任古裝戲的身段動作，必須向粉菊花師傅學習傳統戲曲身段，每天一練就是

幾個小時，連學好幾年，她嘆口氣：「演員的飯也不是隨便可以吃的。」

◆古裝苦經

自己早年做演員時，體驗到電影工作是沒有冷熱之分的。夏天拍攝冬天戲，冬天拍攝夏天戲是家常便飯。拍的電影大部分是古裝戲，多數布景搭建在片廠內，數不清的燈光把廠內照得像大白天，那些燈一萬火、五千火、二千火、一千火，照射下來整間廠變成大烤爐。

方盈十三歲半進入「南國實驗劇團」，一年半後與「邵氏」簽約，從此展開沒日沒夜沒冷沒熱的明星生涯。更慘的是，當年「邵氏片廠」屬密閉式（沒有冷暖氣設備），頂上雖有抽風扇，但開動時聲音太大，正式開拍就得關掉，直線飆升的氣溫，使這群「頭戴長髮頭套」、「臉上化了厚妝」、「身上穿了三四層古裝」的演員們幾乎虛脫！

《西廂記》劇照，左為飾演紅娘的李菁。《今日世界》第三三〇期封面

《七仙女》由樂蒂、江青一波三折，主角輾轉落在方盈身上，別人眼中的幸運，在她印象

裡卻是段不堪回首的非人鍛鍊。方盈細細描述著裝次序，先是最裡層的內衣，再穿上吸汗用的厚毛巾衣褲，之後是俗稱「水衣」的長衣長褲，上身套古裝上衣、背心、坎肩三件，下身著不同長度裙子三條，為了避免衣服移動，每穿一件還得綁一條細布腰帶束緊。除此之外，因為拍《七仙女》時年

不只拍古裝辛苦，方盈也曾為《飛天女郎》苦練「空中飛人」特技。摘自《南國電影》第一一〇期（1967.04）

齡太小（十五歲）、體重太輕（七十四磅，約三十四公斤），還被導演吩咐「在腰間多綁一條毛巾增加體型」。方盈直言第一次穿完厚重盔甲，身體動彈不得，熱得快要暈倒，但沒多久適應後：

> 居然可以穿上古裝又唱又跳又打，大熱天還能保持臉部不出汗，但是裡面那套毛巾吸汗衣，一天下來要換四五套，濕至擰得出水⋯⋯

讀完這段內幕，才終於明白為何《七仙女》裡凌波的動作總比方盈靈巧活潑，最初以為的新人怯場，結果竟是一層一層又一層毛巾惹得禍！

雖已習慣汗流浹背的辛苦，拍《西廂記》時，連續開工三個星期、每天工作十小時、中間全無休息的「非人」考驗，還

是讓十六歲的方盈不堪負荷病倒。已晉升姐字輩的凌波，見小妹妹累得頭昏腦脹，特地請伺候自己的傭人撥空看護，吃藥、煮粥、喝水都有人照料，令隻身打拼的方盈感謝非常。

　　電影工作令人過度接收日月精華。放假時大家提議去什麼陽光海灘、打高爾夫球？只要任何活動跟「開工」的形式接近，聽到都怕怕，怕得要命！

從幕前到幕後，方盈累積不少「夏日牢騷」，連路人免費提供的「人體五花肥肉」、「無數的毛」和「像叉燒的物體跑來跑去」都一併罵盡，可見這炙熱的苦果是多麼令她刻骨銘心。

《南國電影》第一〇〇期（1966.06）
封面，廖綠痕攝

方盈私下性格活潑開朗

◈ 緋聞絕緣

　　方盈入行七年，戀愛新聞少之又少，名字僅僅與「銀幕情侶」喬莊連在一起。接續合作《蘭姨》、《寒煙翠》，方盈承認同樣住在「影城舊宿舍」的兩人私交不錯，喬莊對她照料有加，唯對方比自己年長十幾歲，感情就像是「兄妹」。「我的男朋友很多，不過他們大半都是圈外人。」方盈俏皮轉移話題，喬莊也跟著表白：「我將來的對象是圈外的。」聽來有些「此地無銀」的宣言，實際卻半點不假，不久男女各自嫁娶，另一半都非影圈中人。

　　方盈向來潔身自愛，她對藝人的私生活管理，有番深刻見解。2008年，香港娛樂圈爆發「不雅照片」事件，方盈見此軒然大波，內心頗多感慨：

> 　　十五歲投身影劇界，簽下一紙十年長合約。公司警示行為稍有不當即炒魷魚無情可講，因為花了大量金錢栽培你的藝能，投資的影片讓你擔任了主角，我和公司都明白誰也不會做蝕本生意。……任何男性朋友管你是不是相熟，不要說照片、情信、字條都一律欠奉。萬一遇人不淑拿著「我愛你×××」簽名情信登上娛樂版，那就完蛋了！

限制雖多，但她直言這都是身為娛樂行業公眾人物「職業的一部份」，想不通後生晚輩究竟「搞什麼鬼」，難道真是「戀愛的女人最好騙」？！

◈ 急流勇退

1968年7月底，二十出頭的方盈與男友黃錫祥赴香港大會堂婚姻註冊署登記結婚。在此之前，她不僅取得父母同意，亦把終身大事向東家「邵氏」報告，雖然還有兩年合約（即七年合約已履行五年）、三年生約（到期後優先續約三年）尚未履行和簽訂，但「邵氏」除對她正值走紅之際出閣表示遺憾，還是大方祝賀婚後幸福，未採取任何阻擋手段。

「方盈喜作餅家娘」報導。摘自《銀河畫報》第一二五期（1968.08）

回溯原因，主要在先前凌波與金漢結婚時，和「邵氏」爆發激烈糾紛，公司為求票房不顧演員終身幸福的作風，引來社會輿論一面倒指責；其次用盡心機仍未能阻止胡燕妮、康威共組家庭，且票房也沒有因此下降。前例使「邵氏」對旗下女星合約未滿就宣布結婚不再視為洪水猛獸，而是任其本人決定去留，這也就是方盈得以順利「作新娘」的緣由。

年紀輕輕、事業正好，如此步入婚姻會不會覺得可惜？年過四十的方盈謙虛答：「當時不覺得，因為我一直不覺得自己

的戲演得有多好,像最有名的《七仙女》,我是臨時奉命代替江青上陣,沒想到就紅了,自己覺得很像灰姑娘,幸運多過實力。」儘管知名度陡升,無論走到哪都被當成明星看待,但方盈最初幾年的片酬也不過數百港幣,與普通上班族差距有限,使她深覺此頭銜「並不實惠」。「明星只有在片廠中才存在,下了戲,我還是一個平常的人,而且物質待遇又不高的時候,就會使我們對電影事業沒有太多眷戀!」方盈坦言當年流行早婚,遇到適合的對象就毅然退出影壇,同期的鄭佩佩、秦萍、張燕都是如此。

婚姻維持十年告終,方盈和前夫好聚好散,維持朋友互動。同樣出身「邵氏」的演員馬海倫自黃錫祥口中得知方盈病逝,難過追憶:「她是大家的歡樂組組長,與離婚前夫一直保持良好關係、互相關心,平時奇華有什麼新款餅食推出,她都會第一時間拿給大家試試。」方盈後期健康狀況下滑、容貌改變(經診斷為腦下垂瘤變導致的臉鼻腫大),她依舊以積極態

婚宴時與丈夫黃錫祥合影。摘自《銀河畫報》第一二五期(1968.08)

李菁(左)、秦萍(右)出席方盈婚宴。摘自《銀河畫報》第一二五期(1968.08)

度面對人生。2009年中，方盈確知罹患癌症，為此頻繁進出醫院，前夫一家始終從旁支持照顧。

◆ 美學卓見

> 方盈的品味不獨是追求浮華的美，她早已超越了……我覺得她真正嚮往的反而是簡單、樸實、舒適、安寧、平和的基本生活品質。

曾是童星的作家鄧小宇，於八〇年代中邀請方盈為《號外》寫系列主題圍繞家居裝置的文章，因為她對美學的見地已是有目共睹。方盈雖曾以「沒寫過」、「學歷低」等理由謙辭，但後來卻是自己越寫越大膽、讀者越看越過癮，從購宅、裝潢、色彩搭配、家居環境到生活機能，不得不佩服，她真的很有一套！

方盈構思文章時的逗趣表情。摘自《銀河畫報》第一〇五期（1966.12）

對於從事居家設計乃至擔任電影美術指導，方盈解釋：

> 我從來沒有刻意要去做美術設計的工作，只是常常有朋友要我替他們挑東西的時候，都覺得我配得不錯，後來

楊凡鼓勵我朝幕後發展，才這樣做了起來，我覺得自己
在幕後比較自如。

她把這些概念，透過流暢好讀的文字發表，再以此為基礎成就
《自在住》。在絕大多數書翻兩三次就厭膩的時代，我必須很
負責地說，方盈的文章絕能吸引人一讀再讀、愛不釋手。

「方老盈在夏天像個護士，
在冬天像個修女！」作家亦舒貼
切形容最愛白色、次愛黑色的方
盈，也有朋友半開玩笑指她裝潢
得房子都像「醫院」，因為裡裡
外外都白得很徹底。和電影裡文
文弱弱的浪漫少女不同，離了銀
幕的方盈很有自己的主張，為人
樂觀開朗、快言快語、不追求名
牌、嚮往素淨簡約、喜愛純棉質

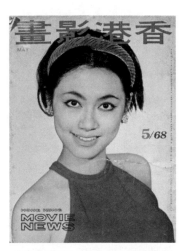

《香港影畫》第二十九期（1968.
05）封面

感……平日愛逛「無印良品」、
寢具偏好「宜家傢俬」（即IKEA），有空就漫步奇形怪店四處
尋寶，好好享受每一天。知道方盈去世的那天，重翻了《自在
住》，佩服她的真知灼見之餘，心裡也揚起陣陣酸楚，畢竟人
間有幾個像方盈這般懂得生活的人……

參考資料

1. 本報訊，〈八仙過海〉，《聯合報》第三版，1964年6月15日。

2. 本報訊，〈各位卿狂〉，《聯合報》第三版，1964年6月15日。

3. 本報訊，〈貴州同鄉　歡迎方盈〉，《聯合報》第三版，1964年6月18日。

4. 本報香港航訊，〈趕拍西廂記　方盈病倒了〉，《聯合報》第八版，1965年3月25日。

5. 謝鍾翔，〈親密的友情・兄妹的感情　喬莊和方盈與記者談情〉，《聯合報》第六版，1967年4月27日。

6. 本報香港航訊，〈方盈將作七月新娘　三十日下嫁黃姓郎君〉，《聯合報》第五版，1968年7月23日。

7. 本報香港航訊，〈方盈表演空中飛人〉，《經濟日報》第八版，1969年1月26日。

8. 藍祖蔚，〈金馬三十追星追星：方盈：怎麼還會有人記得我！〉，《聯合報》第二十二版，1993年11月24日。

9. 中國新聞網，〈「邵氏七仙女」方盈13日逝世　好友崩潰回憶〉，2010年1月14日。

10. 項貽斐，〈七仙女方盈罹癌過世〉，《聯合報》C2版，2010年1月15日。

11. 汪汪，〈方盈胰臟癌病逝〉，《明報週刊》總2149期，2010年1月，頁78～79。

12. 方盈，《自在住》，香港：三聯，2009。

13. 維基百科：方盈。

14. 鄧小宇的站借問，〈方盈追思會紀念冊〉，2010年2月3日。
http://www.dengxiaoyu.net/UpLoadPIC/fyg-group1.jpg

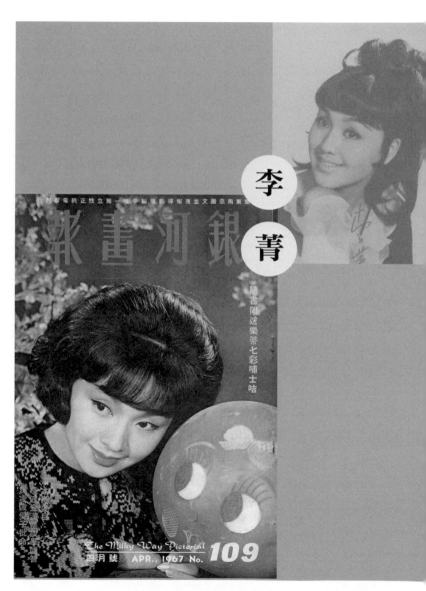

李菁

銀河畫報

隨書附送樂蒂七彩哺士咭

The Milky Way Pictorial
四月號 APR., 1967 No. 109

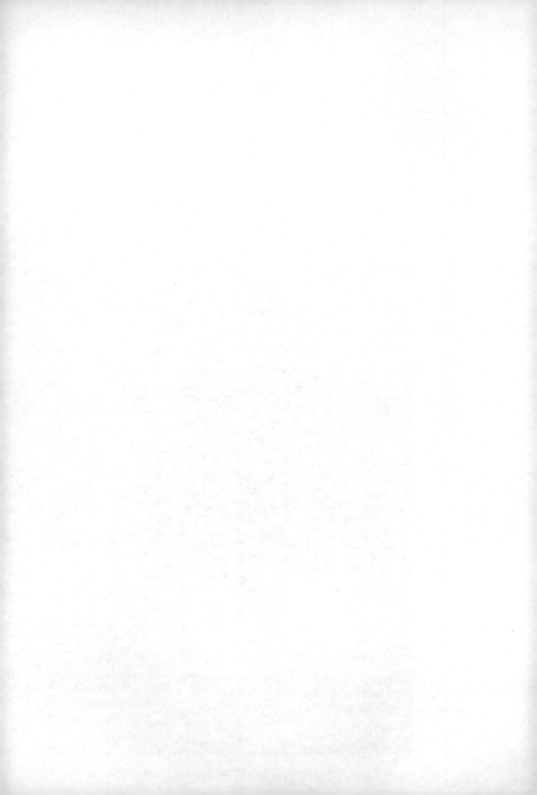

李菁

（1948～）

　　本名李國瑛，上海出生，四○年代末隨父母移居香港，家裡有五個哥哥、兩個姐姐。自小對電影極感興趣，就讀寶血女中時，得知「邵氏」籌辦的「南國實驗劇團」公開招收第二期學員，不顧父母反對投考。當年有超過兩千人應試，憑藉外貌與表演天分幸運錄取，與方盈、江青、鄭佩佩等四十人成為同期同學。

　　受訓期間，曾客串演出《梁山伯與祝英台》（1963）與《玉堂春》（1964）。結業後，與「邵氏」訂立八年合約，接連在《寶蓮燈》（1965）、《血手印》（1964）任配角，《魚美人》（1965）是她擔綱主演的第一部電影。1965年5月，李菁憑此片榮獲第十二屆亞洲影展的最佳女主角，「邵氏」也一連為她開拍多部新片，聲勢一路竄升，賣座屢創新高。期間，除1967年因《豪俠傳》（1969）墮馬摔裂左腿休養半年，幾乎一刻不停拍片，陸續完成黃梅調電影《西廂記》（1965）、和韓國合作的歷史奇情片《鐵頭皇帝》（1967）、改編自聊齋的《連瑣》（1967）、歌舞喜劇《花月良宵》（1968）、古裝武俠《鐵手無情》（1969）、以青少年為題材的寫實動作片《死角》（1969）等近二十部。

　　進入七〇年代，李菁已是最年輕的資深巨星，連年蟬聯國語片十大明星，為港台兩地最搶手的女演員。考量觀眾喜好與票房現實，她所拍攝的作品，不僅有自己偏愛的文藝片，如：《玉女親情》（1970）、《情鎖》（1975），亦出現不少以男性為主的武俠動作片，如：《新獨臂刀》（1971）、《亡命徒》（1972），與賣弄性感的寫實或風月片，如：《蕩女奇行》（1973）、《洞房艷史》（1976）。李菁雖知前者對自己的演技「沒有多大的幫助」，後者純粹為求賣座「犧牲色相」，但為延續鍾愛的電影事業，還是兢兢業業堅守崗位。1976年底，結束與「邵氏」十三年的賓主關係，以自由演員身份遊走港台兩地。

　　1978年，與導演羅馬合組「長天公司」，在創業作《追》（1978）擔任主角。七〇年代末，相戀十年的男友雷先生過世，她很受打擊，逐漸減少拍片量。1983年，長期陪伴身旁的母親病故，遂宣布退出娛樂圈。走紅數十年，李菁已是眾所周知的富婆，息影後，她曾在股海開啟事業第二春，未幾卻傳出投資失利。九〇年代，李菁銷聲匿跡，即使近期「邵氏」電影數位修復出版，也未見這位昔日功臣現身。

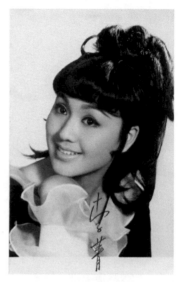

未滿十七歲就登上「亞洲影后」，李菁甫入影壇就得到葛蘭、樂蒂等巨星終身失之交臂的榮耀，一躍成為「邵氏」力捧的「娃娃影后」。年輕的李菁可謂機運與實力兼備，儘管與《七仙女》（1963）擦身而過，卻得到更適合自己的《魚美人》。相較星運不佳的劇團學姐李婷，她就多了那份「三分天注定」，一路活躍至七〇年代。

李菁親筆簽名照

李菁崛起於黃梅調頂峰時期，初期定位為古裝演員，經過《野姑娘》（1965）、《菁菁》（1967）的村姑角色測試，才有機會嘗試時裝片《珊珊》（1967），這部悲劇小品超乎想像叫好叫座，李菁逐成為青春少女的不二人選。除文藝電影，她在武俠動作、時裝歌舞也表現搶眼，是少數極具票房的全才女星。由於入行極早，李菁才三十出頭已飽嚐世事，雖然一直保持「大牌」地位，日常生活卻是低調簡單。記者好奇箇中巧妙，她只是笑瞇瞇答：「電影圈的確多事而複雜，我十四歲進來，從來沒有斷過學習做人。」

◈ 單眼皮女生

「南國實驗劇團」結業後，並非每位學員都能進入「邵氏」，雖然當初考試已是千中選一，還得通過試鏡，才能拿到夢寐以求的合約。當時有些嬰兒肥的李國瑛學習成績佳、也上鏡頭，卻因為「單眼皮」險些落選，「單眼皮對於我從事電影工作的前途會有不良影響嗎？」她不時捫心自問，頻頻為此感到困擾。

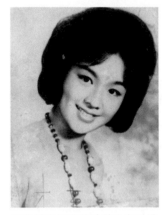

李菁從影初期曾受單眼皮困擾

初入影壇，李菁確屬丹鳳眼。從《梁祝》一閃而過的書院學生到《寶蓮燈》裡的靈芝仙姑，儘管精靈可愛，但也少了些女主角的凌厲氣勢，特別在大眼影后林黛身邊，對比更是明顯。然而，隨著化妝技巧的改進與自信心的提升，邁入十七歲的李菁，眼睛已是既圓又亮，對單眼皮的煩惱也成過眼雲煙。

◈ 塞翁失馬

接下轉變星運的《魚美人》前，李菁也一度在二線浮沈，錯過主演《七仙女》的機會。回顧《七仙女》拍片曲折，與凌波合作《梁山伯與祝英台》的樂蒂本是不二人選，但「梁

兄哥」爆紅後，公司見風轉舵的態度讓她感到寒心，未幾轉投「電懋」。「邵氏」面對突變，決定從江青、方盈、李菁三位新人中則一項替，導演李翰祥評估各項條件，身段姿態最優的江青雀屏中選。

未幾，李翰祥赴台籌組「國聯」，江青隨之加盟，並與容蓉主演該公司創業作《七仙女》（台灣為1963年12月上映，香港為1964年5月）。與此同時，方盈被挑選為「邵氏」版《七仙女》的新任女主角，和當時紅透半邊天的凌波搭檔。相較於前兩位「出道即躍上主角寶座」的幸運，李菁只得認份磨練演技，等待機會降臨……終於《魚美人》

摘自《銀河畫報》第一二一期（1968.04），廖綠痕攝

的劇本落在她的身上。由於《魚美人》是不折不扣的花旦戲，李菁一人分飾個性截然不同的富千金和鯉魚精，正對可愛俏皮的戲路，角色比《七仙女》更有發揮。

九年後，李菁在《仙女下凡》（1972）飾演現代版的神仙七妹，或可算是完成她數年前未能主演《七仙女》的遺憾。不同於黃梅調古裝片，這位KUSO七妹雖有法力，卻是個不太靈光的凸搥神仙，憑著一股傻勁來到飛車橫行的七〇年代香港，引發連串爆笑經歷。《仙女下凡》與《七仙女》的差異，不僅

是符合李菁戲路所做的調整，亦反映出觀眾喜好及劇情走向的
轉變。

◈ 娃娃影后

　　「我真不敢相信。」年僅十六歲零六個月的李菁，從記
者口中得知自己憑《魚美人》榮膺亞洲影后，心情既興奮又
驚喜，接過由何莉莉代領的獎座，她樂得大喊：「我太高興
了！」此後數年，「娃娃影后」雅號便如影隨形地跟著她，只
要報章雜誌提及李菁，十有八九都是以四字開頭。儘管年紀尚
輕，李菁身為新科影后，開口就有大將之風。記者問當做古人
和現代人有何不同，她稍微思索後條理答：「有的，最大的分
別是時裝片是以語言對白來表達情感，而古裝片卻是以動作來

甜美青春的李菁

李菁英文簽名照

傳達，以演員的立場說，古裝片比較難拍。」除了年齡「娃娃」，李菁的應對進退成熟非常。

三年過去，李菁終於邁入二字頭，面對記者影迷仍以「娃娃影后」相稱，她的語氣盡是無奈：「我哪方面像是個娃娃？」李菁除了一張「娃娃臉」，公私兩面皆以穩健步伐邁進。七〇年代，「邵氏」群星依慣例錄製向台灣觀眾賀年的新聞短片，人氣最旺的李菁站在中央，她依序介紹「凌波姐姐」、「金漢哥哥」等，用字遣詞恰當得體。雖然年齡不是最大，卻很有「大家姐」的風範。其實，「娃娃影后」不只是「娃娃」更是位「影后」，相輔相成的學習與努力，使李菁成為同期演員中聲譽名氣最高的巨星。

◈ 真假嫌隙

《三笑》（1969）是「邵氏」為重振黃梅調魅力，集合公司當時唯二「亞洲影后」凌波、李菁的巨作，期間卻傳出「不太愉快」的八卦，身為後輩的李菁趕緊澄清，表示與「凌波姐姐」相處融洽。自《魚美人》分獲亞洲影展「最佳女主角」（李菁）及「最佳才藝特別獎」（凌波）以來，就不時有兩人較勁爭寵的傳聞。凌波擁有廣大波迷狂熱支持，聲勢始終不墜；李菁則如旭日東升，公司力捧、觀眾熱愛，勢均力敵，媒體難免捕風捉影。另一個衝突點來自李菁與越劇名角蕭湘（反串小生）主演的《女巡按》（1967），據聞李菁不願鋒頭被凌

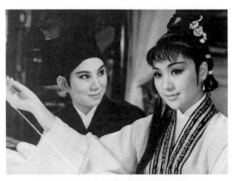

《三笑》劇照，左為飾演唐伯虎的凌波

波蓋過，請公司另覓新人搭配，又擔心賣座不佳，要求必須由凌波幕後代唱。「邵氏」對外的說法是，凌波分身乏術，僅能唱而無暇演，聽來尚稱合理的解釋，仍難杜悠悠眾口。

儘管類似傳言不少，但總覺得並非真的不合，一方面，眾所周知「梁兄哥」性情單純，加上每天忙得團團轉，根本無暇與人勾心鬥角；另一面，李菁看似精明，說到底還是年輕女孩，她一向很有禮貌，對前輩也必稱哥哥姐姐。此外，時隔多年，李菁冒著與老東家「邵氏」打對台的風險，特意赴台參與凌波、金漢自組「今日影業公司」出品的《新紅樓夢》（1978），飾演戲份略遜的薛寶釵，雖不敢貿然說李菁與凌波是莫逆之交，至少是足以拔刀相助的真心舊友。

◈ 親情愛情

自李菁加盟「邵氏」，李媽媽就跟在女兒身旁細心照顧。為了拍戲方便，母女倆先從香港遷至九龍尖沙嘴，再搬入清水灣「邵氏影城宿舍」。有趣的是，李菁解釋入住影城的原因，除為拍夜班戲便利，更有節省開支的考量。她坦言雖已貴為

「影后」，但片酬沒有立即水漲船高，仍是簽約時的「每月港幣七百元」，即便後來翻加一倍，還是不夠維持房屋、請傭人。搬進宿舍，母女倆省吃儉用，住免費房、坐公司車，荷包才逐漸寬裕起來。1967年，李菁因拍戲摔傷，又陰錯陽差接錯骨，一躺三個月，多虧母親照料，才能熬過陰霾，重返工作崗位。

和一些管束女兒甚嚴、積極打通人事關係的星媽不同，慈祥的李母個性低調，對李菁的事業也採放任態度，是記者筆下「老實規矩」的母親。報導李菁時，記者時常會提起李媽媽，她倆既是親人也是伙伴，比起獨身闖蕩銀海的影星，「娃娃影后」是有後盾的幸運兒。「老人家年紀大了，

拍攝《豪俠傳》時墮馬骨折，工作人員立即以帆布椅將她抬出片廠就醫。摘自《銀河畫報》第一一五期（1967.10）

腿傷休養期間，接受雜誌訪問。摘自《銀河畫報》第一一八期（1968.01）、錢國柱攝

不放心讓她一人待在家裡。」李菁帶著母親赴台接演《新紅樓夢》，她笑言平日不是出門拍戲，就是在家陪媽媽，母女還堅持以字正腔圓的上海話對談。母親地位舉足輕重，因此當她於1983年過世時，對李菁造成極大衝擊，甚至作出退出影圈的決定。

除了親情，李菁的愛情也很受媒體關注，聰明的她總以「打太極拳」的方式回應，高來高去、東拉西扯，令好事者啞口無言。得到影后頭銜時，不滿十七歲的李菁面對排山倒海而來的情信，抬出「在個人事業沒有成就以前，絕不結交男友」的座右銘，打碎一堆愛慕者的幻想。又過幾年，李菁對記者禮貌周到、有問必答，唯獨碰到異性問題，顯得興趣缺缺：「談戀愛要等幾年再說了！」或「這件事要等我有空時再作考慮。」

七〇年代，李菁身畔出現一位相戀多年的護花使者雷覺華，這位被暱稱為「雷公子」的男士，家族經營九龍巴士，兩人交往始於1969年。二十出頭的李菁年紀尚輕，對電影事業還有理想，心想能多演幾部好戲，屆時才能「心滿意足」告別水銀燈，她喊出：「演電影時絕不考慮婚姻，結婚之後絕不再演電影。」壟斷記者「何時結婚」的旁敲側擊。愛情長跑八年，李菁也到了適婚年齡，再次面臨逼婚問題，精明伶俐的她抬出命理之說：「不久前，我去算命。算命先生說我到三十五歲才能結婚，我算一算，還有六年呢！」問起雷先生的看法，李菁直說他的優點就是不囉唆、有耐性，此言一出，頗有「皇帝不急」的弦外之音，所有人只得識相閉嘴。

　　李菁的事業心強，對婚姻沒有太多浪漫幻想，她一再表示「結婚即退出影壇」，反過來說就是「只要不放棄電影事業，就不可能走入家庭」。遺憾的是，雷公子於1979年因心臟病過世，這位「唯一」浮出檯面的知交，無緣與她共度人生。

　　第一次看李菁，是來自拷貝N次的《魚美人》錄影帶，由於此劇夜景甚多，黑漆漆什麼也看不清。「等會兒要給鯉魚精拔鱗！」粟媽善意提醒，這才明白已演到重頭戲，只見李菁滿頭大汗，替身既翻又滾，不一會兒，妖精成了人類，新星也成了影后。腦海裡模糊的印象，直到近期「天映」發行數位修復版《魚美人》，才看清李菁慧黠可人的表演，沒有絲毫初挑大樑的生澀，無怪能由此大紅大紫。

以李菁為主角的化妝品廣告書籤

《野姑娘》黑膠唱片

　　日前欣賞她的《野姑娘》，又是一個驚喜。只見李菁穿著純樸的村姑裝，對著一群飛仔「嘿～～～」唱山歌，而以康威為首的壞小子，則是油頭、喇叭褲，彈著吉他唱貓王式流行歌，彷彿時空瘋狂交錯，瞬間點燃爆笑神經。除去這段「別出心裁」的「中西對唱」，《野姑娘》為李菁覺得最合適的戲路，不只調皮青春更有反抗強權的勇敢與倔強，一如她在《珊珊》、《鐵頭皇帝》、《花月良宵》、《仙女下凡》等所飾演的角色──爽朗機靈的青春少女。

參考資料

1. 本報訊，〈李菁好游水 是個鯉魚精〉，《聯合報》第三版，1964年6月14日。

2. 夫于，〈看魚美人〉，《聯合報》第八版，1965年2月12日。

3. 童羽，〈李菁 銀色的歌〉，《聯合報》第十三版，1965年2月20日。

4. 王會功，〈十七歲膺亞洲影后 李菁既驚且喜〉，《聯合報》第八版，1965年5月16日。

5. 王會功，〈李菁談菁菁及其他〉，《聯合報》第八版，1965年9月21日。

6. 本報香港航訊，〈邵氏全力捧李菁 連續主演五部新片〉，《聯合報》第八版，1966年2月18日。

7. 本報訊，〈影后李菁十九歲的開始 住在宿舍開支儉省〉，《聯合報》第八版，1966年9月22日。

8. 本報香港航訊，〈珊珊賣座奇佳 李菁星運日隆〉，《聯合報》第八版，1967年11月27日。

9. 本報香港航訊，〈李菁傷癒後 加緊拍新片〉，《聯合報》第五版，1969年1月14日。

10. 謝鍾翔，〈娃娃影后回來了 更成熟也更豔麗〉，《聯合報》第五版，1969年3月30日。

11. 本報訊，〈亞洲影后李菁·談從影生涯〉，《經濟日報》第八版，1969年3月30日。

12. 本報香港航訊，〈李菁拍片忙碌 演技更加洗鍊〉，《聯合報》第五版，1969年7月9日。

13. 謝鍾翔，〈李菁·忙中閒話〉，《聯合報》第八版，1972年8月5日。

14. 謝鍾翔，〈有所為有所不為 葉楓 陳依齡 李菁 相繼『拒脫』〉，《聯合報》第九版，1973年8月4日。

15.陳長華，〈外傳將與邵氏解約 李菁答詢避重就輕〉，《聯合報》第九版，1976年6月12日。

17.金琳，〈李菁自組公司拍電影 事業心重尚不論婚嫁〉，《聯合報》第九版，1978年1月14日。

18.劉曉梅，〈李菁希望有代表作品告別影壇〉，《聯合報》第九版，1978年1月20日。

19.吳昊主編，《百美千嬌》，香港：三聯書店，2004。

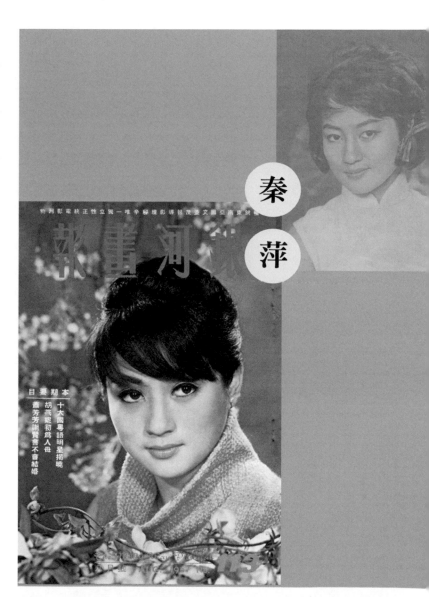

玉女俠客行—

秦萍

本期要目
十大國粵語明星揭曉
胡燕妮初爲人母
蕭芳芳謝賢會不會結婚

秦萍

（1948～ ）

　　本名陳小平，北平人，十四歲考入「邵氏」的「南國實驗劇團」第一期，結業後與「邵氏」簽下八年合約，和張燕、邢慧一同由公司送至「日本東寶藝能學校」受訓一年，以舞蹈為主要進修科目。1963年返港，先在《萬花迎春》（1964）客串，同年與凌波、李菁合演古裝黃梅調《血手印》（1964），擔任第一女主角，開始嶄露頭角。

　　1965年，和新進小生王羽合作《江湖奇俠》（1965），賣座成績佳，從此確立武俠路線，同類作品尚有：《鴛鴦劍俠》（1965）、《虎俠殲仇》（1966）、《邊城三俠》（1966）、《斷腸劍》（1967）、《琴劍恩仇》（1967）、《追魂鑣》（1968）、《奪魂鈴》（1968）、《飛燕金刀》（1969）、《燕娘》（1969）與《十二金牌》（1970）。與此同時，也參與多部時裝文藝片，內容以歌舞喜劇與愛情悲劇各半，如：《歡樂青春》（1966）、《香江花月夜》（1967）、《垂死天鵝》（1967）、《虹》（1968）、《釣金龜》（1969）及《愛情的代價》（1970）。

　　1969年中，傳出戀愛及婚訊，完成電影《愛情的代價》即離港，隔年初於美國結婚，1976年返港定居，幾無公開露面。秦萍從影七年時間，拍攝近二十部電影，全為「邵氏」出品，是極少數具票房號召力的武俠女星。

若不 是《釣金龜》，對秦萍的印象大概會一直模糊，更遑論驚為天人的讚嘆。儘管戲份略遜何莉莉，但她始終散發嫻靜可人的幽雅魅力，至與金峰在東京後樂園棒球場的對手戲，純白連身無袖洋裝搭配同色系法式鴨嘴帽，臉上不時浮現善解人意的笑容，嘴裡吐露婉轉含蓄又真誠非常的告白，真是心目中的純愛經典！

　　秦萍的形象非常適合文藝題材，特別是悲劇壓抑一類，癌症末期的芭蕾舞者、不良於行的自閉女孩、孤苦無依的善良盲女……部部賺人熱淚。意想不到的是，時裝片中備受欺凌的小可憐，回到古代，竟搖身成為所向披靡的俠女，舞刀弄槍戰無不勝。結婚息影前，秦萍與因《大醉俠》（1966）大紅

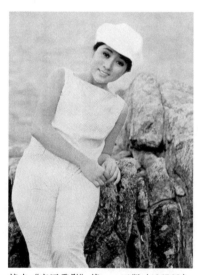

摘自《南國電影》第一一四期（1967.08）

的「金燕子」鄭佩佩並稱「邵氏」古裝武俠雙后，不同於活潑爽朗、略帶男子氣的後者，秦萍是專心練武、一心維護正義的小師妹不二選，柔弱外表與拔劍氣勢的反差，助她在武俠片殺出乖巧女孩的另類血路。

◈血手印緣

「最多情的是凌波！雖然是反串的丈夫，但演來那份情意，卻比真正的男人還要表現突出而真實。」首作就與紅得發紫的「梁兄哥」搭配，秦萍自是同期眼中的幸運兒，記者好奇小女孩對戲中「未婚夫」有什麼想法，答話穩重不失噱頭。尚未登上亞洲影后的李菁，在此片則是無辜喪命的丫鬟雪春，戲份、排名都在學姐秦萍之後。然而，贏在起跑點並不保證未來沒有地位轉換的時候，沒多久李菁憑《魚美人》（1965）站穩一線，從此不再為人作嫁。

《血手印》廣告海報。摘自《南國電影》第八十期封底（1964.10）

《血手印》與《魚美人》都是凌波反串的黃梅調電影，女主角卻命運大不同。前者是百分百的包公審案，沉冤得雪才是重頭，別說秦萍，連被冤枉的凌波都不是正主；相形之下，《魚美人》倒是名符其實的花旦戲，雖也抬出包公，但不一會兒就以「清官難斷家務事」退場，李菁飾演的鯉魚精機靈活潑，一人分飾二角，戲份、發揮皆勝秦萍的端莊千金。除影片屬性不同，拍攝手法也有落差，鯉魚精漂浮水面的特技雖嫌平板，但《血手印》的鏡頭處理更值商榷。

一場「法場祭郎」，只見秦萍與即將被處斬的夫婿哭得淚眼模糊，旁邊卻老是有個「劊子手的下半身」，胸毛、大肚不偏不倚立在兩人中央，著實有些殺風景。

李菁戲活，尤其擅演俏皮角色，即便在《血手印》也發揮如《西廂記》（1965）的紅娘，穿針引線，為老實公子與拘謹小姐搭起的專屬鵲橋。至於秦萍飾演的千金小姐，溫柔賢淑、注重禮教，太過失了風度、太少又嫌死板，所幸她身段表情恰到好處，將多情多義的性格踏實呈現，以當時十幾歲的年齡，已經十分出色。2007年5月，數位修復的《血手印》於香港演藝中心放映，睽違銀幕近四十年的秦萍意外現身，事隔多年再欣賞自己的第一部電影，她坦言事前心情忐忑，看完後倒感覺不錯。受訪時，秦萍談到對《血手印》沒信心的原因在於「學非所用」──當年「邵氏」送她到日本學演時裝戲，回港後卻派演從未接觸過的黃梅調古裝，雖說邊拍邊學身段，仍不免提心吊膽。

◆ 星運周折

秦萍加盟「邵氏」時，新人如過江之鯽，她先在《血手印》任女主角，武俠片《江湖奇俠》又受歡迎，已算頗有名氣。只是後浪推前浪，相較受力捧的後輩李菁、胡燕妮、方盈及何莉莉，主演機會還是有限，先盛後衰的境遇，成為記者筆下「星運欠佳」的代表。1968年，秦萍從影邁入第六個寒暑，終於有更上一層的機會──當時鄭佩佩和「邵氏」關係緊張，

高層開始尋找下一個足以接續地位且順從的對象，戲路相近的秦萍即納入考慮。為測試賣座，公司便以她先前主演的《奪魂鈴》、《虹》為試金石。上映後，兩部題材迥異（古裝武俠、時裝文藝）的電影接連大賣，合作的導演徐增宏與羅臻更異口同聲稱讚：「秦萍演技磨練成熟，可以飾演任何影片的角色。」終於令高層對她另眼相看。

秦萍成為僅次影后凌波、李菁的「已捧紅女星」之列，與鄭佩佩、胡燕妮、方盈、何莉莉列同等級，她也在媒體舉辦的最受歡迎明星投票中數度入選「十大」，聲勢扶搖直上。儘管如此，《釣金龜》時，秦萍還是排在何莉莉之後，雖然一度傳出有意調換順序，藉此警示「漸漸不聽話」的後者，但最終還是保持原狀。這樣的結果，較資深的秦萍坦然接受，一如她向來的欣然受命。

秦萍以俠女造型登上封面，在當時是非常少見的作法（絕大部分使用女星時裝沙龍照）。《南國電影》第九十二期封面（1965.10）

◎ 戀愛迷藏

1969年7月15日，秦萍在未解約的情況下悄然留書赴美，面對一直很「乖巧」的演員突然鬧失蹤，弄不清狀況的公司剎

時怒火中燒，甚至欲採取法律行動，經秦萍致電解釋，才暫時停止行動。9月7日，秦萍在波士頓與香港「永安公司」小開郭志彬舉行訂婚典禮，未婚夫的父親在港對記者表示，希望「邵氏」一本過去愛護秦萍的初衷，讓她趕快把欠戲拍完，兩人計畫明年初完婚，兒媳將退出影壇。本來合約未完，「邵氏」不見得願意「成人之美」，但由於邵逸夫與「永安」董事長、董事部熟識，便不為難秦萍，待文藝片《愛情的代價》殺青，就不再派予新戲。

　　秦萍與郭志彬結識於一次在「永安」舉辦的頒獎典禮，當時男方返港省親，兩人很快墜入情網。數周過去，郭先生假滿歸美，書信往返不斷，三個月後秦萍應男友邀請前往美國，也就是先前引爆公司不滿的秘密行動。經過馬不停蹄的趕工，秦萍終於在年底前清償片約，如願與未婚夫共度聖誕。對於未來的計畫，她雖未說出息影二字，卻不諱言將移居美國，展開另一段新生活。

　　秦萍這廂還拍著戲，「邵氏」已展開搜尋新人的行動，目標鎖定「專拍古裝武俠片的女星」，接續秦萍與即將合約屆滿且堅決脫離公司的鄭佩佩。未幾，來自台灣的新星汪萍和施思幸運中選，前者隨即遞補原訂由秦萍主演的《黑靈官》（1972），幸運登上主角地位。明星一代換過一代，得再多獎、票房再高、再大牌，對兵多將廣的大公司來說，從沒有非誰不可的問題。就如《黑靈官》，最早選定焦姣，再是井莉、凌波、鄭佩佩，好不容易到秦萍塵埃落定，熟料半途愛神駕到，刀劍換捧花，也成全初來乍到的新人。

◆俠女善行

翻閱「邵氏」的宣傳刊物
《南國電影》，大部分談論秦
萍的文章，都將她塑造為青春
純潔的少女。文中喜歡暱稱她
「小蘋果」，一篇屬名沈彬的
筆者，更以新詩的口吻描述：
「秦萍是一朵蘋果花，不很
香，但氣息醉人。不很美，卻
使人欣賞。」文字的「意境」

《江湖奇俠》廣告海報。摘自《南國
電影》第九十一期封底（1964.09）

與秦萍飄逸溫柔的形象十分契合，一如她在時裝電影中的角
色。搭配報導的沙龍照，往往是不看鏡頭的憂鬱神情，印象中
很少見秦萍笑，與生俱來的愁緒，很惹人憐惜。母親擔心女兒
因此得罪人，稱她老是一副鬱鬱寡歡的表情，不瞭解秦萍的人
還以為她故作冷淡呢！

強調嫻靜氣質之餘，宣傳部也沒忘記她的另一個身份──
俠女，文章特地加入「鋤強扶弱的心腸」的小標，正經八百讚
賞秦萍：「見到蜷扶路旁的可憐老者時，便會打開小皮包拿出
幾個硬幣拋在彼等的破缽上。」看到這段文字，絕可想像秦萍
被問及有無「鋤強扶弱」實例時尷尬煩惱的模樣，明明沒有卻
非說不可的壓力，才會吐出如此「可愛」事蹟。

透過《文匯報》網路版，看見年近六十的「小蘋果」，大大的眼睛、淺淺的笑容與年輕時沒什麼改變。照片裡，秦萍邊為影迷簽名，邊苦笑不習慣，當天前往的影迷肯定有中頭彩的感動，畢竟能再見秦萍實在太不容易！

退出影圈後，秦萍仍經常和鄭佩佩、方盈聚會，她形容同樣來自「南國實驗劇團」的姊妹，關係猶如「中

秦萍再披俠士袍
——「追魂鏢」片新演主

《追魂鏢》劇照。摘自《銀河畫報》第一一六期（1967.11）

學同學」，而一同赴日學習的張燕，更是情比姊妹深。寫到這，不免想起1994年前因精神不穩誤殺母親，在洛杉磯被判服十一年勞役的邢慧。當年三個小女生在異鄉攜手努力，如今邢慧遭逢人生劇變，絕望泣訴：「這一生難道就這樣完了！」此情此景，曾經同甘共苦的秦萍，想必更有一番深刻感觸。

參考資料

1. 王萬武，〈從東寶藝能學校畢業回國的劉興珂〉，《聯合報》第八版，1964年3月29日。

2. 本報訊，〈李菁好游水　是個鯉魚精〉，《聯合報》第三版，1964年6月15日。

3. 夫于，〈血手印〉，《聯合報》第八版，1964年11月13日。

4. 本報香港航訊，〈女主角人選缺　邵氏減拍新片〉，《聯合報》第八版，1966年11月17日。

5. 本報香港航訊，〈邵氏新星爭排名　沈依金霏成冤家〉，《經濟日報》第八版，1968年5月5日。

6. 本報香港航訊，〈秦萍勤練騎術〉，《聯合報》第五版，1968年6月12日。

7. 合眾國際社香港十日電，〈香港報紙選出　最受歡迎影星〉，《聯合報》第五版，1968年12月11日。

8. 本報香港航訊，〈秦萍閒了半年赴韓拍片　主演黑靈官星運正轉好〉，《聯合報》第五版，1969年5月16日。

9. 香港航訊，〈女星秦萍　悄然赴美〉，《聯合報》第九版，1969年7月22日。

10. 香港航訊，〈秦萍在美訂婚　日內返港拍片〉，《聯合報》第五版，1969年9月10日。

11. 本報香港航訊，〈秦萍返港　恢復拍片〉，《聯合報》第三版，1969年9月23日。

12. 本報香港航訊，〈秦萍定下月赴美　會未婚夫度耶誕〉，《聯合報》第五版，1969年11月25日。

13. 本報香港航訊，〈邵氏選用新人　參加拍武俠片〉，《聯合報》第五版，1969年12月2日。

14.尹珧，〈兩年前弒母案宣判　邢慧判刑十一年〉，《聯合報》第二十五版，1996年1月6日。

15.尹珧，〈邢慧，一生難道就這樣完了〉，《聯合報》第二十六版，1996年1月7日。

16.〈重看《血手印》秦萍風采依然〉，《文匯報》娛樂，2007年5月15日。

17.吳昊主編，《百美千嬌》，香港：三聯書店，2004。

青春的象徵 —

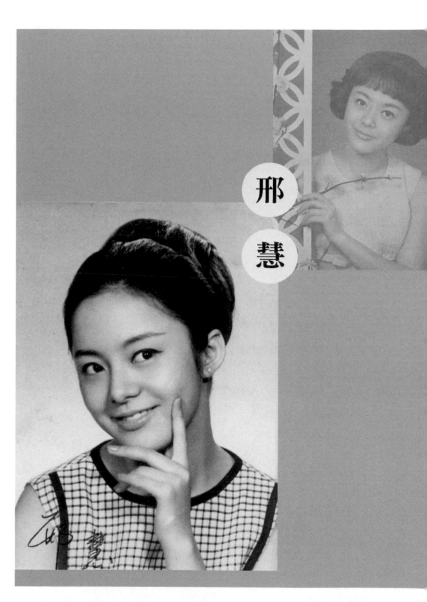

邢慧

邢慧

（1947～）

··

　　本名邢詠慧，上海人。自小對戲劇發生興趣，就讀香港新法書院時，考入「邵氏」籌辦的「南國實驗劇團」第一期。1962年，與公司簽下一紙為期八年的合約（後續約三年），和張燕、秦萍送往「東寶藝能學校」接受年餘舞蹈及演技訓練，同期新人中，被譽為舞藝最好的一位。自日返港後，客串演出《萬花迎春》（1964）的歌舞場面，這也是她參與的首部電影。

　　邢慧頗受「邵氏」重視，初以青春歌舞為主，為李菁搭配或任第一女主角，如：《歡樂青春》（1966）、《少年十五二十時》（1967）、《花月良宵》（1968）、《春滿乾坤》（1968）等；後逐漸拓展戲路，愛情文藝、古裝武俠、時裝動作、懸疑驚悚、聊齋鬼魅皆有涉獵，與陶秦、薛群、羅臻、井上梅次、徐增宏、吳家驤、周旭江等多位導演合作，作品包括：《桃李春風》（1969）、《玉女親情》（1970）、《春火》（1970）、《遺產五億圓》（1970）、《蕭十一郎》（1971）、《狐鬼嬉春》（1971）、《鬼新娘》（1972）、《我們要洞房》（1972）、《失身》（1973）及《夜生活的女人》（1973）等十餘部。曾多次來台拍片，並擔任「邵氏」分

別與台灣獨立製片公司「新華」、「敦樂」合作的電影《黑巷》（1974）和《失身恨》女主角。

　　1973年與「邵氏」約滿，未幾與牙醫楊彼得步入紅毯，息影移民美國洛杉磯，兩人育有一子，惜婚姻僅維持三年就告離異。邢慧一度於洛城開設服飾店，原本生意不差，卻因遭竊損失慘重，只得忍痛結束營業，接連打擊使她的精神狀況轉壞。1994年，母女發生爭執，失去理智的邢慧以斧頭攻擊母親，致她傷重不治。案件經兩年審理，被判十一年徒刑，數年後出獄。據聞邢慧恢復自由後，身心狀況依舊不佳，部落客小不點於其文章「邢慧也走了快一年了！」，指她已於2007年左右因病去世，但除此篇文章，就未查到進一步詳情。

這——生難道就這樣完了？我不要住這裡，我也不要回精神病院，誰能夠救救我？」1996年初，年近五十的邢慧因兩年前過失弒母案審理確定，入洛杉磯女子監獄服刑十一年，她滿臉淚痕向前來探望的好友哭訴，既無助又恐懼。許多獲知噩耗的故舊同事，都認為邢慧是因精神病發意識混亂，才會犯下大錯，無奈法院還是以「過失殺人」結案，使「已瀕臨崩潰」的她更加焦慮痛苦。這位曾受「邵氏」力捧、兼具青春叛逆氣質的新一代玉女，息影後的不幸際遇，令聞者不勝欷歔。

邢慧和秦萍、張燕、李婷同是「南國實驗劇團」第一期學員，再由公司派赴日本進修表演一年。她外型亮麗、具現代感，眉宇間有股桀驁不遜的英氣與率性，獨特的明星氣質，初入影壇就被推崇是「最具潛力的新星」。即使年貌相當的李菁已紅得發紫，邢慧仍能在各類片種佔一席之地，名列「邵氏」倚重的主角明星。

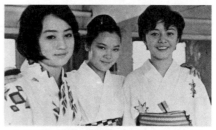

（左起）秦萍、張燕、邢慧赴日進修時合影。摘自《南國電影》第六十七期（1963.09）

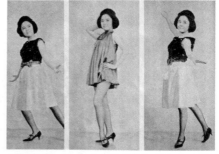

邢慧舞姿。摘自《南國電影》第七十五期（1964.05）

◈ 自我主張

入行幾年，二十出頭的邢慧已很有自我主張，雖然片務繁忙非常，仍堅持利用空檔閒暇，完成新法書院的學業。不同於年輕女孩熱中熱鬧玩樂，邢慧坦言對看書、旅行與做家事最感興趣，她笑著解釋：「如果十天後要外出，今天我就會把行李整理好；如果我一天不翻翻書，就覺得難過；要是回家不弄弄家務，更是無聊極了！」除了專心拍戲，邢慧把許多時間用在學習法文、日文與英文，她認為如此到任何地方都會很便利，更是完成環遊世界夢想的基礎。談到家事，她雖謙稱是「餓不死的程度」，實際卻是炒蛋、煎牛排、紅燒魚……中西料理樣樣擅長，確是理想的太太人選。

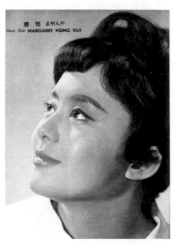

摘自《南國電影》第一一五期（1967.09）、廖綠痕攝

《電影世界》第七十期（1965.10）封面

　　至於媒體最關心的愛情（或婚事），一些劇團的同學、學妹已名花有主甚至嫁作人婦，二十二歲的邢慧顯得興趣缺缺，頻頻打太極：「我的男朋友就是自己的影子！」她希望能再專心多演幾年電影，無論交朋友或找對象，都得等事業有基礎時才作考慮。有趣的是，對記者問話對答如流的邢慧，聽對方讚她「長高不少、成熟許多」時，才難得以孩子氣的口吻答：「我已五呎四吋了，比去年又高了一些！」展現屬於實際年齡的天真爛漫。

◈ 與台緣深

　　「我的第十部戲能在國內拍，對我真算得上是一件『十全十美』的事。」1969年，邢慧第二次造訪台灣，不同於三年前隨「邵氏代表團」向蔣總統祝壽，此行專為拍攝徐增宏執導的《蕭十一郎》而來。不知是否為彌補無法遊覽寶島風光的遺憾，邢慧又陸續為《鬼

青春洋溢的邢慧

新娘》、《狐鬼嬉春》、《黑巷》等數次自港抵台，頻率之高，連她都半開玩笑自封是「邵氏駐台明星」。

　　不只拍片，「邵氏」的祝壽團也幾乎年年可見邢慧身影。印象中曾看過某次她與李菁、金霏在台北松山機場受訪的畫面，邢慧始終保持燦爛笑容，說著祝賀「偉大蔣總統生辰」一

類時代用語,語氣宏亮而真誠。儘管邢慧三不五時來台一遊,但十有八九工作密集,丁點私人時間都沒有,喜愛旅遊的她也曾數次提起「環島」心願,可惜一直沒機會實現。

◈ 母女相依

年輕女孩投入七彩染缸,作母親的哪能「視而不見」,與其在家「胡思亂想」,乾脆成為「跟得媽媽」,陪女兒一起上山下海……類似想法人皆有知,於是誕生一位又一位「母憑女貴」的星媽。回顧六、七○年代影壇,最出名的「賢內助」莫過何媽媽,她長袖善舞,細心為莉莉打點公私事務,合約、

邢慧與母親合影。摘自《銀河畫報》第一二四期(1968.07)

戲份、片酬、愛情無一不插手,雖不免有「干涉過頭」的批評,卻也是女兒在險惡影圈最值得信賴的衝鋒伙伴。

同樣擔心掌上明珠的豈止何媽,一則刊登於《銀河畫報》第124期(1968年7月)的報導,專篇介紹多位玉女的母親,即「秦萍媽媽老實慈祥」、「沈依媽媽長袖善舞」……標題簡潔明瞭,一語道破星媽性格,其中也包括「為女勞碌」的邢慧媽媽,內文細細形容:

邢慧的母親跟所有的名媽沒有兩樣，沒有自己的事業，沒有自己的生活，只有女兒的一切。邢慧不論到什麼地方去，邢太太一定隨侍在側，寸步不離，遇上年長於自己數倍的朋友或同事，邢慧就最輕鬆了，她讓她的母親去對付去。邢太太是高個子，闊面孔，人長得蠻老實，管邢慧的事情管得再仔細不過，即算是邵氏要用她的女兒拍點宣傳用的照片吧，她也在精細地替女兒研究該以何種角度拍攝為佳。

為了就近照顧，邢媽媽伴著女兒南北奔波，獲派赴台拍片時，母親也像「過去每次一樣」同行，邢慧以輕鬆語調包裹母女親情：「假使由我一個人來台北，我媽媽會不放心；但把媽媽一個人留在香港，我也會不放心，所以還是乾脆一起來台北算了！」就像所有母親，邢媽媽對邢慧的照護不因女兒成家、年長而停歇，她無怨無悔付出，直到生命最後一刻……

◈ 精神負擔

邢慧結束和「邵氏」長達十一年的賓主關係，隨即嫁給事業有成的牙醫楊彼得，移居美國當專職主婦。只是，人人稱羨的婚姻生活三年告終，邢慧分得公寓，雖可以收租為生、經濟無虞，但婚變的失落以及對往昔明星生活的眷戀，使她的精神出現異常。邢慧離婚後，最初與母親同住西好萊塢Harbor，後

獨自到洛杉磯西區附近居住，由
邢母照料她的獨子。報導指一位
與邢家常有來往的友人透露，邢
慧平時從外表看來與常人無異，
但若情緒緊張或突然受刺激，就
會立刻發作，最直接的「受害
者」就是日夜相處的母親。

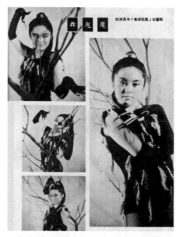

《萬花迎春》客串表演「魔鬼
舞」。摘自《南國電影》第七十五
期（1964.05）

　　邢慧於八○年代中開設服裝
店，一開始生意還算熱絡，但她
無意每日坐在櫃臺守候，也因疏
忽漏買保險，以致店鋪意外遭竊

後求償無門，無可奈何下只得結束經營。種種不順使她心情更
壞，有時情緒失去控制，就會有暴力舉動，一旦清醒又是滿臉
懊悔向母親道歉，反反覆覆。家人多次勸她去看精神科醫師，
但邢慧執意拒絕，周圍朋友知道她有「癲疾」，開始有意無意
疏遠。邢慧的生活圈越縮越小，性情越來越孤僻，「間歇性的
精神錯亂」也愈發頻繁。

　　弒母悲劇發生後，同樣出身「南國實驗劇團」的影星鄭佩
佩和熟識邢慧的林慕東醫師均表示，她在此之前，就有過數次
行為偏差的警訊。例如：邢慧曾很緊張致電朋友，稱數千美元
的旅行支票被竊，朋友建議她報警掛失，她也聽話照辦。但過
沒多久，邢慧拿著聲稱遺失的支票使用，被警察當作小偷帶回
警局偵訊，她又打電話向朋友求救……「總言之，近幾年來她

做了好些奇怪的事，令我們不知該怎麼幫她才好。」林醫師認為邢慧的神智時好時壞，但無論如何都不至於在清醒的狀態下傷害他人，因此願意拿先前邢慧寄給自己的信，作為證明她精神異常的證據，希望法院能從輕量刑。

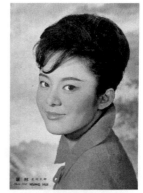

摘自《南國電影》第七十五期（1964.05）

◈ 誤殺憾事

儘管與邢慧因故（一說是精神疾病導致母女相處不睦）分開居住，邢母還是時常探望獨居的女兒，幫忙收拾家務、燒飯煮菜。事發當日，母女倆在廚房吵了起來，邢慧情緒過份激動，可能誘使精神病發作，在意志不清的情況下，持斧頭誤殺母親。

邢慧很快被捕，消息漸漸在香港影圈傳開，朋友們四處打聽，才慢慢拼湊出輪廓。與邢慧交情不錯的胡燕妮尤其傷感，她回想1992年，何莉莉來洛杉磯旅遊，幾位「邵氏」故友一同聚餐，當時邢慧因事業不順而顯得落寞，但整體精神還不錯。「其實她滿孝順的，以前她和母親同住，還請我們去她家用餐，都是她媽媽下廚燒菜，母女倆還算融洽。」胡燕妮不願揣測外界風雨，相信邢慧的行動是精神疾病所致。

1996年初，洛杉磯法庭未採信律師精神失常的辯護，認定邢慧為「過失殺人」，處以十一年監禁，自邢慧息影後始終保持聯絡的退休配音師林楓，特地前往洛城女子監獄探視。身著

橘色囚衣的她無助徬徨，聽友人轉述李菁、秦萍、丁珮、何莉莉等對她的關懷時，忍不住淚如雨下；想起自己的處境，又抱怨獄中伙食太差，不想繼續待在這裡，卻不知道該怎麼辦……

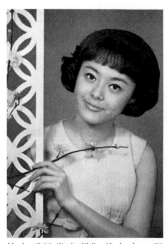

摘自《娛樂畫報》第九十二期
（1969.02）、沙龍攝影

　　和幕前活潑形象不同，私下的邢慧常是沉默寡言，偏好閱讀和進修外國語，不少交際應酬都由母親代為處理，母女相依共度數十寒暑，怎料竟是如此遺憾結局。

　　邢慧的際遇多少和個性有關，從一些訪問報導可知，她的自我要求頗高，如：心裡並不很喜歡跳舞，卻因公司分派至日本學習，拼命練至「舞星」程度；即使工作忙碌，還是堅持完成中學課程；勤力學唱兩年，終於灌錄一張唱片《你是咖啡我是糖》。看似樂觀開朗，實際卻是把各種情緒吞下肚，越想越鑽牛角尖，最終把自己逼到死角。當然，任誰都沒把握能扛過一波又一波的逆境，或許在危機時刻承認「撐不下去」，向親友乃至專業醫療機構求救，也是很需要勇氣的決定。

參考資料

1. 本報訊，〈李菁好游水　是個鯉魚精〉，《聯合報》第三版，1964年6月15日。

2. 本報香港航訊，〈邵氏國泰兩家公司　致力培養新人〉，《聯合報》第五版，1969年3月6日。

3. 謝鍾翔，〈邢慧說：回國拍戲真高興〉，《聯合報》第五版，1969年9月17日。

4. 本報訊，〈邢慧自港返台　拍攝三部新片〉，《聯合報》第五版，1970年3月26日。

5. 本報訊，〈女星邢慧　灌錄唱片〉，《聯合報》第五版，1970年3月31日。

6. 本報訊，〈影星邢慧　假髮垂肩〉，《經濟日報》第八版，1970年4月7日。

7. 本報訊，〈黛薇遊港期間　邢慧成了好友〉，《聯合報》第五版，1971年1月2日。

8. 本報訊，〈一再返國拍片　邢慧緣分不淺〉，《聯合報》第三版，1971年2月27日。

9. 翔，〈星星點點　邢慧自稱駐台明星〉，《經濟日報》第八版，1972年9月25日。

10. 尹祧，〈兩年前弒母案宣判　邢慧判刑十一年〉，《聯合報》第二十五版，1996年1月6日。

11. 尹祧，〈新聞幕後　邢慧癱疾　離婚後開始〉，《聯合報》第二十六版，1996年1月6日。

12. 尹祧，〈邢慧：一生難道就這樣完了〉，《聯合報》第二十六版，1996年1月7日。

13. 吳昊主編，《邵氏光影系列：百美千嬌》，香港：三聯書局，2004，頁145～149。

14. 小不點，〈邢慧也走了快一年了！〉

http://www.alivenotdead.com/siubutdim

冶豔端莊爽朗氣

何莉莉

（1946～）

　　本名何琍琍（以本名出道，唯「琍」常被誤寫成「莉」，故於1966年左右改為何莉莉），安徽人，南京出生，幼時隨父母定居台灣。十六歲，被導演袁秋楓發掘，先在《山歌姻緣》（1965）為群戲角色，後於潘壘執導的《蘭嶼之歌》（1965）任第二女主角。1965年，加盟「邵氏」為基本演員，赴香港發展，與胡燕妮、沈依、金霏、林嘉、潘迎紫、趙心妍、祝菁、林玉、丁茜等並稱「邵氏新十二金釵」。於《鐵扇公主》（1966）為配角，後以《文素臣》（1966）中的背部裸露演出打開知名度。

　　《鐵觀音》（1967）是何莉莉領銜的第一部作品，屬007型諜報片，片中飾演拳腳俐落的秘密刑警，電影大受歡迎，隔年拍攝續集《鐵觀音勇破爆炸黨》（1968），在港達到近百萬的超高票房。與此同時，何莉莉也主演瓊瑤小說原著的《船》（1967），成功詮釋溫柔堅定、敢作敢為的女主角唐可欣，一線地位穩固。

　　由於「邵氏」寄予厚望的胡燕妮堅持與影星康威結婚，公司遂將重心轉至何莉莉，她拍片量大增，鋒頭一時無二。作品

橫跨各類型，包括：《香江花月夜》（1967）、《青春鼓王》（1967）、《玉面飛狐》（1968）、《諜海花》（1968）、《大盜歌王》（1969）、《釣金龜》（1969）、《椰林春戀》（1969）、《金衣大俠》（1970）、《鑽石豔盜》（1971）、《玉面俠》（1971）、《我愛金龜婿》（1971）、《女殺手》（1971）、《鳳飛飛》（1971）、《吉祥賭坊》（1972）、《愛奴》（1972）、《雨中花》（1972）、《北地胭脂》（1973）及《舞衣》（1974）、《五大漢》（1974）等。以《十四女英豪》（1972）的反串演出，獲得第十九屆亞洲影展「優異演技獎」，而《愛奴》中女同性戀及虐殺仇人的大膽情節，更在國際影壇造成話題。

　　表演成熟、事業顛峰之際，何莉莉宣布與交往多年的船業鉅子趙世光結婚，從此淡出銀幕，僅陪同夫婿出席社交活動，或偶爾於大型電影盛事現身。1993年，她參與第三十屆金馬獎頒獎典禮，以驚豔全場的超級低胸禮服再度引爆話題，儘管息影多年，何莉莉依舊是鎂光燈的焦點。

何莉莉是很特別的明星，不同於過去強調溫柔端莊的玉女，也不似專走性感的肉彈，她時而冶豔逼人、時而端莊可人；一會兒飛簷走壁、一會兒開槍緝兇；可以演新潮甚至裸露的角色，反串男裝亦散發灑脫氣質，從沒有女星能如此跨界多面，而且部部票房保證。獨步影壇的魅力。正如她戲稱在《釣金龜》中半遮眼角的髮型為「莉莉型」，何莉莉也走出專屬自己的典型。

回顧何莉莉不到十年的銀色生涯，幸運遇上題材最繽紛多樣的時候，古裝武俠方興未艾、時裝動作正值熱潮、歌舞輕喜劇熱鬧非凡、文藝愛情賺人熱淚、風月片賣座轟動……公司力捧配她樣樣精通，成就「邵氏」新時代的新女性巨星。不只銀幕上，何莉莉的私生活同樣話題性十足，從星媽、緋聞到新奇昂貴的衣著配飾，一舉一動都是話題。她在事業如日中天時嫁作富太太，從此急流勇退，轉作服裝設計，不只建構巨星神話，更是一個世代的共同記憶。

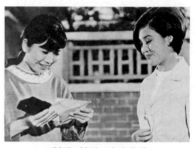

《船》劇照，左為井莉

《船》黑膠唱片封面，左為林嘉

◈ 趁勢崛起

六〇年代中，「邵氏」為提高拍片量，以求獨霸華語市場，採取冒險培育新人策略，即讓一位沒有票房紀錄的新星擔綱主角，若能成功捧起，就可成為公司的賣座棟梁，「新十二金釵」正是備受寄望的一批新血。眾女星中，以胡燕妮竄起最快，她憑首作《何日君再來》（1966）名聲鵲起，之後部部擔任女主角，相形之下，何莉莉的時運只稱尚可。

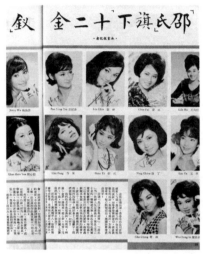

「邵氏新十二金釵」，何莉莉、胡燕妮之外，也包含八〇年代在台灣極受歡迎的潘迎紫。摘自《亞洲娛樂》（1965.10）

不過，明星一旦走紅，身價不可同日而語，開始會有不受公司控制的情形。「邵氏」雖與新演員訂下動輒五年以上的長約，仍難免遭遇本人或其父母要求提高酬勞的要求，若不同意則可能面臨對方解除合約或消極怠工等抵制作法。此外，婚姻也是女星的極大變數，說不準那天突然宣布結婚息影，令老闆措手不及。「邵氏」當時即面臨凌波、葉楓懷孕，鄭佩佩、胡燕妮步入婚姻的困境，未幾李菁因拍《豪俠傳》（1969）摔裂左腿需休養半年，主角明星鬧荒災，逐將目光轉移到何莉莉身

上。在商言商，「邵氏」高層坦言挑中何莉莉，主要因為雙方有長達八年的合約，即使付出大量資源培植，也勿需擔心血本無歸。況且何莉莉確實能演，又有觀眾緣，於是以她接替堅持結婚的胡燕妮。

何莉莉趁著女星真空期快速竄起，不到兩年，已是影城最忙碌的後起之秀，接到「邵氏」投資等級最高的文藝巨片《船》，這也是她從影以來最成功、也是最偏愛的角色。期間曾有記者問何莉莉：「有些新人紅了就要提前解除合約，妳將來紅了會不會這樣做？」她認真答：「我是個守信的人，會遵守合約！」

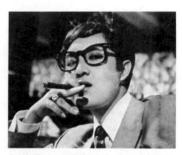

何莉莉在《鐵觀音》中的男裝扮像。摘自《南國電影》第一四四期（1967.08）

1967年上旬，何莉莉身兼三部片主角，幾乎分身乏術，事業愛情兩得意。

◈張沖之戀

帥氣小生張沖的名字，時常與女明星連在一起，隨著前一個緋聞對象凌波與金漢結為連理，他也與何莉莉越走越近。1967年1月，曖昧關係浮上檯面，何莉莉返台拍攝《船》時，稱兩人「不如外傳親密」，卻不諱言拍《蘭嶼之歌》時，就已是相當要好的朋友，也坦承非常欣賞他灑脫隨和的個性，是個

有理想、有抱負的演員。
熱戀傳聞甚囂塵上，甚至
說「這對銀壇情侶佳期已
近」，記者繪聲繪影描述
何莉莉談到張沖時的愉悦
神情，好似親眼目睹。

　　陪伴女兒在港工作的
何媽媽，平日時常在片場
溜達，為何莉莉打理人際
關係，開口閉口都是「我
們家的莉莉」如何如何，
是非常有名的星媽。聽到
女兒一番戀愛告白，她以
母親身份發言：「莉莉年
齡還太小，她與張沖交朋
友我不反對，但若談論
嫁娶，我認為未免言之過
早，莉莉現在正當創造自
己事業的時候，我覺得她
至少應該過了二十五歲
以後，才可以考慮婚姻
問題。」何莉莉俏皮接
話：「我是一切唯母命

何莉莉參與《蘭嶼之歌》拍攝的報導，
內文稱她因此與該片主角張沖、鄭佩佩
成為好友。摘自《南國電影》第八十二
期（1964.12）

影視雜誌爭相報導張沖與何莉莉的戀愛
緋聞。摘自《銀河畫報》第一〇八期
（1967.03）

是從！」沒多久，類似新聞銷聲匿跡，小道消息稱兩人戀情轉淡，似與何媽媽的反對不無關係。

◎愛情長跑

時間步入1970年，何莉莉鬆口坦承有很要好的男朋友，名叫趙世光，兩人認識三年，趙先生感情始終如一。兩年後，何莉莉甫演罷《愛奴》、隨片赴歐參加影展，接受國外記者訪問時，表示即將與在航運業服務的男友結婚，並進行環遊世界蜜月旅行。時間訂妥，何莉莉對類似問題不再迴避，她在新加坡以《十四女英豪》獲亞洲影展演技獎時，應記者好奇談起未婚夫，滿臉笑容

何莉莉有位出名的星媽，為她打點大小事物。報導戲稱何媽媽為「準太后」，聲言不願還是小女孩的莉莉，接演需要長吻和床戲的電影《諜海花》，除非⋯⋯。摘自《銀河畫報》第一二〇期（1968.03）

答：「他的耐心很好。」1972年10月，當時全港片酬數一數二的何莉莉與企業家締結連理，轟動豪華不難想像，她身著價值四萬港幣的禮服，於聖約瑟夫天主教堂舉行典禮。當日伴娘有四位，其中一人正是活潑可愛的沈殿霞。

婚後，何莉莉僅演出一部《五大漢》即退出影壇，專心發展另一項興趣——服裝設計，創辦「藝舍」服裝機構。不少

電影公司、導演邀請何莉莉復出，也一度是《金大班的最後一夜》（1984）的夢幻人選，但她始終未曾點頭。特別的是，1984年她陪同時任「華光航運集團總經理」的夫婿來台，參與今日仍非常知名的「麗星油輪」首航台灣系列慶祝活動，而「麗星」正是以何莉莉的英文名字命名，足見夫家事業版圖。結褵二十週年前夕，何莉莉自述婚姻曾多次接受考驗，但隨著年齡增長，她學會在不適當的時候絕不發問，有時寧可不要答案：「只要大家一起時感覺愉快就夠了！」

◈ 低胸吸睛

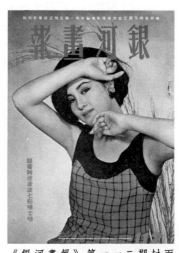

《銀河畫報》第一一二期封面（1967.07）

何莉莉絕跡銀幕多年，除照顧四個孩子（三女一子，其中一對女兒是雙胞胎），也忙於服裝設計事業。何莉莉從影時即對穿著飾品興味濃厚，某次陪母親返台，記者細細紀錄：「她身著黑色緊身毛衣、蘇格蘭裙，頭戴寶藍色絨帽，手指上套著許多枚流行的嬉皮式戒子，服飾頗為新奇。」她的好友統計：「何莉莉擁有最心愛衣服五百套，單單皮大衣就有十件之多，寓所有四個二十尺長的大衣櫃，專用儲衣之用。」何莉莉笑稱「講究服飾」是唯一嗜好，看到喜歡的

必得下手，否則就會坐立不安。後來
經營「藝舍」，何莉莉成不只是最漂
亮的老闆，亦成為最佳代言人。

　　1993年，她出席第三十屆金馬
獎，以一襲法國名家的低胸別緻晚裝
豔驚四座，設計師讚何莉莉「非常有
自信」，耳環配飾簡單俐落、恰到好
處。眾人好奇怎麼不穿幫，女性工作
人員揭曉答案：「禮服胸前有鋼絲撐

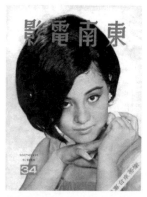

《東南電影》第三十四期封面
（1968.09）

著、雙面膠貼著，確保舉手投足間不會曝光。」何莉莉不露面
則已，一現身就令觀眾難忘至極，也意外引爆內衣外穿風潮。

　　何莉莉欣賞李湘演風塵女子，覺得胡燕妮有一雙難得的
怨眼，至於傳聞不合的「娃娃影后」，她認為李菁能有如今地
位，已做到超越本身條件太多的努力。談到自己，何莉莉始終
最喜歡文藝片，不只能展現細膩演技，更不用舞刀弄劍，甚至
劃破臉頰。她不追求演得多，而是想演得好，自認雖能勝任各
種角色，卻謙言不能做到十足十。

　　很偏愛何莉莉的俠女造型，略顯稚氣的臉龐帶著爽朗氣，
刀劍對峙時有點生澀卻又正義凜然。《鳳飛飛》裡，她殺得惡
人鮮血亂噴，染紅純白裝束，英姿颯颯、靚到爆燈。何莉莉是
明星也是演員，《愛奴》裡複雜的女性角色已成經典，之後幾
十年再也沒有這樣的亮眼鑽石。

參考資料

1. 趙堡，〈影壇搜秘　何琍琍既喜且憂〉，《聯合報》第八版，1965年3月5日。

2. 本報香港航訊，〈女主角人選缺　邵氏減少拍新片〉，《聯合報》第八版，1966年11月17日。

3. 本報香港專訪，〈「船」片的女主角　何莉莉要來了〉，《聯合報》第八版，1967年1月5日。

4. 王會功，〈去時年十五　歸是大姑娘〉，《聯合報》第八版，1967年1月5日。

5. 本報訊，〈何莉莉坦率說　與張沖是好友〉，《聯合報》第八版，1967年1月10日。

6. 童羽，〈看此日前程似錦·卜他年花月良宵〉，《聯合報》第十四版，1967年2月25日。

7. 本報香港航訊，〈情場得意星運佳　何莉莉拍片忙〉，《聯合報》第七版，1967年3月11日。

8. 楊柳青青，〈談天說地　影星沙語〉，《經濟日報》第七版，1968年5月3日。

9. 本報香港航訊，〈何莉莉與邵氏　因片酬生意見〉，《聯合報》第五版，1968年8月6日。

10. 周銘秀，〈電影圈的名媽媽〉，《經濟日報》第九版，1969年8月23日。

11. 謝鍾翔，〈怕演武俠片　坦承有男友〉，《聯合報》第五版，1970年1月8日。

12. 本報訊，〈何莉莉回國渡假〉，《經濟日報》第九版，1970年1月8日。

13. 美聯社香港六日電，〈女星何莉莉　將嫁一商人〉，《聯合報》第七版，1972年1月7日。

14. 美聯社新加坡十九日電，〈何莉莉獲演技獎　今年八月作新娘〉，《聯合報》第三版，1973年5月20日。

15. 路透社香港四日電，〈女星何莉莉　于歸趙世光〉，《聯合報》第九版，1973年10月5日。

16. 本報訊，〈何莉莉來台　舉辦時裝展〉，《經濟日報》第三版，1983年10月18日。

17. 本報香港八日電，〈何莉莉無意復出〉，《聯合報》第十二版，1987年3月9日。

18. 葉蕙蘭，〈《又見星蹤》何莉莉歡唱「我的家庭真甜蜜」〉，《民生報》第十版，1992年6月2日。

19. 本報訊，〈張國榮一身貴族氣　何莉莉　完美低胸〉，《民生報》第九版，1993年12月5日。

20. 影視組記者特稿，〈何莉莉的低胸禮服為何沒穿幫？〉，《聯合晚報》第九版，1993年12月7日。

21. 吳昊主編，《百美千嬌》，香港：三聯書局，2004。

噴火女郎

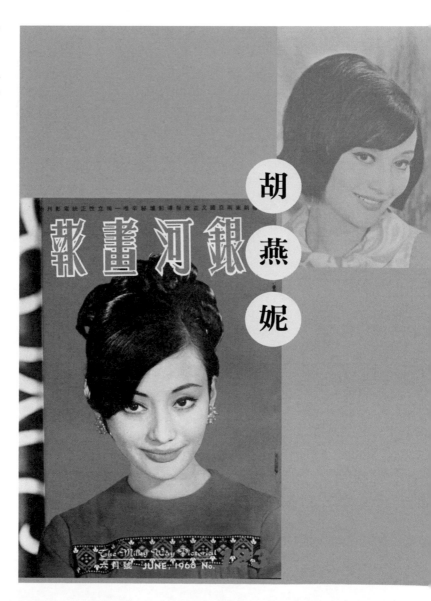

胡燕妮

胡燕妮

（1945～　）

　　廣州人，父親為留德化學家，母親為德國人龍莉莎（譯名）。1940年前後，父親學成攜妻子返鄉定居，陸續生下兩女一男，胡燕妮為家中么女。一歲半時，舉家遷居來台，就讀台北市女師附小，後入強恕中學。父親去世，初二隨母親回到西德，一住五年，以半工半讀方式完成中學課程，並研習芭蕾舞與攝影。1965年，返港加盟「邵氏」，未幾憑文藝片《何日君再來》（1966）一舉成名，票房超過六十萬港幣，從此站穩主角地位，同時期作品尚有：《慾海情魔》（1967）、《黑鷹》（1967）、《黛綠年華》（1967）等。

　　拍攝《何日君再來》時，與同公司影星康威（本名尹建平）相戀，不久傳出婚訊。「邵氏」不願盡心培養的看板明星步入家庭，影響賣座成績，曾以各種辦法阻絕交往，結果仍是徒勞，高層見木已成舟，只得默許同意。1967年初，因懷孕暫別影壇，七月誕下長子尹子洋。產後休養數月就告開工，續拍羅臻執導、講述年輕人愛慾輕狂的《慾燄狂流》（1969）及秦劍導演的遺作《春蠶》（1969）、《相思河畔》（1969），隔年再主演《青春戀》（1970）、《新不了情》（1970）、《噴

火美人魚》（1970）等。胡燕妮為中德混血、五官深邃，與影星奧黛麗赫本（Audery Hepburn，港譯：柯德莉夏萍）幾分神似，擅長時裝文藝片，不適合武俠或黃梅調電影，是「邵氏」極少數未接拍古裝片的一線女星。

1969年底與「邵氏」約滿，轉任自由演員，主演多部獨立製片公司出品的影片，以時裝奇情為主，作品如：《昨夜夢魂中》（1971）、《情人的秘密》（1971）、《輕煙》（1972）、《騙術大觀》（1972）、《歌后奇遇記》（1972）、《迷惑》（1973）、《血灑後街》（1973）、《蕩寇三狼》（1973）、《愛慾奇譚》（1973）、《天堂》（1974）、《酒吧女郎》（1975）等二十餘部。其中羅馬執導《浪子與修女》（1971）票房超過七十萬港幣，是她繼《何日君再來》的最高紀錄，隨後上映的《財色驚魂》（1971，張森導演）更突破八十萬，一時間，胡燕妮成為數間公司競邀、炙手可熱的女星。除部分為丈夫康威執導，亦包括「邵氏」的《少年與少婦》（1974）及李行導演、在台灣拍攝的文藝愛情片《海韻》（1974）。

1975年，次子尹子維出生，為照顧家庭，逐漸減少拍片量，僅偶爾在丈夫執導的電影現身。1979年，夫妻合組「尹氏公司」，為創業作喜劇《三七廿一》（1979）復出，風采依舊，電視台有意邀請重返銀幕，唯均被胡燕妮婉拒。拍罷《殺人玫瑰》（1982），與丈夫移民美國洛杉磯近郊，康威從事保險業，她則與朋友在洛杉磯「新中國城」聖蓋博市原國華電

影院舊址旁開設「麗晶珠寶店」。曾來台參與電視劇「串串風鈴響」（1985）、「明月幾時圓」（1992）及「大飯店」（1999）等，純屬玩票性質。

2004年初，導演杜琪峰透過其子尹子維（演員、2000年曾在台出版國語專輯「鐵了心」）聯繫，於《龍鳳鬥》（2004）復出銀幕，後以此入圍第二十四屆香港電影金像獎最佳女配角。胡燕妮活躍於1965至1975年間的國語片圈，以冷豔形象揚名影壇，電影作品超過四十部，全部為時裝片，是「邵氏」最具代表性的文藝系女星。

六〇年代中，不少影星都有屬於自己的「招牌抬頭」，「四屆影后」林黛、「古典美人」樂蒂、「曼波女郎」葛蘭、「梁兄哥」凌波……最初由影迷喊出的暱稱，越唸越響亮，電影公司見宣傳效果佳，索性越俎代庖，為旗下明星打造專屬名號。期間，由導演秦劍引薦加盟「邵氏」的胡燕妮，以「中德混血」的深邃面容及首作

《何日君再來》廣告海報。摘自《電影世界》第七十期（1965.10）

《何日君在來》的沈穩演技迅速竄紅，成為專屬雜誌《南國電影》力捧的「噴火女郎」。坦白說，熱力十足的「噴火」二字似更適合「肉彈型」的范麗、于倩或同屬「邵氏新十二金釵」的金霏……等一類以胴體性感取勝的女星。胡燕妮融合東西優勢的外型，雖然電力十足，卻也隱約透露幾分憂鬱與知性美。

一飛沖天之際，胡燕妮不顧公司重重阻力，執意與男星康威結婚，婚後不僅持續受觀眾喜愛，亦擁有人人稱羨的幸福家庭。儘管時常在文藝片中詮釋身不由己的「落難紅顏」，胡燕妮對自己的人生選擇卻篤定非常，一如作家西西形容：「她是很堅定的，她的生命似乎有一個目標，從來不會對任何事感到氣餒。」近期和老同事鄭佩佩談起往昔點滴，佩佩讚她能夠維

繫婚姻，全在懂得如何去「忍」，胡燕妮用略顯無奈卻又甘之
如飴的語氣答：「讓讓他囉！不然一輩子怎麼過！」

◈ 從影轉折

2005年，入圍金像獎最佳女
配角的胡燕妮到港參與盛會，此行
促成她與鄭佩佩的午茶約會，話題
不外演藝生涯與婚姻生活。特別的
是，胡燕妮在此次訪談中，首次完
整說出從影的始末，連和她相熟的
鄭佩佩都驚嘆：「我好像還是頭一
回聽說呢！」

胡燕妮回憶，父親去世後，全
家隨母親搬回西德。哥哥知道妹妹

《銀河畫報》一〇四期封面
（1966.11），陳浩然攝

喜歡演戲，有次在雜誌上看到香港「電懋」招聘新人，主動幫
她寄出應徵信。時任公司製片部主任的宋淇看到胡燕妮的照片
覺得不錯，剛巧秦劍組織的「國藝」（「電懋」的母企業「國
泰機構」亦有投資）正欲啟用新人，於是將照片轉給他。秦劍
趁朋友到德國的機會，順道請他代為面試。沒多久，人在德國
的胡燕妮就接到一紙為期五年合約，「秦導演就簽了我，我就
這樣從德國跑了回來。」她笑言年輕時個性獨立，拎著皮箱一
個人上飛機，什麼都不怕！

　　隨著秦劍加盟「邵氏」，胡燕妮的合約也被該公司承接。由於護照問題，她當時不能直接入境香港，必須先到台灣辦理簽證，於是就和等候赴港的「邵氏」新人何俐俐（何莉莉）、在台灣拍戲的鄭佩佩玩在一起。女孩們正值青春年華，追求者多不勝數，鄭佩佩半開玩笑：「追妳（指胡燕妮）的男孩都快排到西門町，其中還包括有權有勢的蔣家孫子呢！」本來年輕男女來往無可厚非，但扯上政治世家就無法等閒視之，儘管只是普通朋友，蔣家為免節外生枝，還是請「邵氏」快快把這些漂亮女孩接走。

◆ 好的開始

　　導演秦劍是文藝題材高手，最擅描寫悲劇愛情的痛楚與無奈，進入「邵氏」不改風格，繼《癡情淚》（1965）再自編自導《何日君再來》。據媒體報導，《何日君再來》一度想以凌波為主角，但製片部審查劇本後，認為不是她的戲路，遂將計畫駁回。幾番周折，秦劍決定相信自

《娛樂畫報》第一三八期（1972.12）封面、鍾文略攝

己的眼光，由胡燕妮擔綱。記者分析，「邵氏」之所以會同意啓用初來乍到的新人，主要是因為她的外型很好，能走白光、

葉楓慵懶浪漫的戲路，除此之外並沒有太高期待。然而，看過試映毛片後，邵逸夫、鄒文懷及秦劍、林翠（影星，秦劍當時的妻子）都對胡燕妮的表現之好感到驚訝！漂亮、能演、生面孔，胡燕妮囊括所有「爆紅」的必要元素，她也真如預期，成為「邵氏」該年最亮眼的發現。

儘管看好胡燕妮的潛力，公司最初只希望《何日君再來》能在港上映一週至十天，收入到達三十萬就感滿足。沒想到，在未刻意加強宣傳的情況下，票房超過原本預期兩倍，甚至一躍為港九該年賣座首位。至於擔任女主角的胡燕妮，不只有觀眾緣，演技也受肯定，電影在台灣、星馬一樣開紅盤，連老闆邵逸夫都公開讚許胡燕妮是最有前途的演員。

隨著《何日君再來》大受歡迎，胡燕妮也成為影城最繁忙的紅人之一，片約雖多，她還是將秦劍的提拔銘記在心，只要恩師有適合的角色，一定盡量配合。時隔四年，胡燕妮依然活躍影壇，秦劍卻自殺棄世，她為此難過非常。出殯時，胡燕妮與其他和秦劍有弟子情誼的影星披麻帶孝站在親友群中，向致哀者鞠躬回禮，足見深情厚義。

◈ **轟烈愛情**

談起與丈夫康威的結識經過，得回到她剛入香港「邵氏」時——胡燕妮和何莉莉一入影城，立即在王老五間造成轟動。當時王羽想約何莉莉，又沒勇氣隻身前往，就拉小生康威同

行，結果無心插柳柳成蔭，主
客未成、陪客倒因小時曾有同
學之誼，他鄉遇故知，戀愛越
談越認真，甚至動了結婚的念
頭。事過境遷，胡燕妮也覺得
「自己那時是有些過份」，畢
竟《何日君再來》剛剛賣錢，

胡燕妮與康威。摘自《銀河畫報》
一○四期（1966.11）

公司好不容易栽培一位萬人傾慕的明星，她卻要成為一個人的
太太，在商言商，「邵氏」簡直晴天霹靂！

戀情最初秘密發展，公司內部就算知道，也睜一眼閉一
眼，直到康威公開宣佈已與胡燕妮結婚，才逼得「邵氏」不得
不出手。高層權衡輕重，深知不能放棄胡燕妮，康威於是成為
眾矢之的，所有行動全都衝他而來。

一開始，「邵氏」派康威赴台拍《三加三等於三》（未上
映），使他離開香港。鄭佩佩對這「調虎離山計」知之甚詳：

> 這段「戲中戲」我可是也有份參與演出……潘壘導演說
> 要開拍新戲《三加三等於三》，還是部歌舞片，女主角
> 是我、男主角是康威……就這樣一本正經搞了半個多月
> 吧，公司（卻）突然說暫時不拍了！

其實，《三》只是讓康威離開香港的藉口，目的是把情侶分隔
兩地。之後，「邵氏」片面解除與康威的基本演員合同（1964

年7月簽約五年，距離約滿尚差三年五個月），康威不滿：「事實上我是被邵氏引用合約第九條（即甲方（指公司）因乙方工作表現不符理想時，有權將乙方解聘，不需說明理由）規定『炒魷魚』的！」解約使康威失去工作與在港保證人，導致他難以通過入境簽證審核。最後，不知是不是烏賊戰術，胡燕妮與康威、香港台北天各一方，不時傳出婚姻生變的小道消息，面對記者追

康威、胡燕妮被迫天各一方，傳出感情因此生變。摘自《銀河畫報》一〇四期（1966.11）

問，人在台灣的康威努力給自己打氣之餘，還再三聲明已經與胡燕妮在1966年1月（農曆年除夕）於香港舉行中國式的婚禮，影城上下也都知道小倆口的喜事。

　　為了確保婚姻關係，康威更使出「隔洋結婚」絕招，胡燕妮在與鄭佩佩2005年的對談中有生動描述：

　　　康威的脾氣妳是知道的，你越不讓他做的事，他越要做，公司不讓他結婚，他就非結不可，也不知道那個諸葛亮給出的主意，可以來個隔洋結婚……說是台灣雙方只要有證婚人在場，就可以以電話方式結婚。

這就是為什麼康威在1966年中旬接受訪問時,指同年2月14日已在台北地方法院補辦公證結婚手續(採用越洋電話方式),婚姻合法存在的根據。

晃眼分別超過半年,康威屢次申請入港都遭退回,加上未經證實的緋聞,急如熱鍋螞蟻,左思右想只剩偷渡一途。1966年10月初,康威搭乘民航機離台飛港,再溜出機場,深夜零點半撥電話至「邵氏影城宿舍」找胡燕妮,她立即趕至酒店會面,兩人各自澄清心中疑惑,感情一如往昔。

◈ 夫妻相惜

胡燕妮和康威的婚姻,頗有小蝦米鬥大鯨魚的勇氣,眼見怎麼也拆不開,「邵氏」只得默認事實。實際上,除了兩人意志夠堅,也在於康威對胡燕妮的好已是有口皆碑,登對又相配,報導更舉實例,說明康威「心懸愛妻」的程度。

1966年底,返台工作的康威得知妻子懷孕後身體欠佳、醫師建議必須平躺安胎,擔心得不得了,專程跑到電信局撥打長途

胡燕妮長子出生。摘自《銀河畫報》一一七期(1967.12)

電話到香港，叮囑她好好靜養。但才辦好手續，又連忙請求取消，康威解釋：「胡燕妮住在宿舍三樓，電話裝在樓下，假使她聽到我從台北打長途電話給她，一定飛快跑下樓來聽，萬一不小心摔跤，那豈不是糟糕透了。我想來想去，還是寫信比打電話好，因為寫信去她可以躺在床上靜靜地看！」這段時間，康威一直提心吊膽過日子，緊繃情緒僅僅在接到胡燕妮平安信的一刻才稍稍舒緩。近年，胡燕妮以《龍鳳鬥》再登銀幕，首映時看到老了的自己，一時間很不能接受。友人建議不妨做點手術，至少把眼袋割了，幸得康威開口，肯定妻子的演員價值：「妳是一個演員，那是戲裡的妳，又不是胡燕妮。」因為這句話，胡燕妮才逐漸釋懷，慢慢接受戲裡的樣子。

沈依也非常喜愛尹子洋，拍片之餘必要來抱抱。

可愛小嬰兒轟動影城宿舍，女星沈依、林嘉都來逗弄。摘自《銀河畫報》一一七期（1967.12）

　　夫妻相處是互相的，不只康威珍惜妻子，胡燕妮也同樣愛護丈夫，她為《邵氏光影系列：百美千嬌》撰寫的序言〈讓人驕傲的年代〉，就是最佳例證。不到千字文章，提到康威六次，文中一一寫下丈夫對自己作品的評語，打從心底重視他的看法。有趣的是，胡燕妮喜歡且印象深刻的《狂戀詩》，卻意外引爆康威熊熊妒火：

> 戲中很多當時認為大膽的接吻和床戲，康威看了居然大吃其醋，回家把我美麗的長髮剪成台灣齊耳學生頭，大概是我演得太入戲了吧！我們最近重看這部戲，康威的評語是：「這部戲拍的太爛！」這證明他老了，哈哈！

　　鄭佩佩曾問胡燕妮：「妳為什麼真的可以為康威放棄一切？是因為妳真的那麼愛他嗎？」「我覺得自己一直對康威有一份歉意，因為我，康威才放棄了一切。」鄭佩佩覺得胡燕妮永遠只看對方失去的，從不計較自己，因為這段婚姻中，不只康威被解約，胡燕妮也遭到一段時間的冷藏，且「結婚」對女星的傷害總是比較高。此外，與「邵氏」商談續約時，「愛夫心切」的胡燕妮一直希望為康威爭取一紙導演合約，甚至不惜與丈夫同進退，受訪時也毫不隱藏對康威的信任與支持：

> 不管外界的評價如何，至少我感覺康威在導演方面很有天分，相信不久的將來，他會成為一個好導演。因為我瞭解康威的抱負和才能，我希望他有機會展露才華。

回顧夫妻相處，胡燕妮借用康威的話：「兩個人能一直走在一起，就是因為還有緣份。」當然她也不諱言，許多時候還是得「讓讓他」，鄭佩佩聞言有感而發：「做女人最重要的就是能容忍，康威的臭脾氣，和原文通（鄭佩佩前夫）不相上下，我雖然也忍過不少，但卻只忍了九十九步，到了第一百步，還是爆發了！看來她苦盡甘來，就因為她懂得忍這第一百步。」孩子長大後，夫妻互動也開始有所轉變，胡燕妮不再唯夫是從，有時康威也得「讓讓她」。譬如返港參與中國電影一百年的慶祝活動，康威不願「湊熱鬧」，使想感受氣氛的胡燕妮遲遲拿不定主意：「孩子們說我不能什麼事都順著老爸，也該有自己的想法，所以到了上個星期我才決定來！」

◆ 柳黛談燕妮

作家潘柳黛長期觀察影圈，文章散見知名電影雜誌，也曾受邀主持《嘉禾電影》。寫遍男女明星，她特別對胡燕妮情有獨鍾，甚至在《東方日報》「花花世界」專欄寫過一篇〈我愛胡燕妮〉。一向犀利到骨的文字，難得「放下屠刀」，一字一句都是真誠讚美：

> 或問胡燕妮有什麼好？我說：論演戲，不火不瘟，不造作，不灑狗血。論作人，雍容大方，不吭不卑，不刁鑽刻薄，不小家子氣。至於天生麗質，不必我說，那是盡人皆知了。

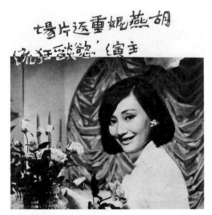

胡燕妮產後復拍電影《慾焰狂流》。摘自
《銀河畫報》第一一八期（1968.01）

七○年代前期，潘柳黛與胡燕妮、康威夫妻互動密切，透過她的訪問，兩人真誠說出這段婚姻對事業的影響。康威自述，隨著胡燕妮越來越紅，他必須試著適應「胡燕妮先生」的頭銜，「我不生氣，也不怪別人，也許正是對我將來事業的最好的磨練—我懂得怎樣忍耐，我也嚐到了被污衊的滋味。」康威言談間難掩失落（當然也有幾分大男人主義），而胡燕妮的接話正好解釋丈夫願意「忍耐」的原因：「因為在我的世界裡，我愛我的丈夫和我的兒子，在我的家庭裡，尹子洋（長子，當時次子還未誕生）是傳家之寶，康威是一家之主……」康威坦言正是因為妻子太好，才寧願忍受這份誤解，讓她發展她的事業，做自己喜歡的事。潘柳黛十分讚揚這對夫妻的家庭觀，認為在功利主義掛帥的電影圈，想不到還會有這樣的模範夫妻，無怪胡燕妮的愛情戲會使觀眾掉淚了！

「後浪推前浪，我們這些前浪早已消失了。不過我還是很驕傲生在那年代，還領先潮流一陣子，人生不過如此吧！」胡燕妮在「邵氏」的作品重新發行，一些新影迷直說她長得像

Maggie Q，鄭佩佩有些不平：「起碼說是Maggie Q像妳才對，再說氣質哪比得上妳！」「我們都漂亮過、年輕過就行了！」胡燕妮笑著打圓場。老實說，不知是距離產生美感，抑或是真的一代不如一代，往昔的明星總多了幾分韻味，以及瞬間吸引全場目光的耀眼魅力，一如睽違多年的胡燕妮。

摘自《銀河畫報》第一一七期（1967.12），廖綠痕攝

參考資料

1. 趙堡，〈像奧德麗赫本的邵氏新人胡燕妮〉，《聯合報》第八版，1964年12月31日。

2. 本報香港訊，〈香港影訊　凌波演烽火萬里情　九月來台拍攝外景〉，《聯合報》第七版，1965年7月3日。

3. 本報訊，〈愛情事業難兩全　康威與邵氏解約〉，《聯合報》第八版，1966年2月10日。

4. 童羽，〈玉燕投懷‧銀河驚夢　康威何去何從〉，《聯合報》第十四版，1966年2月19日。

5. 本報香港特稿，〈邵氏開拍金夫人　胡燕妮張沖主演〉，《聯合報》第八版，1966年5月26日。

6. 本報訊，〈康威胡燕妮　婚姻起變化〉，《聯合報》第三版，1966年9月3日。

7. 本報訊，〈影城搜秘　胡燕妮‧底事消瘦　新舊情‧霧裡花影〉，《聯合報》第七版，1966年9月18日。

8. 王會功，〈鄭佩佩決離邵氏　胡燕妮欲步後塵〉，《聯合報》第八版，1966年11月10日。

9. 本報訊，〈康威燕妮　歡愛如初　一朝見面　誤會冰釋〉，《聯合報》第八版，1966年11月11日。

10. 謝鍾翔，〈康威拍片忙〉，《聯合報》第八版，1966年12月22日。

11. 謝鍾翔，〈拍完「晨霧」一場戲　康威過生日〉，《聯合報》第七版，1967年2月24日。

12. 本報香港航訊，〈邵氏十二金釵　星海升沈步一〉，《聯合報》第三版，1968年11月3日。

13. 本報香港航訊，〈胡燕妮又趨活躍　同時拍兩部影片〉，《經濟日報》第八版，1968年11月10日。

14. 本報訊，〈胡燕妮‧產麟兒〉，《經濟日報》第六版，1969年7月30日。

15. 本報香港航訊，〈胡燕妮與邵氏公司　正在洽談續約〉，《聯合報》第八版，1969年11月10日。

16. 本報香港航訊，〈胡燕妮時來運轉　財色驚魂在港　票房破八十萬〉，《聯合報》第六版，1971年8月25日。

17. 謝鍾翔，〈胡燕妮回國拍外景〉，《聯合報》第七版，1972年3月23日。

18. 台北訊，〈胡燕妮婚後少露面　復出拍片風采依舊〉，《聯合報》第七版，1979年2月26日。

19. 黃星輝，〈胡燕妮踩線　風鈴今天響〉，《聯合報》第九版，1985年3月13日。

20. 唐在揚，〈駐顏　保身材　胡燕妮青春有道〉，《聯合晚報》第十六版，1992年8月25日。

21. 吳昊主編，《邵氏光影系列：百美千嬌》，香港：三聯書局，2004，序二、頁152～157。

22. 周文傑，《誰是潘柳黛》，台北：大都會文化，2009，頁271～278。

23. 娛樂中心，〈鄭佩佩專訪胡燕妮　邵氏棒打鴛鴦美人隔洋結婚（1）（2）〉，2005年4月15日。

http://ent.memail.net/050415/131,30,1194966,00.shtml

http://ent.memail.net/050415/131,30,1194967,00.shtml

24. 維基百科：胡燕妮。

永恆的清麗

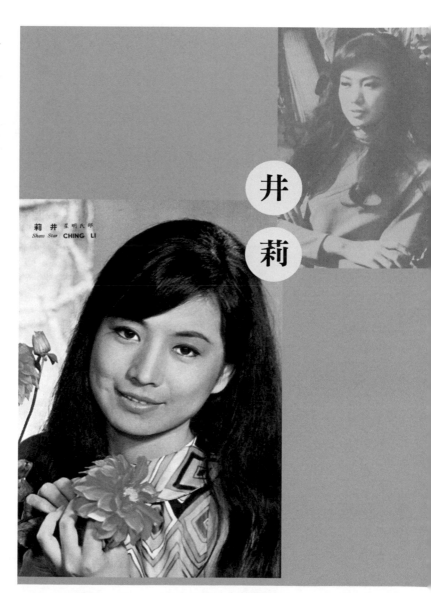

莉井 星明氏邵
Shaw Star **CHING LI**

井莉

井莉

（1945～）

　　山東濟南人，1949年隨父母遷居台灣，六歲就有拍戲經驗，後入讀台北縣金陵女中。1963年，父親井淼加盟「邵氏」，全家移居香港九龍，未幾考進香港珠海大學社會教育系。1966年，讀至二年級上學期時，因與「邵氏」簽訂八年基本演員合約（後延至1982年到期）而休學，首作為瓊瑤原著的《船》（1967），戲份次於何莉莉，她表現亮眼，順利打開知名度。

　　井莉僅在頭幾部電影為配角，即《七俠五義》（1967）、《神劍震江湖》（1967）、《寒煙翠》（1968）、《船》，《雲泥》（1968）是她擔任主角的第一部電影，憑此片獲得第七屆金馬獎「最有希望之女星」特別獎。井莉從影初期多演出文藝愛情片，七〇年代轉以武俠奇情為主，扮演江湖客衷情的紅粉佳人，作品包括：《陰陽刀》（1969）、《十二金錢鏢》（1969）、《大羅劍俠》（1969）、《雙喜臨門》（1970）、《一池春水》（1970）、《無名英雄》（1971）、《劍女幽魂》（1971）、《夕陽戀人》（1971）、《四騎士》（1972）、《馬永貞》（1972）、《七十二家房客》

（1973）、《刺馬》（1973）、《舞衣》（1974）、《朱門怨》（1974）、《香港73》（1974）、《新啼笑因緣》（1974）、《大劫案》（1975）、《流星蝴蝶劍》（1976）、《天涯明月刀》（1976）、《多情劍客無情劍》（1977）、《蕭十一郎》（1978）、《倚天屠龍記》（1978）、《陸小鳳傳奇之繡花大盜》（1978）、《小樓殘夢》（1979）、《無翼蝙蝠》（1980）、《摩登土佬》（1980）、《碧血劍》（1981）等。

　　1981年，應獨立製片公司邀請來台主演《大賭場》（1981）、《賭王千王群英會》（1982），香港「興發影業」出品的《少林與武當》（1983）是井莉參與的最後一部電影。1985年，赴台拍攝中視連續劇「楚留香新傳」第二單元「蘭花傳奇」。井莉於1970年結婚，八○年代中離異，胞兄井洪也投身影圈，主要在台灣的小銀幕發展，為七○年代知名性格小生。回顧井莉從影十餘年，幾乎在「邵氏」度過，作品超過五十部。

很多人說井莉有氣質，氣質是怎麼回事呢？很難解釋，也許就是說不做作，自然，有一點點派頭。那種味道，不一定是美，不一定是嬌豔，總而言之，便是特別。

井莉的父親井淼（1913～1989）是五○、六○、七○年代片約最豐的老牌性格影星，雖謙言女兒什麼都是「一點點」、「不一定」，但最終的「特別」倒是畫龍點睛，包裹無數為父的驕傲。坦白說，我不認為會有人不喜歡井莉，因為誰都能找到偏愛的部分，漂亮奪目，卻有難以言喻

摘自《銀河畫報》第一二三期（1968.06）

的深度；清新脫俗，卻又不是遙不可及；楚楚可憐，卻有幾分現代女孩的倔強叛逆；溫柔幽怨，卻蘊含獨立自主的靈魂，琢磨許久，還是「特別」二字最足形容。

　　井莉在影壇十餘年，無論時裝文藝、古裝武俠、寫實奇情，她既有揣摩各種角色的演員潛質，也具吸人目光的明星魅力。「我不會隨便說退休，這就像吃過大麻，會上癮的。」由於早婚，井莉常被問到「息影」一類問題。很有想法的她，總強調自己會兢兢業業，盡力將戲演好，其餘順其自然。循著理想，與世無爭地走下去，這就是井莉，散發不凡氣質的永恆清麗。

◈航向坦途

> 挺著大肚子，坐在邵氏攝影棚內搭的小咖啡館裡，何莉
> 莉叫著井莉（噢，戲裡我叫湘怡），這是我在《船》一片
> 中的第一個鏡頭，也是主宰了我作演員的一個重要鏡頭。

2004年，井莉應邀在「邵氏光影系列」《百美千嬌》撰寫序
文，她回憶三十七年前的第一場戲，往事歷歷彷彿昨日。為不
負大導演陶秦的賞識，這位「青澀的小女生」用功觀察路上孕
婦走路的姿態，看劇本、看原著，半點不敢鬆懈。開拍時，她
NG少、OK多；上映後，影評觀眾認同讚賞，井莉就此踏上星
光大道的坦途。

其實，早在《船》以前，井
莉的名字就曾上過報紙，和電影
無關，是一則競選第四屆中國小
姐的審查合格佳麗名單。這項選
美活動首辦於1960年，第三屆
（1962，由方瑀等三位並列第
一）落幕後，一度因助長追逐名
利、誘使少女崇尚虛榮為由宣布

井莉進入影圈的第一個鏡頭，左
為何莉莉。摘自《南國電影》第
一○八期（1967.02）

停辦，1964年才告恢復。當時嚴格要求報名者務必家室清白，
需先經過審查程序，合乎規定才能進行下一步。井莉因父親工
作關係，已於前一年夏天赴港定居，推估是以國外通信的方式

報名。至於曾有報導指她是以「影星」身份破例參賽，實際上，井莉1966年才入「邵氏」，以時間而論，這樣的說法並不成立。

井莉參與中國小姐的舊聞，也有助釐清「生年」問題。不少資料指她是1951年出生，並引用下列短文：

> 1970年對井莉來說可算是豐收的一年，她主演的電影……成為該年賣座電影的首二十名內。同年，十九歲的井莉出嫁，婚後追求平淡生活……

然而，若以1951年推算，井莉考取珠海大學、報名中國小姐，都不過十三、四歲？！實在不太可能，但如果將生年推至1945年，一切說得通。除此之外，不僅《百美千嬌》刊載為

《船》劇照，右起為何莉莉、陳燕燕

「井莉（1945～）」（奇特的是，簡介卻還是引用上述文字，如此不是立刻兜不攏？），她本人於1982年接受訪問時，也稱自己是「快四十歲的女人」，且香港電影資料館電子資料庫的紀錄更詳細至日期「1945/10/29」，相信1945年的可信度很高。

◈ 雲泥挑戰

《船》的初試啼聲,使導演陶秦對井莉的可塑性深具信心:

> 不要以為井莉只能演一些楚楚可憐、弱不禁風的女性,
> 其實她可以演外柔內剛、堅強勇敢的女子,她將來戲路
> 是非常廣闊。

沒多久,陶秦選中井莉主演新作《雲泥》,讓初挑大樑的她,飾演罹患精神分裂症的純情少女。得知女兒星運順遂,井淼很是驕傲,因為自與「邵氏」簽約、躍升為主角,都是井莉的演技所致,沒有依靠丁點父親的幫助。當然,井淼還是會給女兒「耳提面命」,她能在短短數月快速進步,這些幕後指導同樣功不可沒。

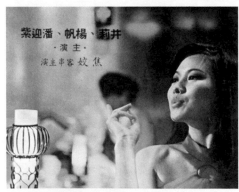

《雲泥》劇照,井莉飾演罹患精神分裂症的純情少女。摘自《南國電影》第一二二期(1968.04)

井莉研讀《雲泥》劇本。摘自《銀河畫報》一一八期(1968.01)

《雲泥》講述文靜好幻想的富家小姐熊素素（井莉飾），因無法接受男友墜機喪生的事實，導致精神行為異常。素素的心裡堆積了一堆堆的雲和泥，就像一個個無法解開的謎，她時而憂鬱哀愁、時而乖張放縱，彷彿是兩個人。這個角色對演技派都是難題，過了就嫌假、不足又嫌木，井莉卻掌握得恰到好處，既表現女主角的「難以捉摸」，又不

井莉在《雲泥》中與井淼（圖中）的父女關係由現實延伸至銀幕，左為飾演母親的林靜。摘自《南國電影》第一二二期（1968.04）

《雲泥》劇照，男主角為楊帆。摘自《南國電影》第一一四期（1967.08）

破壞全片浪漫文藝的基調。《雲泥》充分展現井莉的表演才華，不只「邵氏」的導演群對她非常欣賞，更獲得金馬獎「最有希望之女星」特別獎的殊榮。此外，井淼在片中擔任素素父親一角，父女親情由現實延伸至銀幕，確是影圈少見的傳承佳話。

◆ 恭逢其盛

六〇年代末，文藝愛情賣座鼎盛、武俠動作方興未艾，井莉先以《船》、《雲泥》展露細膩動人的演技，再於徐增宏、張徹、楚原等執導的作品，嘗試各種角色，孤身飄零的歌女、爭強好勝的交際花、動作敏捷的俠女、聖潔有正義感的護士、紅顏禍水型的女子……形形色色的人物，她都能將自身感情融入其中，稱職而精鍊。井莉的好，連父親井淼都忍不住稱讚：

> 不是我誇女兒，她的「無名英雄」是活潑而入戲的。井
> 莉總算也演過幾個好的電影。

至七〇年代中，大銀幕已殺得血流成河，女性能發揮的地方少之又少，有的轉往風月片求發展，有的在以男性為主的電

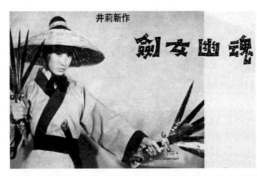

《劍女幽魂》中井莉展現凌厲俠女氣勢。摘自《南國電影》第一四三期（1970.01）

摘自《南國電影》第一五五期（1971.01）、廖綠痕攝

影裡輕解羅衫，成為增添畫面旖旎風光的裸露噱頭。唯一不同的是井莉，她在《流星蝴蝶劍》裡近乎詩意的美、不食人間煙火的形象，已是同類型影片不可缺的部分。井莉不一定戲份最多，卻總讓人離不開目光，一如男主角甘願為她拼死格鬥、血肉模糊的癡情。作為最受倚重的女演員，井莉回想兩位時常合作的導演張徹與楚原，有非常貼切的「井莉式」形容：「楚原導演的作品不是詩，不工整，是詞，美而瀟灑。」；「張徹導演的作品就像一幅潑墨畫在潑墨上強而有力的加上幾筆，就能寫出深情和濃意來。」意境雖高，但井莉還是心懸時裝，畢竟刀劍拳腳齊飛的古裝武俠、民初動作，很少有發揮演技的機會。

八〇年代初，「賭」字當道，井莉又成了「女老千」，而她同樣詮釋出色。有趣的是，井莉來台接拍《賭王鬥千王》時，才知道台灣演員必須親自打點各項準備工作（服裝、化妝、片酬、人際關係、通告聯繫），天天為雜事忙得不可開交，是她口中的「萬事通」。這和井莉在「邵氏」呵護下成長，只需專心演戲，其餘凡事有人代勞的悠哉生活截然不同，無怪她笑言把前半輩子都賣給「邵氏」，實在沒什麼不滿足之處！

◇ 愛的選擇

成為明星第二年，井莉不單嚐到紅的滋味，更體會被莫須有緋聞纏繞的困擾。流言始於井莉被選為某部武俠片的女主角，不久即有和導演過從甚密的傳聞，除父親出面駁斥「含沙

射影」，頗感不快的她甚至興起辭演念頭。事實上，這位導演與井淼年齡相當，平日工作時常稱兄道弟，井莉也叫他為叔叔，要傳出愛情實在微乎其微。那麼為何會有這樣的謠言？一方面是影圈八卦使然，另一面也不無被放話的可能。井莉的家世背景與賣座好評，實在惹人嫉妒。

1969年下旬，井莉身邊已有位正牌護花使者，她雖不置可否，但面目卻隨著記者的追蹤越見明顯。這位男士姓謝，媒體暱稱菲臘謝（菲臘即Philip的粵語音譯），比井莉大三、四歲，從事室內設計。本來井莉打算多演幾年戲再談婚事，但年底「與東南亞某國王子祕密結婚」的謠傳，氣得她直跺腳：「這一個多月來，我都在台北忙著拍戲，這種

《夕陽戀人》廣告海報。摘自《南國電影》第一六〇期封底（1971.06）

謠言真不知從何而起！」為了徹底斬斷麻煩，井莉索性把自己變成「死會」，在事業正好時，和菲臘謝步入禮堂。

當時追求井莉的豈止一人，有善於經營「伯母政策」的闊少，日日送禮、客氣禮貌，偏偏她就不吃這一套，就愛尚在起步階段的謝先生。男方除了受井莉垂青，自己也追得辛苦，有時為見佳人一面，整日在井家門口站崗，還得了一個「私家偵探」的綽號。婚後，丈夫事業順遂，反而惹來井莉喟嘆：「如

果菲臘的生意不要搞那麼大多好，我們可以像當初時徒步拍拖。」

「在婚前，電影是事業；婚後，已成了職業，其間的情深到底有別。」1982年，井莉與「邵氏」約滿未續，有意減少片

摘自《銀河畫報》一一八期（1968.01）

量，她不諱言和丈夫有關：「不太敢接電影，因為怕先生不高興，雖然他還沒表示過，但做太太的難免會顧慮。」隔年中，井莉首次拍攝的泳裝照曝光，她坦言在那之前，不知掏了多少理由拒絕，直到這次終於付諸實現。不過相較於此，和菲臘謝商談離婚的新聞似乎更有震撼力：

> 我們之間是有危機，可是危機剛剛過去。去年端午節的時候，我的情緒最低落，雖然我先生不承認，可是我知道他有女朋友……

井莉有一句說一句，正如朋友口中爽朗乾脆的性格，對於離婚與否，她誠實答：

> 女人四十真尷尬！換成是前幾年，我一定離婚，絕不罷休的……快四十歲的女人了，真不知該怎麼辦？

轉眼兩年，井莉面對追問，坦承已處於分居狀態，希望給彼此一段冷靜考慮的時間。儘管最後仍決定分手，但想必是經過深思熟慮的選擇。

◈ 港星井莉？

「其實我是在台灣長大的，但是高中就跟著爸爸到香港，再加上在那兒結婚生子，一般人都把我當香港人看了。」長住香港的井莉偶爾現身台北，聽見身旁影迷驚呼「香港的井莉」，她幽幽解釋觀眾「錯認」的原因。雖然兒時歲月在台灣度過，但早年為《船》來台拍攝時，她卻「台北以外的地方幾乎沒去過」，反倒是跟著外景隊上山下海，足跡遍及阿里山、台南、高雄、基隆等許多地方。

摘自《銀河畫報》第一二七期
（1967.10）

摘自《銀河畫報》第一二三期
（1968.06）

　　趁《船》舊地重遊，井莉也和一些舊日同學見面，她深覺此地人情味濃厚，不似香港認識的同學，連招呼也難得打。只是，本想在台灣和親友一同過新年的井莉，卻得立即回公司報到，她嘆口氣：「我不知道急著找我回去幹什麼，我想可能又有什麼新片要我演吧！」《船》以後的井莉聲勢迅速竄升，之後十餘年時刻忙得不可開交，也只有透過外景行程，才能撥空遊覽台灣風光。

　　　　井莉有點藝術家脾氣，她行她素的，高來高去，也不理
　　　　會別人怎樣說她，反正她自己生活過得去，也就算了，
　　　　這樣的人，頂適合幹電影。

　　井淼大概和所有愛女兒的爸爸一樣，吃了不少井莉「高來高去」的排頭，或許她不像父親想得那灑脫，但總是有自己的主見與計畫。做為觀眾，第一眼看井莉，十有八九先被她柔柔的外貌吸引，然後是無辜又純潔氣質，等到看過她的戲，更像發現新大陸，越陷越深越喜歡……井莉既是演員也是明星，而且獨一無二。

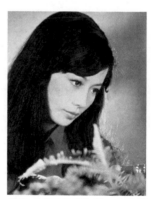

摘自《南國電影》第一六〇期
（1971.06）

　　我想，不會有人討厭井莉，因為她是那樣美好。

參考資料

1. 本報訊，〈競選本屆中姐　百二一人經審查合格〉，《聯合報》第三版，1964年6月12日。

2. 本報訊，〈「船」片演員　已全部排定〉，《聯合報》第七版，1966年11月20日。

3. 謝鍾翔，〈星運正當時　井莉漸竄紅〉，《聯合報》第七版，1967年2月5日。

4. 本報香港航訊，〈新星井莉〉，《聯合報》第九版，1968年5月5日。

5. 本報香港航訊，〈邵氏「大羅劍客」井莉拒絕主演〉，《聯合報》第五版，1968年8月17日。

6. 本報訊，〈井莉初挑大樑　表演鮮明生動〉，《經濟日報》第八版，1968年10月10日。

7. 本報訊，〈井莉十日返國　參加新片演出〉，《聯合報》第五版，1969年10月7日。

8. 謝鍾翔、陳長華，〈四星祖國行　一樣笑盈盈〉，《聯合報》第三版，1969年10月30日。

9. 謝鍾翔，〈美的流言　困擾井莉〉，《聯合報》第三版，1969年12月12日。

10. 張德光，〈井莉來台軋戲　初嚐繁忙滋味〉，《聯合報》第九版，1980年10月22日。

11. 黃北朗，〈井莉‧依舊亮麗耀眼〉，《聯合報》第九版，1982年3月23日。

12. 林茂，〈井莉再拍刀劍片〉，《聯合報》第十二版，1982年8月8日。

13. 黃姍，〈井莉　二十年來第一次曝光〉，《聯合報》第九版，1983年8月3日。

14. 台北訊，〈井莉坦率承認　與夫分居兩年〉，《聯合報》第十二版，1985年3月31日。

15. 本報香港二十七日電，〈井莉婚姻亮紅燈〉，《聯合報》第十二版，1985年6月28日。

16. 陳佩周，〈選美改變她的一生〉，《聯合報》第三十四版，1995年3月29日。

17. 吳昊主編，《邵氏光影系列：百美千嬌》，香港：三聯書局，2004，序三、頁160～167。

18. 百度百科：井莉。

人名索引（依筆劃序，粗體即有專文介紹）

美學藝術類　PH0023

愛戀老電影
——五、六○年代香江女星的美麗與哀愁

作　　者／粟　子
責任編輯／林泰宏
圖文排版／郭雅雯
封面設計／蕭玉蘋

發 行 人／宋政坤
法律顧問／毛國樑　律師
出版發行／秀威資訊科技股份有限公司
　　　　　114台北市內湖區瑞光路76巷65號1樓
　　　　　電話：+886-2-2796-3638　傳真：+886-2-2796-1377
　　　　　http://www.showwe.com.tw
劃撥帳號／19563868　戶名：秀威資訊科技股份有限公司
　　　　　讀者服務信箱：service@showwe.com.tw
展售門市／國家書店（松江門市）
　　　　　104台北市中山區松江路209號1樓
　　　　　電話：+886-2-2518-0207　傳真：+886-2-2518-0778
網路訂購／秀威網路書店：http://www.bodbooks.tw
　　　　　國家網路書店：http://www.govbooks.com.tw

2010年9月BOD一版
定價：360元
版權所有　翻印必究
本書如有缺頁、破損或裝訂錯誤，請寄回更換

Copyright©2010 by Showwe Information Co., Ltd.
Printed in Taiwan
All Rights Reserved

國家圖書館出版品預行編目

愛戀老電影：五、六〇年代香江女星的美麗與哀愁 /
粟子著. -- 一版. -- 臺北市：秀威資訊科技，
2010.09
　　面； 公分. --(美學藝術類；PH0023)
BOD版
含索引
ISBN 978-986-221-539-5(平裝)

1. 女性傳記 2. 演員 3. 香港特別行政區

987.099　　　　　　　　　　　　　　99013427

讀 者 回 函 卡

感謝您購買本書，為提升服務品質，請填妥以下資料，將讀者回函卡直接寄
回或傳真本公司，收到您的寶貴意見後，我們會收藏記錄及檢討，謝謝！
如您需要了解本公司最新出版書目、購書優惠或企劃活動，歡迎您上網查詢
或下載相關資料：http:// www.showwe.com.tw

您購買的書名：＿＿＿＿＿＿＿＿＿＿＿＿＿＿＿＿＿＿＿＿＿＿＿＿＿＿

出生日期：＿＿＿＿＿年＿＿＿＿＿月＿＿＿＿＿日

學歷：□高中 (含) 以下　　　□大專　　　□研究所 (含) 以上

職業：□製造業　□金融業　□資訊業　□軍警　□傳播業　□自由業
　　　□服務業　□公務員　□教職　　□學生　□家管　□其它＿＿＿

購書地點：□網路書店　□實體書店　□書展　□郵購　□贈閱　□其他
您從何得知本書的消息？

　　□網路書店　□實體書店　□網路搜尋　□電子報　□書訊　□雜誌
　　□傳播媒體　□親友推薦　□網站推薦　□部落格　□其他＿＿＿＿＿

您對本書的評價：(請填代號　1.非常滿意　2.滿意　3.尚可　4.再改進)
　　封面設計＿＿＿　版面編排＿＿＿　內容＿＿＿　文／譯筆＿＿＿　價格＿＿＿

讀完書後您覺得：

　　□很有收穫　□有收穫　□收穫不多　□沒收穫

對我們的建議：＿＿＿＿＿＿＿＿＿＿＿＿＿＿＿＿＿＿＿＿＿＿＿＿＿

＿＿＿＿＿＿＿＿＿＿＿＿＿＿＿＿＿＿＿＿＿＿＿＿＿＿＿＿＿＿＿＿

＿＿＿＿＿＿＿＿＿＿＿＿＿＿＿＿＿＿＿＿＿＿＿＿＿＿＿＿＿＿＿＿

＿＿＿＿＿＿＿＿＿＿＿＿＿＿＿＿＿＿＿＿＿＿＿＿＿＿＿＿＿＿＿＿

請貼
郵票

11466
台北市內湖區瑞光路 76 巷 65 號 1 樓

秀威資訊科技股份有限公司　　　收

BOD 數位出版事業部

⋯⋯⋯⋯⋯⋯⋯⋯⋯⋯⋯⋯⋯⋯⋯⋯⋯⋯⋯⋯⋯⋯⋯⋯⋯⋯⋯⋯⋯⋯

（請沿線對折寄回，謝謝！）

姓　　名：_____　年齡：_____　性別：□女　□男

郵遞區號：□□□□□

地　　址：_____

聯絡電話：(日) _____ (夜) _____

E-mail：_____